차원감각

건축가 양건
글 모음집

제주건축가로서 제주 사람들과 소통하기 위해
쓰기 시작한 글은 어느덧 10번 이상의 해를 넘겼습니다.
그렇게 긴 시간 동안 차곡히 쌓인 글들로 이 책을 만들었습니다.
각 글들은 쓰인 시점 그대로 두었습니다.
당시의 상황과 사건들 속에서 느낀 솔직한 견해가 '기록'으로서
현재의 귀중한 메시지가 될 것이라 여겨 새로 고치지 않았습니다.
내면에 굳건히 간직해온 철학과 신념이 사건과 시대를 읽는
잣대가 되었기에, 여러 번 언급되기도 합니다.
이 또한 저자의 세계가 만들어진 토대라 생각해 그대로
두었습니다. 다만 차곡히 쌓인 다양한 생각의 뿌리들을
주제별로 나누어 모았습니다. 각기 다른 시간과 상황 속에서
적힌 글들임에도, 총체적으로 향하는 일정한 방향이 읽혔기
때문입니다.
한 건축가의 내면에 만들어진 차원감각이 과거를 읽고,
현재를 직시하며, 나아가 미래를 그리는 매개가 되길 희망합니다.

_ 편집자 주

* 일러두기
 : 오른쪽 페이지 좌측 하단의 날짜는 글 작성시기를 의미함.

차 례

건축가가
글을 쓴다는 것

건축가는 글쓰기를 통해 자신의 건축을 설명하거나 건축관을 정리함으로써 건축을 위한 보조 수단으로 활용하는 소승적 태도를 견지함이 일반적이다. 반면 사회참여적인 태도로서 자신이 속한 지역사회가 당면한 현안에 대해 문제를 제기하고 대안을 모색하기 위해서, 더불어 지역주민의 시민의식을 고취하기 위한 계몽적인 차원에서 글을 쓰기도 한다. 결국 건축가가 글을 쓴다는 것은 자신의 내면을 향한 소승적 태도와 세상을 향한 대승적 자세의 적절한 균형을 토대로 행해진다.

1998년 고향 제주로 귀향하여 건축사사무소를 시작한 이후 좀처럼 벗어나기 힘들었던 고민은 제주의 건축가라는 정체성에 대한 질문이었다. 어쩌면 지난 25년 동안의 제주 생활은 오롯이 이 물음에 대한 근원적인 해답을 얻기 위한 삶이라 해도 과언이 아니다.

이는 '건축이란 무엇인가'에 대한 개인적 해석과 함께 조금씩 확연해져 갔다. '건축은 거주하는 인간을 세계 내 존재로서 일체화시키는 것'이라 정의하는 실존주의적 사유 안에서 나 자신을 발견하였다. 제주 건축가로서의 정체성은 동시대 제주민의 삶에서 비롯됨을 비로소 깨닫게 된 것이다. 이러한 생각은 곧 건축을 설명하는 주요한 줄기로 연계되었다. 초창기 '관계로서의 건축'에서, 건축 주변을 둘러싼 힘의 흐름을 밝히고자 했던 '보이지 않는 힘'으로, 그리고 관계 간의 경계공간에 주목한 '경계적 신체'로, 더 나아가 시공의 경계가 모호한 '다공성'으로 건축을 논하게 된다. 이러한 건축적 사고의 변이는 소승적 태도로서 글쓰기의 주요 소재가 되었다.

한편 사무실을 시작할 무렵, 제주사회에서 문화예술로서 건축계의 지위는 심각하리만큼 존재감이 없어 보였다. 더구나 제주미술계의 원로이신 부친과의 대화에서도 건축이 문화예술의 한 분야로 인정받지 못하고 있음을 알게 된 뒤, 건축가의 역할과 책임에 대한 고민이 더해졌다. 그 고민은 한 건축가로서 나 자신을 세우는 일에 앞서, 제주사회에서 건축의 문화적 입지를 바로잡아야 한다는 사명감의 근원이 되었다. 우선은 제주도민에게 건축은 경제적 수단이 아니라 문화적 행위임을 알리기 위한 노력이 필요하였다. 이미 한국건축가협회 제주건축가회가 있었지만 침체된 상황이었다. 다행히 뜻을 같이 하는 신예 건축가들이 영입되며 제주건축가회가 활성화되기 시작했고, 제주건축계의 주요 문화 활동을 주도적으로 이끌며 건축이 지역사회에 다가서는 방법을 모색할 수 있었다.

20여 년이 흐른 지금, 어느덧 제주사회에서 건축은 문화예술의 한 영역으로 지위를 얻게 되었다. 지역사회와 교감하기 위한 건축계의 문화적 활동과 의미는 사회 참여적, 대승적 태도의 글을 쓰는 중요한 주제가 되었다. 또한 건축가가 글을 쓰는 계기는 대체적으로 자의적이라기보다 타의에 의한 경우가 많다. 지난 2011년 제주문화예술재단의 주관으로 중국 베이징의 문화공간 답사에 동행한 적이 있다. 함께 했던 일행 중의 한라일보 표성준 기자가 건축분야의 칼럼을 써 볼 의향이 있느냐는 제의를 해왔고, 그리 시작된 한라일보의 칼럼은 10여 년이 흘러 이 책을 내는 근간이 되었다. 더불어 제주건축도시연구소에서 계간지로 발행했던 '지간' 저널의 원고가 더해져 책을 낼 수 있는 용기가 되었다.

원고를 정리하며 본 졸고의 서명을 정하는 데에 여러 고민이 있었다. 제각기 다른 시간과 흩어진 주제를 한데 엮을 수 있는, 그러면서도 나의 건축관을 함축적이면서도 명쾌하게 드러낼 수 있는 단어로서 '차원감각'으로 정하였다.

차원감각은 한 사람이 체험한 자연환경과 사회 그리고 유전적 환경에서 형성되는 개인적인 감각이지만, 그가 속한 지역에 누적되어 동시대적 정체성으로 공유되는 원초적이면서 집합적인 인지체계라 할 수 있다.

차원감각에는 제주 건축가로서, 또 한편으로는 제주건축계의 한 구성원으로서 10여 년간 써온 글들이 실려 있다. 글의 이면에는 비단 내 개인적 차원감각 뿐만 아니라 제주건축의 차원감각이 누적되어 있을 것

이다. 비록 졸고이지만 개인의 소승적 차원의 기록을 넘어선, 제주건축
의 지난 10년을 단면으로 들여다봄으로써 제주건축의 미래를 그리는
참조로 작동되기를 기대한다.

2023년 4월, 양건

1장

어느
제주 건축가

어느
건축가의 삶

자신의 발걸음을 통해,
마치 삶과 같은 이 길 위에서
끝을 향해 부단히 걷고 있는
자신을 보게 된다.

어느 지방 건축사의 일상

제주에서 고등학교를 졸업하고는 서울대학교도 아닌 서울 소재 대학에 유학 보냈다고 자랑스러워하시던 부모님의 기대를 못다 이룬 채, 다시 고향 땅에 내려와 사업을 한답시고 조그만 설계사무소를 차려놓은 평범한 지방 건축사의 하루가 시작된다.

아침 7시 30분
오늘 새벽까지 부어 마신 술 때문에 아직까지도 정신이 혼미하다. 아내가 출근한다며 깨우지만 몸은 일어날 수 있는 상태가 아니다. 한참이 흘렀는지 둘째, 셋째 녀석이 유치원에 갈 시간이 넘었다며 성화를 부리니 더 이상 버티기는 힘들다. 아내와 큰애는 벌써 출근한지 오래다.

오전 10시
유치원 선생님의 눈치를 보며 거의 매일 지각하는 딸애들을 들여보냈다. 이 유치원을 설계한지도 벌써 2년이 넘었고, 이제는 동네에서 이름

난 유치원이 되었다. 이제 내 아이들도 아빠가 우리 유치원을 설계한 건축가라고 우쭐하며 잘 다니고 있다. 지난주에는 7살 반인 햇님반 친구들에게 유치원의 탄생 비밀을 얘기하는 시간을 가졌는데, 대학에서 강의 7년의 경력임에도 불구하고 쏟아지는 예상외의 질문에는 당황스러워 오히려 진땀을 흘렸다. 애들의 분위기를 휘어잡고 가르치는 젊은 유치원 선생님들이 존경스럽다.

오전 10시 30분
평상시보다 한 시간 이상이나 늦었다. 사무실 식구들은 벌써 자신의 일에 열중인 모습이다. 소장으로서 직원들에게 감사하고 행복한 순간이다. 오실장은 오늘 2시까지 전자입찰에 투찰한다고 보고한다. 작년 말에는 오실장 덕에 개업 6년 만에 처음으로 2등과 총액 1원 차이로 낙찰되었었는데 설계를 하려면 우선은 '운이 좋은 사람'이어야 하는 우리네 현실에 쓴웃음만 흐른다. 하여간 그 덕으로 올해 초는 전복 양식장이라는 특수시설을 설계해야 하였다. 사람이 살 집은 자신 있는데 그 비싼 전복이 살 집을 설계하는 것은 생각만큼 쉽지 않았다. 하기야 세상에 쉬운 설계가 어디 있어! 오늘의 논의 건은 해양경찰대의 해안초소이다. 조금 경직된 사고만 벗어난다면 재미있는 프로젝트가 될 수도 있을 텐데 제주도에서 가장 절경인 곳에 집을 지으면서도 발주청의 건축적 마인드는 그리 훌륭한 편이 아니니 어느 건축사가 낙찰되든 쉽지는 않을 프로젝트일 것이다. 이런 일들은 현상설계[1]를 통해 조금 더 수준 있는 설계를 이끌어내면 항상 외치는 '제주의 해안경관'의 개선에 커다란 자극제가 되겠는데, 실제 현상설계에 참여하는 우리들도 힘들지만 업무

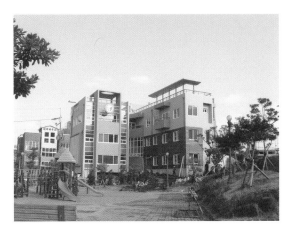

한라유치원

를 주관하는 공무원들도 이를 무척이나 피곤한 업무로 생각하니 좀처럼 현상설계로 진행되기는 어려울 것 같다.

오전 11시

요즘 진행 중인 제주아트센터 현상설계의 배치계획에 대한 내부 미팅이다. 이번 설계공모는 응모자격에 실적제한을 두었기 때문에 제주 대부분의 업체들이 실적이 없어 참가하기 힘든 상황이었다. 다행히 그 실적에 충족하는 오름건축 양창용 소장으로부터 파트너를 하자는 제의가 들어와 어렵게 응모의 기회를 얻은 것이라 내심 오기가 생기는 프로젝트이다. 사실 설계공모는 작품을 미리 평가하고 선정하는 것인데 실적제한 같은 선행 조건이 왜 필요한지 모르겠고, 우리 같은 신인들은 어느 세월에 실적을 쌓아 이러한 공모에 당당한 모습으로 참여할 수 있을런지 한편으로 이러한 현실이 안타깝다. 하여간 어제서야 콘소시엄을 맺은 양소장팀과 마지막으로 배치 계획안에 대한 결정을 내렸으며 그 회의의 결과를 팀원들과 공유하는 시간이다. 팀원들은 최종 배치계획이 너무 강하다고 불평이다. 사실 초기의 대안 중에 하나였으나 이미 탈락한 대안이었기에 다시 피드백하는 것에 대한 허탈감의 표현이리라 이해가 되기도 한다. 그러나 우리팀 입장에서 어제 회의에서의 소득

1 현상설계
 건축설계경기, 설계공모라고도 한다. 설계안(案)을 결정하기
 위해 경쟁을 통해서 시행하는 방식을 뜻한다.

이 없지 않았다. 대극장의 이미지를 바다에 떠 있는 섬(제주)의 형상으로 그려보자는 제안이 있었기 때문이다. 우리가 생각했던 건축적 아이디어와도 맞아 떨어지는 것이라 흥미롭게 받아들였다. 현상설계는 깊은 건축적 탐구의 작업을 거쳐 그것의 평가로써 판가름이 나야 하는 것인데, 너무 표피적인 것에 치중하는 분위기로 흐르고 있는 것이 큰 문제이긴 하다. 그렇지만 짧은 시간에 심사위원의 눈에 들어야 하고, 심사위원들 또한 건축의 본질과 같은 심오한 문제의식에 앞서 좋은 그림을 찾는다는 것도 현실이기에 낙점되기 위해서는 자연히 보여지는 모습에 치중하게 되는 것 또한 우리네 현상설계가 아닌가. 이제 디테일한 부분을 손질하고 건축물 디자인을 정리해야 한다.

오전 12시

어제 서울에 있는 대학 동기의 소개로 연결된, 제주도에 사업을 시작해보겠다는 건축주와의 상담이다. 건축주는 제주에서 집을 하나 지으려고 하는데 무슨 법이 그리 많은지 이미 짜증이 난 얼굴이다. 건축사가 부동산업자나 개발업자도 아닌데 지적도 한 장 달랑 갖고 와서는 '건축행위가 가능해요?'하고 대화를 시작할 때면 무엇인가 잘못돼도 한참 잘못되었다고 느낀다. 우선은 제주에서 설계사무실을 하는 우리들도 대답이 쉽지 않다. 그렇다고 담당 공무원이 확실하게 답해주지도 못한다. 이유인즉 관련 법이 동시적으로 크로스체크가 되지 못한다는 것인데, 즉 관련 법조항과 명문화되지 못한 각종 지침 간의 관계로 인해 공무원, 건축사, 부동산업자 등 어느 누구도 원스톱 서비스를 제공할 수 없다는 것이 현실적으로 발생되는 문제다. 하여간 건축주가 갖고 온 지적

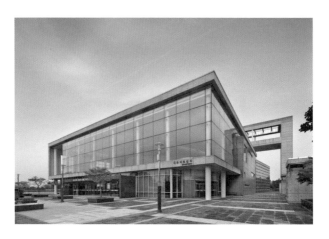

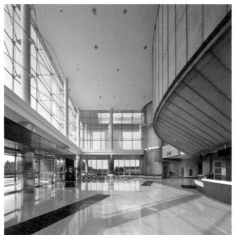

제주아트센터 / ©윤준환

제주아트센터 현상설계 스케치

도를 검토하니 해발 200미터 이상에 위치한 중산간 지역으로 GIS등급[2]에서 1등급이고 목장용지로서 초지법 등에 의한 초지전용 등의 문제가 있어 당장은 건축행위가 어려운 지역이다. 건축주의 표정은 굳어지고 검토를 해준 나 역시 마치 죄인처럼 죄스러운 마음으로 건축주를 배웅한다.

오후 1시
시간강사로 나가는 제주대학교의 2학년 2학기 건축설계수업을 위한 교수진과 강사진과의 만남의 시간이다. 2학기에는 전임교수님은 이론강의를, 실무에 있는 강사진은 실기수업을 나눠 진행키로 하였다. 지난 1학기에는 처음 설계를 하는 친구들이라 욕심을 부리지 않았는데 연말에는 학과의 건축전시회가 계획되어 있고 하니 조금 어른 대접을 해주어야겠다는 생각이다. 매일 일반적인 건축과 상대하는 우리 건축가들에게 학생들과 건축을 얘기하는 시간은 재충전의 기회이기도 하다. 실제 자신의 건축물 전체에 건축적인 실험을 시도하기는 어려운 현실상황에서 볼 때 강의 중에 진행되는 건축과정 속에는 학생들을 가르친다는 일방적인 관계를 넘어서는 자극이 있다.

2 GIS등급
 제주관리보전등급

오후 2시 30분

매주 목요일은 제주시청에 가는 날이다. 국제자유도시 특별법에 의한 제주시 건축계획심의가 열리기 때문이다. 오늘은 점심 겸 회의가 늦어져 30분 지각이다. 위원회의 제일 막내가 지각하면 예의가 아닌데 선배위원들의 눈치를 살피며 빈자리를 찾아 앉았다. 심의에 상정된 건은 30여 건. 한창 많았을 때를 생각하면 현저히 줄어든 건수이지만 요즘의 경기를 고려하면 적은 것도 아니다. 심의위원으로서 건축형태와 디자인 부문을 담당하고 있어 내 개인적 취향과는 달리 형태구성의 객관적 기준을 항상 일관되게 유지하여야 하는 어려움이 있다. 또한 형태를 제한하는 법 규정 중 하나인 '경사지붕의 면적을 2/3 이상으로 하여야 한다. 단, 디자인이 우수하여 심의위원회가 인정한 경우에는 그러하지 않을 수 있다.'라는 조항은 건축가로서 나 자신도 수긍하기 힘든 조항으로, 심의위원 간에 항상 논란이 되는 부분이기도 하다. 어쩌면 이러한 법조항은 제주의 건축이 고전주의의 사실주의적 수준을 넘어서지 못했음을 알리는 구체적 증거이며 다원화의 패러다임을 아직까지 인정치 않는 지역적 상황일 수도 있다. 이것 때문에 심의 현장에서는 '상정된 건축물의 지붕디자인이 경사지붕으로 볼 수 없다.', '이 건물은 평지붕을 인정할 만큼 디자인이 우수하지 못하다.' 등의 동시대의 건축적 상황과 유리된 논란이 있는 것이다. 건축가의 작가적 취향이 강한 작품이 심의라는 공적인 잣대로 손질되는 것을 보며, '그래, 프랭크 게리Frank Gehry가 제주도에 미술관을 설계한다면 아마도 절대로 지을 수 없을 거야!'라는 우스운 생각까지 하게 되면 갑자기 잘 된 건축이 무엇인지 혼란스러워진다. 아마도 대한민국에서 최고의 건축가라고 하는 분들도

제주도의 건축계획심의를 단번에 통과하기가 어려울 것이다. 실제로 나의 대학시절에 건축설계를 가르쳐주셨던 스승님의 작품도 어이없이 무너지는 것을 무척이나 무안한 마음으로 지켜봐야 했으니까. 심의를 끝내고 저녁 식사를 하며 또 한 번 심의의 문제성에 대한 토론이 오간다. 심의과정을 통하여 건축의 평균수준이 좋아지는 긍정적 평가의 이면에, 열심히 노력하는 건축가들의 여지가 좁아진 것만은 사실이다. 조속한 시일 내에 제도의 개선이 우선되어야 하며, 심의제도가 필요 없는 시대가 빨리 오기를 기대할 수밖에 없는 지금이다.

오후 8시

이제 사무실에 걸려오는 전화벨 소리가 현저히 줄고 더불어 소장을 찾는 전화도 드물다. 요즘은 현상설계 막판이라 비상시국으로 거의 매일 준 철야이다. 주말까지는 C.G. 회사에 도면을 보내야 하니 직원들의 키보드 소리가 요란하다. 어느 소장은 사무실의 키보드 소리가 오케스트라의 웅장한 교향악으로 들린다더니 오늘의 키보드 소리에서는 비장함마저 느껴진다. 오전에 결정했던 형태의 윤곽이 대략 그려진 캐드도면 위에 입면 정리를 위한 스케치를 해나간다. 이제 시간이 없으니 지금 디자인으로 밀고 나갈 수밖에 없다. 건축가에게 가장 고귀하며 동시에 고독한 순간이다. 스케치를 붙여놓고 팀원들을 불러 모았다. 스터디 모델에 의한 검증작업과 캐드 드로잉이 다음의 순서이다.

다음날 새벽 2시

내일을 위해 조금 쉬어야 할 시간이다. 많이 지쳐있는 모습들이다. 제

주의 올여름은 유난히 더웠다. 역대 최고의 더운 여름이었다는 1994년에도 현상설계를 하고 있었는데 일요일이라 공조 설비를 가동하지 않는 커튼월의 사무실에서 여자 동료도 안중에 없이 거의 벌거벗고 설계 설명서를 작업했던 기억이 난다. 10년이 훌쩍 지난 일이다. 늦었지만 사무실 앞의 꼬치구이집에서 생맥주나 한 잔씩 하고 가자고 분위기를 잡았다. 여름휴가도 없이 밤낮으로 매달린 일이니 결과에 관계없이 좋은 시간이었다고 서로를 위로한다. 나 역시 이런 친구들의 헌신적인 노력에 감동하며 건축의 어떤 마력이 사람을 이렇게 미치게 만드는지 다시 한번 건축이 존경스러울 뿐이다.

어느 지방 건축사의 하루 일상을 기록하면 이런 모습이 아닌가 한다. 나라 전체의 경기가 어려워지며 신나게 진행되던 프로젝트들이 제자리걸음이다. 동시에 우리의 주머니도 가벼워진다. 요즘 다이어트에 성공한 어느 개그맨이 외친 '목욕탕에 가서 냉탕의 참맛을 느끼려면 사우나실에 앉아 이를 악물고 땀을 흘려야 한다'라는 멘트가 떠오른다. 지금의 우리 건축사들은 대부분 사우나실에 앉아 있다. 그러나 땀을 많이 흘릴수록 저 앞에 놓여있는 냉탕의 절실한 물줄기가 더욱 시원하리라. 그리고 대한민국 최남단 제주도에도 여러분과 마찬가지로 열심히 땀을 흘리고 있는 건축사가 있다는 걸 생각하면 조금은 위안이 되시지 않을까 한다.

내 몸 안에 흐르는
제주건축 DNA의 시원(始原)

제주에서 건축하는 이들에게 '제주성' 또는 '지역적 정체성'이라 불리는 정체 모를 무엇은 본인의 의지와는 관계없이 숙명적인 과제가 되는 듯하다. 나 역시도 건축이라는 것에 조금씩 불이 밝혀질 즈음부터 '제주다운 건축'이란 주제가 항상 등 위에 얹힌 무게로 작용해왔다.

그렇다면 나에게 잠재되어 있는 제주 건축의 DNA는 어디서 출발하는 것일까? 물론 부모로부터 물려받은 유전적 인자가 숨어 있기는 하겠지만, 직접적으로 인지하여 의식 속에 담고 있는 시원은 당연코 애월리에 있었던 외할머니댁(애월리 1679-1, 1980년대 중반 멸실)이라 할 수 있다. 더구나 유년시절을 60년대 말 제주시 신개발지역인 광양초등학교 동네에서 지냈기에 내 기억 속에 제주 전통 초가에 대한 파편들 대부분은 애월 외가댁에서 비롯된다.

제주의 서쪽 해안마을인 애월은 '하물'이라는 용천수가 유명하였고 어

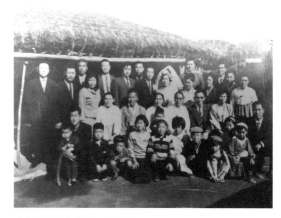

외가댁 마당에서 막내이모 결혼식날

애월의 기억지도

린 시절 기억에도 마을 곳곳에 기능을 달리하는 물통이 많았다. 외갓집에 가기 위해 애월 시외버스 정류소에 내리면 두 살 많은 사촌형과 놀아볼 심산으로 한길에서 하물을 지나 우체국 뒤에 있는 이모네 집을 먼저 들르곤 했다. 그러나 얼마 지나지 않아 어머님께 연락을 받으셨는지 외할머니가 데리러 찾아오신다. 할머니 뒤를 따라 올래길을 나서면 이내 멋들어진 올래목과 이문간[1]이 나타난다. 이문간은 들보에 돼지를 잡아 걸어 놓던 기억과 삐걱거리는 문소리로 말미암아 어린 나에게는 무서운 공간이었다. 이문간을 들어서면 마당과 안거리의 정지문이 맞이한다.

외가댁의 안밖거리는 제주의 전형적인 민가의 삼칸집 구조이고 안밖거리의 관계도 정지[2]가 대각선 위치에 놓이지 않고 마주보는 배치이다. 통시[3]는 이문간과 안거리의 굴묵[4] 옆에 있는데 사나운 돼지가 지키고 있어 할머니댁에서 볼일을 보는 것이 쉽지 않았다. 외부공간은 마당, 우영[5], 안뒤[6]가 유기적으로 조직화되어 제주 민가의 교과서적 구성이라 할 수 있다. 전반적으로 집안은 어두웠다. 정지에서 불을 피우면 발생하

1 이문간
 마을에서 올래를 지나 집으로 진입하는 대문을 뜻하는
 제주 방언. 문간 혹은 이문간, 먼문간으로도 불림.

2 정지
 부엌을 뜻하는 제주 방언

3 통시
 변소와 돼지우리가 하나로 되어 있는 공간

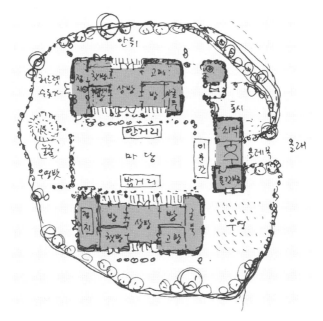

기억 속의 외가댁 배치평면

는 연기의 그을음이 집안 곳곳에 누적되었기 때문임을 한참 뒤 건축을 배우고 공부의 대상으로 제주 민가를 들여다볼 때서야 이해하게 되었다. 지금은 사라지고 기억만이 남아있는 외가댁의 추억은 할머니께서 화롯불에 끓여주시던 엿내음과 더불어 건축가로 성장한 내 가슴속에 깊이 자리 잡고 있다. 이렇듯 외가댁의 기억이 건축적 DNA가 되어 나의 건축태도에 작용하고 있을 것이라 전제하고, 이제 제주성에 대한 생각의 전개를 되돌아보고자 한다.

건축초년 시절에는 제주 민가에서 발견되는 요소들의 현대적인 변용에서 제주성을 찾고자 하는 노력을 했었다. 그러다 일차원적 태도에 한계와 허무를 발견하고, 잠시 제주성을 논하지 않으리라 다짐하고 제주건축을 외면하였다. 그러던 중 2006년, 제주건축가회 작품전에 '경계적 신체'[Liminal Body]란 제목으로 경계를 주제로 한 제주 민가의 해석과 제안을 내놓으면서 다시 제주성의 고민을 시작하게 된다. 최근 들어서는 발터 벤야민[Walter Benjamin]의 '다공성'[Porosity]의 시각으로 제주건축을 논하고자 시도하고 있다. 다공성은 이탈리아의 '나폴리 연구'를 통하여 정립된 개념으로 도시민들의 일상이 축적되어 시간과 공간의 경계가 사라지고 상호침투하여 발생되는 무정형의 복합체적 성질을 의미한다. 다공성의 건축은 건축계에서 이미 여러 건축가가 고민하고 있지만 제주건축의 특성으로서 다공성 논의는 정의의 재정립부터 시작되어야 할듯하다. 개인적인 생각이지만 다공성의 건축적 논의가 축적된다면 제주건축의 정체성을 대표하기에 그 잠재적 가능성이 충분하다고 사료된다.

2006 제주건축가회 전시작품 - 경계적 신체(Liminal Body)

1998년 건축사사무소를 시작하여 지난 17년 동안의 나의 작업태도를 정리해 보면, 제주 민가나 오름 등 물리적으로 형태를 차용하는 수준에서 출발하여, 구조적으로 발견되는 공간적 특성을 반영하고, 이를 해석하는 데 있어 현대 건축의 다양한 이론을 접목하여 다층적으로 이해하는 과정으로 발전해왔다. 연속성·투명성·관계·경계·다공성 등의 건축계 보편적 사고로 제주의 전통건축을 해체하여 제주적 특수성을 탐색함으로써, 궁극적으로는 '보편적 특수성'으로 제주적 정체성을 모색 중이라 할 수 있다.

영화 속
도시건축 이야기

: 역사의 도시

건축과 영화는 확연하게 다른 예술 영역이지만 두 분야 공히 시간과 공간에서 펼쳐지는 사람들의 이야기를 담고 있다는 면에서 유사성이 많다고 할 수 있다. 특히 빛을 다룬다는 점에서 더욱 그러하다. 반면 건축은 사람들에게 실체적인 경험의 대상이 되면서도 영원히 침묵하지만, 영화는 두 시간 남짓한 짧은 시간에 의도하는 메시지를 함축적으로 전달하기 때문에 많은 건축가들이 자신의 건축을 설명하기 하기 위해 영화를 이용하기도 한다. 그만큼 건축가들에게 영화는 친근하면서도 흥미로운 예술이다.

'역사의 도시'를 주제로 영화 속 도시건축에 대해 이야기하기 위해 '리스본 스토리', '로마의 휴일', '티벳에서의 7년', 이 세 영화를 소개한다. 흥행에 그리 성공적이지 못했다는 '리스본 스토리'를 빼고는 두 영화는 대중에게 친숙한 작품이다. 영화의 제목에 그 배경이 되는 도시의 이름을 담고 있다는 점에서 그 친밀감은 더해진다. 그런데 역사의 도시

를 주제로서 리스본, 로마, 티벳(영화는 티벳의 수도인 '라사'^{Lhasa}를 배경으로 한다)의 세 도시를 연계하는 단서를 찾기란 쉽지 않다. 세 영화 모두 그 도시의 역사성에 초점을 맞춘 내용도 아니기에 더욱 그러하다. 결국 '역사의 도시'란 주제에서 논하는 역사란 그 도시 고유의 정제된 역사가 아니라 기억 저장소로서의 도시공간에 적층되어 있는 일상의 사건들을 칭하는 것으로 해석해야 한다. 그렇다면 이러한 시각으로 다시 세 영화를 감상하여 보자.

내가 영화 리스본 스토리를 처음 접한 것은 2007년 제주경관관리계획 수립을 위한 해외 도시 경관 답사 중에서이다. 마드리드를 거쳐 리스본을 향해 가는 버스 안에서 건축가 조성룡 선생께서 리스본에 들어가기 전에 볼만한 영화라며 보여주셨는데 여행 중 피곤이 겹쳐서인지 참 지루한 영화였다는 기억이 있다. 아마도 그래서 흥행 성적이 좋지 않았을 것이란 자위를 해본다. 그런데 다시 본 리스본 스토리는 전혀 다른 영화로 내게 다가왔다. 영화 말미에 카메라를 등에 걸고 나타난 주인공 프리드리히 먼로의 방황은 요즘 우리네 건축가들과 동질의 고민 끝에 도달하는 염세와 허무였다. 프리드리히는 리스본의 상징적인 건축물인 수도교 주변의 도시 풍경이 하루 만에 달라지고 오래된 것들이 사라져 감을 안타까워하며 리스본의 이미지를 카메라에 담는다. 그러나 그는 수동카메라를 돌릴 때마다 도시는 사라져가고 남는 것은 아무것도 없는 무(無)의 상황임을 깨닫는다. 그 이미지의 공허함을 소리가 해결해 줄 수 있으리라 믿고 음향기사 필립 빈터스에게 도움을 청하였으나, 소리마저도 마이크에 갇혀있는 이미지임을 알게 된 프리드리히는 결국

자신의 개입을 배제한 도시의 이미지를 채집하기 위해 카메라를 등에 걸고 다니게 된 것이다. 그러나 필립으로부터 쓰레기 같은 일회용의 싸구려 상품이 아닌 세상을 위해 필요한 이미지를 만들자는 설득을 당하고 다시 영화를 찍게 된다. 해피엔딩의 마무리라 흐뭇하지만 영화 내내 프리드리히가 의구심을 가졌던 도시 이미지의 본질에 대한 생각이 머리를 떠나지 않는다. 그 해답은 영화 중반에 노신사로 출연한 포르투갈을 대표하는 거장 마누엘 데 올리베이라 감독의 독백에서 찾을 수 있지 않을까! '모든 것은 사라집니다. 믿을 것은 기억뿐입니다.' 물론 기억들도 이미지들에 의해 조작될 수 있지만 삶의 현실을 기반으로 일상의 리얼리티를 담은 이미지라면 좀 더 본질에 다가선 기억들을 남길 수 있을 것이다. 그렇다! 영화 리스본 스토리는 도시 이미지의 실재란 삶의 일상이 축적되어 있는 '기억'임을 우리에게 전하고 있는 것이다.

내게 남겨져 있는 리스본의 기억은 온 도시의 건축물 외벽이 마치 유화의 마티에르 기법[1]처럼 도시민들의 삶의 흔적이 쌓여있다는 느낌이다. 아마도 건축, 도로, 공원 등으로 이루어진 도시의 피막 속에는 영화 리

1 마티에르 기법 Matière
 '물질이 지니고 있는 재질, 질감'을 뜻하는 불어로, 종이 및
 캔버스 등 바탕 재질, 붓놀림, 그림의 재료 등이 만들어내는
 기법상의 화면의 재질감을 의미한다.

스본 스토리의 장면들처럼 칼갈이, 공동 빨래터, 구두닦이 등 리스본 시민들의 삶이 담겨 있을 것이다. 그리고 또 다른 기억 한편에는 리스본 사람들의 눈에는 애환이 담겨 있다는 안내자의 설명과 식당마다 흘러나오는 파두^{Fado}의 선율이 남아 있다. 프리드리히의 탄식처럼 하루가 다르게 새것으로 교체되는 세상은 우리 제주도 다르지 않다. 올리베이라 감독이 독백하듯, 제주사람들의 삶이 담겨 있는 도시건축과 일상의 기억들이 사라지지 않을 제주의 기억이자 역사임을 잊지 않아야 한다.

윌리엄 와일러 감독의 '로마의 휴일'은 형식의 삶에 얽매여 있던 '앤' 공주의 일탈을 통해 우리들로 하여금 일상의 가치에 대해 다시 한번 생각하게 하는 영화이다. 그런데 이 영화가 유럽 여러 도시를 순방 중인 앤 공주의 일정에서 서구건축의 근원지인 로마를 배경으로 한 의도는 무엇일까? 하는 건축가적 의문을 던져본다. 아마도 앤 공주가 대사관을 탈출하여 평범한 시민들 속에서 벌어지는 '사건'과 관객들의 인지도가 높은 관광지란 '공간'의 결합을 통해 건축적 수법이라 할 수 있는 '장소화'하기가 용이하였기 때문이란 상상을 해본다. 포로 로마노^{Roman Forum} 앞에서의 택시기사, 트레비 분수 인근의 이발사, 스페인광장 계단에서의 젤라또 아이스크림과 꽃가게 아저씨, 산탄젤로성 앞에서의 선상 댄스파티 등의 영화 속 장면에서 볼 수 있는 로마의 일상과 역사적 도시공간의 결합은 그 공간에 의미를 더하면서 장소화하고 있는 것이다.

나는 이런 이유로 특종기사를 노리고 접근했던 죠 브래들리 기자와의 사랑이야기가 로마의 휴일의 주요 내용임에도 오드리 햅번의 아름다움

리스본 시내 전경

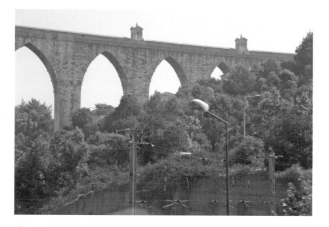

리스본 수도교

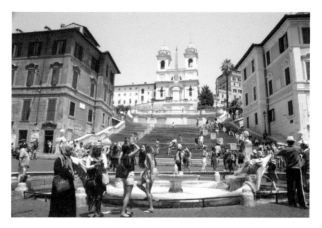

로마 스페인광장

로마 포로 로마노

보다도 배경으로 흘러가는 로마의 도시 모습들에 더욱 끌리는 듯하다. 나 역시 로마를 여행하였을 때 '진실의 입'에 손을 넣고 그레고리 펙의 흉내를 냈던 기억이 있다. 이는 진실의 입에 새겨진 조각이 강의 신 '홀로비오'이며 이것이 기원전 4세기 맨홀 뚜껑으로 쓰였음은 모르더라도 영화 로마의 휴일로 말미암은 장소화의 결과인 것이다. 최근 우리 제주에도 몇몇의 유사한 장소가 생겨났다. 며칠 전 개장한 영화 '건축학 개론'의 '서연의 집'도 그중 하나가 아닐까 한다. 진실의 입 안에 손을 넣기 위해 줄을 서듯이, 어쩌면 서연의 집 수돗가의 발자국에 발을 맞추는 사진을 찍으려 줄을 설지도 모른다는 유쾌한 상상을 해본다.

장 자크 아노 감독의 영화 '티벳에서의 7년'은 주인공인 하인리히 하러와 달라이 라마의 인간적 교감이 티벳의 자연배경과 2차 세계대전 및 중국의 공산화라는 시간 무대 위에서 펼쳐지는 영화이다. 오스트리아의 산악가인 하러는 히말라야의 낭가파르팟 등정을 떠났다가 2차 세계대전이 발발되어 적국인 영국의 전쟁 포로가 된다. 산악인답게 탈출을 감행, 히말라야를 넘어 티벳의 라사에 도착한다. 힘들었던 탈출 과정 뒤 한순간에 연속성이 단절된 전혀 다른 시간과 공간, 지역적 특수성의 중심세계에 놓인 것이다. 그러한 충격이 가시기도 전에 공산화된 중국의 무력 앞에 나라를 내놓아야 하는 티벳의 운명을 지켜보게 된다. 친구 달라이 라마는 정치적으로는 그 생명을 다하였지만 문화적 영속성을 위해 중국의 제안을 받아들이고 지방정부의 지도자가 된다. 그리고 티벳이 사라질 것이라는 예견이라도 하듯 하러에게 묻는다. '티벳의 역사를 담아 영화를 만들면 후대는 우리가 어떠했는지를 알 수 있을

까?'라고. 전쟁이 끝나고 하러는 오스트리아로 돌아가며 달라이 라마는 1959년 인도로 망명을 하게 된다.

나는 이 영화에서 고유한 역사와 문화를 상징하는 티벳의 지역성과 주인공인 하러 및 공산화된 중국의 이데올로기로 대변되는 '보편'의 문명적 충돌에 주목하였다. 영화 속 티벳과 유사하게 우리 제주의 역사도 '지역성'과 '보편성'의 충돌에서 비롯된 역사라 하여도 과언이 아니다. 그렇다면 달라이 라마가 남기고자 했던 영화처럼 제주민들의 역사적 기억을 담아둘 장치는 무엇일까? 나는 대정의 '알뜨르비행장' 이상의 장소는 없다고 생각한다. 제주 유배문화, 태평양 전쟁, 4·3, 최근의 관광개발사업 등 제주의 근세에서 현대에 이르는 여러 층위가 겹쳐져 있는 그야말로 기억 저장소라 할 수 있다. 지금 현재 그대로도 이미 시간풍경Timescape인 것이다.

건축가의 시각으로 다시 보게 된 세 영화들은 줄거리를 넘어서 도시에 담긴 역사적 의미를 되새겨보게 한다. 도시가 간직한 역사는 그 땅에 사는 사람들의 일상으로 의미가 만들어지고 기억되며, 영화는 그 가치의 소중함을 이야기하고 있음을 깨닫는다.

삶과 죽음의 경계가 만든 건축

: 발터 벤야민 메모리얼(통로:Passages)과
우드랜드 묘지공원(Skogskyrkogarden)

건축가의 길로 들어선지 20여 년이 넘어선 지금도 여름만 되면 어디론가 여행을 떠나고 싶다. 삶의 무게에 잠시나마 벗어나고 싶은 생존의 본능과 더불어 건축가란 직능에서 비롯된 의도가 어우러져 건축답사란 이름으로 세상의 여러 도시를 찾게 된다. 건축가들은 도시마다 대면하고픈 건축을 찾아 발끝에서 전해오는 도시 표면을 느끼며 걷는 촉각적 여행을 즐겨 한다. 그렇게 도시를 걷다가 우연히 발견한 건축이나 장소에서 호기심과 동시에 의미 재생산을 통한 자기 존재의 성찰적 깨달음을 얻는다. 또한 이러한 깨달음은 삶의 태도에 연계되며 동시에 자신의 건축에 영향을 준다. 이것이 건축가들이 여행에 희열하는 이유이다.

그동안 나에게 영향을 준 해외건축과의 조우를 잠시 회상해본다. 10년 주기로 찾아본 르 코르뷔지에Le Corbusier의 '롱샹성당'과 '라투레트 수도원'를 잊을 수 없다. 이베리아 반도 포르토의 알바로 시자Alvaro Siza 작품들, 체코 브르노에 있는 미스 반 데 로에Mies van der Rohe의 '투겐트하트 주

택', 스페인 그라나다에서 감동한 '알함브라 궁전', 건축의 현대성에 관심을 갖게 해준 슈투트가르트에 있는 UN스튜디오의 '벤츠뮤지엄', 샌디에고에서 어렵게 만난 루이스 칸$^{Louis Kahn}$의 '솔크연구소', 피츠버그 베어런에 있는 프랭크 로이드 라이트$^{Frank Lloyd Wright}$의 '낙수장', 아테네의 '아크로폴리스', 이스탄불의 '성소피아 성당', 인도 '바라나시와 타지마할', 왕슈$^{Wang Shu}$의 '닝보뮤지엄' 그리고 나오시마의 '지중미술관' 등 헤아릴 수 없는 도시와 건축이 스쳐간다. 어느 하나 나에겐 빼놓을 수 없는 기억들이다. 하지만 나의 건축에 영향을 주었다는 잣대로 다시 들여다본다면 첫 번째로 꼽을 수 있는 것은 스페인 포트보우$^{Port bou}$에 있는 대니 카라반$^{Dani Karavan}$의 '발터 벤야민$^{Walter Benjamin}$ 메모리얼: 파사쥬, 1994'이다. 그리고 스웨덴 스톡홀름에 있는 군나르 아스플룬드$^{Erik Gunnar Asplund, 1885-1940}$와 시구르드 레베렌츠$^{Sigurd Lewerentz, 1885-1995}$의 '우드랜드 묘지공원'도 논하지 않을 수 없다.

2007년 여름, 제주특별자치도 경관 및 관리계획 수립을 위한 용역을 수행중인 한예종의 민현식 교수를 대표로 하여 구성된 답사원의 일원으로 이베리아 반도를 여행하게 되었다. 바르셀로나에서 지중해변을 따라 북쪽으로 가면 프랑스와의 국경도시인 포트보우가 있다. 일행은 20세기 핵심적 사상가인 발터 벤야민을 기리는 기념조형물인 '파사쥬'Passages를 보러 온 것이다. 당시 평범한 지방 건축가로서 더구나 발터 벤야민의 깊은 공부도 없었던 나로서는 그의 묘지와 기념물을 보기 위한 하루의 일정이 이해되지 않았다. 단순히 유태계 지식인이 전쟁의 역사 속에 나치에 쫓겨 미국 망명을 위해 스페인까지 왔으나 실패하여 삶

라투레트 수도원 | 르 코르뷔지에

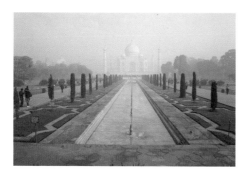

인도 타지마할

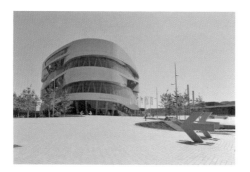

벤츠뮤지엄 | UN스튜디오

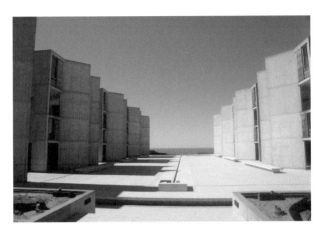

솔크연구소 | 루이스 칸

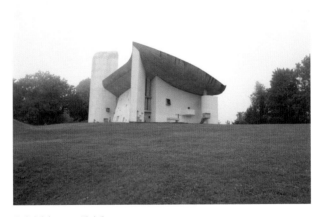

롱샹성당 | 르 코르뷔지에

을 마무리하였다는 정보에 관계하여, 그의 사후 50주년을 기념하기 위해 세워진 조형물 간의 의미와 상징체계에 대해 이해하고자 했을 뿐이었다. 20세기 위대한 사상가이자 지식인의 삶과 죽음에 대한 의미재생산의 과정을 통해 장소화한 미술가로서 대니 카라반의 작품에 주목한 것이다.

작품을 둘러보면 파사쥬(통로)는 해안절벽에 붉은 코르텐 강판의 튜브를 경사로 꽂아 넣어, 계단을 타고 내려갈수록 가속화된 투시감을 느끼며 절벽아래 바다의 포말에 다가서게 한다. 그리고 그 경계면에 총알자국이 선명한 유리벽을 세워 발터 벤야민이 삶의 최후에 가졌을 인간적 심상을 표현하였다. 그리고 공동묘지 뒤편 언덕 위에는 정사면의 판 위에 정육면체의 입방체를 올려놓아 지평선을 응시하며 삶과 자유에 대한 지성인의 갈망 혹은 희망을 읽을 수 있다. 조형물을 둘러보고 마을의 공동묘지 안으로 들어서면 실제 벤야민의 묘비가 서 있다. 이러한 일련의 오브제 간의 관계 속에서 발터 벤야민에 연계된 자신을 발견한다.

여행 후 발터 벤야민보다도 실존적 장소 만들기의 예술가로서 대니 카라반에 매료되었다. 추후의 에피소드지만 일본 나오시마에 있는 베네세 하우스 뮤지엄의 안도 다다오[Ando Tadao] 전시실에서 대니 카라반의 작품집을 발견하곤 남모를 미소도 지었었다. 그러나 몇 년 전부터 잠시 잊고 있던 발터 벤야민을 주목하게 되었다. 현대사회와 문화, 예술, 도시 건축에 대한 그의 연구들이 난해하여 쉽게 접근을 허용하지는 않으나 나폴리 연구에서 밝히는 '다공성'[Prosity]의 개념은 특히나 최근 내 작

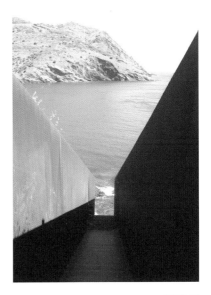

발터 벤야민 메모리얼 - 파사쥬(통로)

발터 벤야민 메모리얼

발터 벤야민 묘지

업들의 주요 화두로 떠오른다. 시·공의 경계가 허물어진 무정형의 덩어리 같은 건축에 제주를 풀어 놓을 수 있다는 가정이 있기 때문이다. 이렇듯 한 번의 여행에서 맺은 인연은 어느덧 증식되어 내 건축의 한 축을 형성하고 있다. 또한 당대 최고의 건축가(고 정기용, 조성룡, 민현식, 고 이종호 등)들과 함께 여행했었다는 기억은 또 하나의 즐거운 추억으로 남는다.

한참이 흘러 2013년 여름, 제주 건축가들과 현대건축의 새로운 각축장이 된 북유럽으로의 건축답사에 동행하였다. 코펜하겐의 신선한 건축들에 자극을 받고 다음 도시인 스톡홀름에 도착하였다. 유럽공항에선 흔한 일이라 하지만 캐리어를 잃어버리고 편치 않은 마음으로 시내를 걸어 다녔다. 다음날 아침 다행히 캐리어가 호텔에 도착하여 기분 좋게 당시 여행의 백미인 우드랜드 묘지공원으로 향하였다.

정문 도착 후 아스플룬드의 건축을 먼저 볼 것인가, 레베렌츠의 길을 먼저 걸을 것인가를 선택하여야 했다. 대부분이 레베렌츠의 길을 먼저 걷기 시작하였다. 아름다운 구릉들의 실루엣이 하늘을 배경으로 한눈에 펼쳐지는 광경을 보며 레베렌츠의 진면목을 느꼈다. 조금 걸어 오르면 인공의 언덕과 12그루의 느릅나무로 구심성을 이룬 자연의 신전 '회상의 숲'에 다다른다. 일행들은 앞에 놓여있는 계단을 오르기 전 인근의 더 높은 언덕에 올랐다. '회상의 숲', '장제장' 그리고 '십자가'의 위상적 관계를 보기 위해서이다. 그리고 레베렌츠도 아스플룬드도 의도하지 않은 사람들의 발자국 무게가 겹겹이 쌓여 그려졌을 움직임의 흔적

들을 발견한다. 만약에 이 작업이 현대에 이루어졌다면 피터 아이젠만 Peter Eisenman과 자크 데리다Jacques Derrida가 공동작업 하였던 '라빌레트 공원 계획'[1]과 같은 설계안이 착안될 수도 있겠다는 생각이 스쳐갔다.

그러나 회상의 숲에 올라 느릅나무의 그늘 아래 벤치에 앉는 순간 머리 한편에 있던 현대건축의 복잡 미묘한 건축이론들이 사라진다. 자연과 건축이 하나 된 하늘과 땅의 경계에 내가 서 있다. 이곳은 죽은자와 산자의 경계이며 한 인간으로서는 삶과 죽음의 경계에서 '세계 내 일치'Being in the world된 자신의 존재를 발견한다. 그리고 끝이 아물거리는 숲길을 걷는다. 몇 사람의 일행과 함께함에도 혼자 일 수밖에 없다. 걷고 있는 길 양옆으로 이름 모를 삶의 표식들이 스쳐간다. 그리고 자신의 발걸음을 통해 마치 삶과 같은 이 길 위에서 끝을 향해 부단히 걷고 있는 자신을 보게 된다. 그러나 결코 슬프지 않다. 그 길의 끝, '부활의 교회'에 다다라서 죽음은 끝이 아니며 또 다른 세계의 시작임을 깨닫게 되기 때문이다. 무슨 설명이 필요한가? 말없이 걷고 있는 일행들 모두

1 라빌레트 공원 계획
 1982년에 열린 라빌레트 공원 국제 설계경기(공모)에 프랑스
 철학자 자크 데리다와 건축가 피터 아이젠만이 협업해 참가한
 설계안은 해체주의 건축의 특성을 보인다. 참고로 본 설계공모
 에서 당선된 건축가는 베르나르 츄미(Bernard Tschumi)이다.

에게서 침묵의 교감이 느껴온다. 건축가 승효상 선생이 '침묵적 건축'이라 하였듯 우리는 그 침묵 안에서 건축의 본질을 체험하고 있는 것이다. 돌아 나오면서 둘러본 아스플룬드의 장제장과 레베렌츠의 채플(부활의 교회)은 눈에 들어오지 않았다. 이미 궁극의 건축에 취해 버린 것이다. 십자가를 뒤로하고 떠나오며 자꾸만 고개가 뒤돌아지는 것도 감동의 여운 탓이리라.

올 여름도 어김없이 여행을 다녀왔다. 알프스의 융프라우와 피터 춤토르^{Peter Zumthor}의 작품을 만나고 왔지만 여전히 내 건축의 중심에는 2007년과 2013년 여름의 기억이 굳건하다. 건축가 역시도 삶의 주체이며 변이할 수밖에 없고 앞으로 또 어떤 건축과 조우할지 모르겠지만 자기 존재에 대한 성찰적 깨달음에 대한 기대가 사라지지 않는 한 건축여행을 멈추지 못할 것이다.

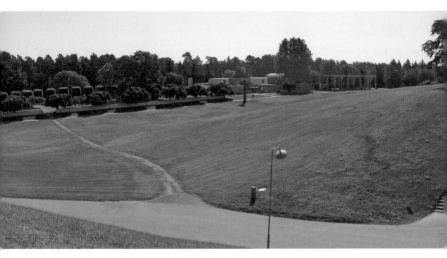

우드랜드 묘지공원 | 군나르 아스플룬드 & 시구르드 레베렌츠

우드랜드 묘지공원 | 군나르 아스플룬드 & 시구르드 레베렌츠

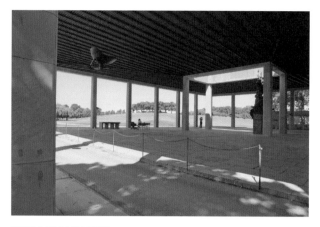

장제장 │ 군나르 아스플룬드

부활의 교회 │ 시구르드 레베렌츠

1장. 어느 제주 건축가

건축가의 여행 기술

여행의 기술은 각자의 관점과 목적에 따라 달라진다. 최근 파리를 같이 여행하였던 선배로부터 다시는 같이 여행하지 않겠다는 선언을 들었다. 함께 하였던 건축가들의 일정은 여행이 아니라 건축과 도시의 사냥이라는 것이다. 여행지마다 주요 건축을 검색하여 구글 지도에 저장하고 목적지에 도착하면 건축을 향해 달려드는 건축가들의 달라진 눈빛에서 흡사 사냥꾼의 기운을 느꼈다 한다. 우리들의 여행이 사냥으로 폄하되어 섭섭했지만 한편으로는 여행의 목적이 달랐던 것이라 자위하며 수긍할 수밖에 없었다. 그런데 올해 초, 드디어 내게도 사냥이 아닌 힐링을 위한 여행의 기회가 왔다. 영화 카사블랑카의 낭만과 사하라 사막의 자연을 찾아 북서부 아프리카 모로코를 둘러보게 된 것이다.

모로코는 기원전 로마, 내륙 지방의 원주민인 베르베르인, 8세기 탕혜르를 거쳐 이베리아 반도로 진출하려던 이슬람 민족 그리고 20세기 초 식민지 지배를 했던 프랑스와 스페인 등 다양한 문화의 겹침이 매력적

인 나라이다. 전 장면이 할리우드의 세트장에서 촬영되었다는 영화 카사블랑카의 배신감을 뒤로 한 채, 8세기 초 이슬람 계 이드리스 왕조가 수도로 삼았다는 페스Fes에 도착했다. 페스의 메디나(시장을 포함한 도시)의 중심지역은 1981년 유네스코가 세계문화유산으로 지정할 정도로 9,000여 개의 미로가 중세의 모습을 여전히 유지하고 있다. 미로의 도시라 불릴 만큼 복잡한 골목길과 길에 면한 중정형의 건축은 하늘에서 보면 마치 벌집을 보는 듯하다. 골목마다의 다양한 상점과 물건을 파는 상인들의 일상적 풍경을 통해 페스의 삶을 이해하고 문화풍경에 취해 보리라는 초심과 달리 어느덧 도시구조의 생명성에 더욱 빠져든다. 다시 사냥꾼의 본능이 살아난 것이다.

모로코의 도시건축은 귀족이나 부호의 집을 중심으로 몇몇의 가구가 성벽 안에 강하게 엮여 있는 카스바Kasbah, 조금 더 많은 세대수가 군락을 이루는 크사르Ksar, 도시의 중심지역을 이루는 메디나Medina 지역 등으로 구분 지을 수 있다. 외세의 침입에 효과적인 방어체계가 주요 목적인 미로형의 골목길과 흙벽으로 이루어진 성채의 조직이 유기체적 특성을 갖는다. 특히 메디나의 공간 구조는 중세의 도시임에도 불구하고 위계성이 해체되고 다양한 접근이 가능한 리좀적 구조[1] 로서 현대 건축의 특성이 엿보인다. 근대의 도시계획에 의해 이루어진 도시들은 일정 지역이 쇠퇴하면 도시 전체의 기능이 상실되지만, 리좀적 구조의 도시는 부분이 무너져도 전체는 여전히 유지된다. 계획된 지 1세기도 되지 않은 시점에서 도시재생이란 처방전을 받고 있는 우리들의 도시에 시사점을 던진다.

이제 힐링이 목적이었던 모로코 여행은 결국 건축 여행으로 돌아섰다. 사하라 사막의 밤하늘 별빛과 모래언덕의 일출도 페스와 마라케시Marrakesh의 메디나나 아이트 벤 하두의 크사르Ksar of Ait-Ben Haddou에서 전해오는 감동을 넘어서지 못한다. 결국 로마 유적의 도시 볼루빌리스Volubilis에서 모로코의 흥미로운 현대건축을 만나게 된다. 모로코 출신의 왈라로우Oualalou와 한국계 건축가 최리나가 설립한 키로건축사사무소Kilo가 설계한 전시관이다. 모로코의 현대 건축도 제주와 유사하게 풍토적 근대성Vernacular Modernism의 꿈을 그리고 있음을 발견하였다. 사하라 사막의 장엄함에 묻혀 자신의 존재 의미를 다시 정비해 보리라는 여행의 목적은 어느덧 모로코 건축과 도시의 사냥으로 바뀌고 말았다. 건축가로서 어찌할 수 없는 여행의 기술이다.

1 리좀 Rhizome
 원래 뿌리줄기를 가리키는 단어. 나무는 중심이 되는 줄기와 뿌리
 가 있는 경우가 많지만, 리좀 식물은 딱히 중심(Core)이라 할 만
 한 개체가 없다. 그래서 탈중심적이고 수평적이며 개방적인 체계
 를 지닌 다중 개념을 설명할 때 자주 인용된다. 이항 대립적이고
 위계적인 현실 관계 구조의 이면을 이루는, 자유롭고 유동적인 접
 속이 가능한 잠재성의 차원. 철학자 들뢰즈와 가타리(Gattari, P.
 F.)가 제시한 관계 맺기의 한 유형을 뜻한다.

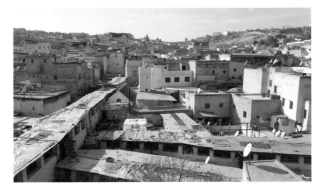

페스(Fes)의 메디나

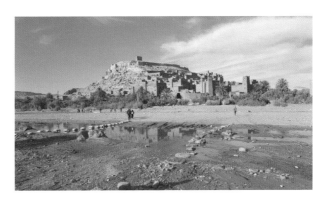

아이트 벤 하두

아버님은
제주의 화가이셨으면 합니다!

2007년 4월 25일 오전, 1년여의 투병 생활에 결국 백기를 드신 아버지는 서울삼성의료원 옥상에 대기 중인 헬기에 몸을 싣고 고향 제주로 향하신다. 두 시간의 비행 끝에 제주공항 활주로에 도착하자 마지막으로 고향 땅을 둘러보시곤 눈을 감으셨다. 장례는 감사하게도 제주문화예술인장으로 경건히 치러졌다. 평생 제주를 사랑했던 아버님을 놓아드린 지 이제 10여 년이 넘었다.

기억에 남는 몇 개의 후일담을 통해 아버님의 삶을 되짚어보고자 한다. 대학 진로 문제로 한창 고민이던 시절, 미대 진학을 조심스럽게 여쭤보았다. 다음날 아침 거실에 나가보니 뜬눈으로 밤을 지새우신 듯 재떨이에 담배꽁초가 가득하였다. 잠시 후 등교 준비 중인 나에게 넌지시 말씀을 건네신다. 본인께서 30년째 붓을 잡고 있지만 아직도 하나의 산을 넘으면 더 높은 산이 자신의 앞에 놓여있는, 화가로서의 정진의 삶을 살고 계신다는 것이다. 이 어려운 일을 감당해낼 자신이 있으면 미대로

진학해도 좋다고 하셨다. 가족들이 실감하지 못하는 화가 자신만의 세계가 있다는 것을 깨달았고, 나는 감히 그럴 용기가 없어 건축을 택했는지도 모르겠다.

그 후, 건축가가 되어 제주로 귀향한 뒤 아버님의 대학 교수로서의 정년이 얼마 남지 않은 때의 일이다. 지금 돌이켜 봐도 죄송스러운 말씀을 드렸었다. "아버님의 삶은 화가인가요, 교수인가요, 아니면 행정가이신가요?" 자식으로부터 자신의 정체성을 묻는 질문에 당황스럽지 않을 부모가 어디 있겠는가? 화가로서의 삶을 기대하는 아들의 바람을 담은 얘기였지만 당시 아버님께서는 꽤나 상심이 크셨을 것 같다. 물론 제도권 내에서 제주미술교육이 정착되는 데 일익을 담당하셨던 교육자로서의 삶도 존경한다. 제주대학의 미술교육과가 신설된 직후 존재감 없던 시절, 전국대학미술전에 제주대 학생이 입상되어야 한다는 사명감으로 여름방학 중인 초등학교를 빌려 한 달씩 합숙하던 형님·누님들의 얼굴이 아직도 생생하다. 또한, 제주예총지부장으로서 추사적거지 건립을 위한 예산을 만들기 위해 서울의 화가들에게 기부를 받으러 갔던 일은 내가 대학 원서를 내던 1984년의 일이라 더욱 기억이 또렷하다. 제주민들이 추사 김정희를 기리는 마음으로 이루어졌던 공간이 이제는 전혀 다른 성격의 공간이 되었지만 제주민이 주체가 되어 그 일을, 그 장소를 만들었다는 역사만큼은 잊히지 않아야 한다. 결코 교육자, 문화 행정가로서의 아버님의 삶이 부끄러워서 드린 말씀이 아니다. 한국화가로서의 삶에 더욱 정진할 수 있는 여지가 줄어든 것에 대한 안타까움으로 드리는 말씀이었다.

어린 시절부터 아버님이 그림을 그리시는 날엔 온 집안 식구가 조심해야 했다. 아버님이 하얀 화선지가 배접된 화판 앞에 앉아 계시면 내 역할은 벼루를 닦고 먹을 가는 일이었다. 개인전 때마다 달라지는 그림체가 신선했지만 아버님께 하늘을 채색하지 않으면 좋겠다고 건방지게 조언을 드린 때가 있었다. 중국 거장들의 동양화에 표현되는 수십 킬로미터의 공간감이 아버님의 그림에서도 보였으면 하는 마음에서였다. 그러나 여전히 하늘은 채색되고 구도는 아버님 심상에 맺혀있는 제주의 어디인 듯 보이는 그림이었다. 분명 그림 속의 산수는 파묵을 통해 제주의 풍광을 공간이 겹쳐진 듯 입체적으로 보여주고 있지만, 어딘지 우리가 익히 알고 있는 제주의 그곳이 아니다. 고고히 솟아오른 한라산의 산세, 단순하면서도 위용이 응집된 기암, 의연하게 자리잡은 제주의 낭¹과 초가, 잔잔하다가도 소용돌이치는 바다, 그 위를 유유히 유영하는 고깃배 등 이 모든 장면이 절묘하게 변용된 시공간에 의해 한 폭의 그림으로 구성된다. 제주의 실경이 그림의 원천이지만 아버님의 관념 속에 내재된 제주의 의경을 우리는 보게 되는 것이다. 물리적 한계가 뚜렷한 제주섬의 시공간이 관념의 시공간으로 재해석되어 차원의 깊이를 창출하는 그림으로 드러나는 것이다. 요즘 들어서야 제주 화가로서 아버님 안에 내재된 시·공의 차원감각이 있었음을 뒤늦게 깨닫게 되었다.

1 　낭
　　나무를 뜻하는 제주 방언

대학을 은퇴하시고 진정 화가로서의 삶을 사시고자 하셨지만 운명은 정해져 있는 것이다. 투병 중에도 자신의 예술세계를 어찌 펼쳐갈지 내심 숙고하시는 아버님을 지켜보았기에 가슴이 아프다. 그래서 더욱 교육자, 행정가이기보다 화가로서의 아버님이었기를 바라는 마음이 크다.

올해로 영면하신 지 12년이 흘렀다. 그동안 2008년에는 제자 분들이 주도한 추모 사업회의 유작 전시가 있었고, 2011년에는 도립미술관의 초대로 기획된 유작 전시 및 작품집 발간이 있었다. 그 일들을 도모해 주신 많은 관계자분들께 감사의 말씀을 전하고 싶다.

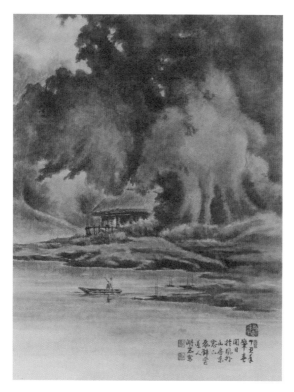

호암 양창보 화백의 작품 | 어촌(漁村) | 한지에 수묵담채 | 90X69㎝ | 1997 | 양건 소장

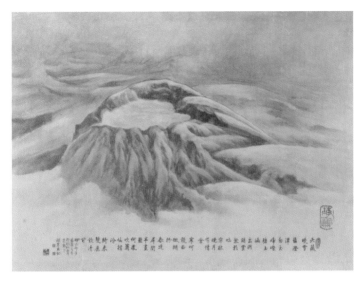

호암 양창보 화백의 작품 | 백록담(白鹿潭) | 한지에 수묵담채 | 117X160㎝ | 1999 | 양건 소장

제주건축의
운명

무심히 아무렇게나 툭툭
쌓아올린 것처럼
투박해 보이는 제주 돌담이
실은 제주의 모진 풍파를 견뎌내기 위한
사람들의 고통과 인내, 지혜가
켜켜이 쌓인 삶의 총합체로서
사람들의 심성을 자극하고,
이제는 제주의 풍경을
대표하는 상징이 되었다.

서투름에서 찾은
제주의 지역적 보편성

: 한동8-6 주택 설계소고

고향인 제주에 내려와 설계사무실이라고 시작한 지 벌써 14년의 시간이 흘렀다. 당시 제주에서의 건축분야는 문화예술계의 아웃사이더였고 강행생, 김석윤 등 선배님 몇 분의 개인적 역량에 의해 문화적 움직임이 유지되고 있었을 뿐이었다. 그럼에도 불구하고 이미 제주건축계에서는 지역적 정체성의 정립을 위해 다수의 연구와 행정적 노력이 추진되고 있었으며 심지어 지역 건축가들의 시대적 사명으로 간주되는 상황이기도 하였다. 그래서 지금까지도 제주에서 건축을 하는 이라면 제주의 지역성에서 자유롭기가 쉽지 않다.

하지만 최근 들어서 이러한 피상적이고도 타의적인 움직임으로는 그 지역 건축의 규범이나 본질의 수준에 오르기가 어렵다는 회의적 결론에 이르는 듯하다. 지역성 추구에 대한 강박관념이 오히려 건축에 내포된 지역성 개념을 유리시켜 대상화하게 만들고, 이로 인해 건축의 본질 즉 삶의 실체와 변개의 층위에서 지역성 논의가 이루어지고 있다는 것

이다. 이러한 자성으로 현재 제주건축계의 지역성에 대한 태도는 상반되는 내용은 아니지만 두 부류로 전개되고 있다고 볼 수 있다. 하나는 지역성을 의도하지 않더라도 제주 땅에서 행해지는 건축이라면 동시대의 지역성을 자연스럽게 담고 있다는 개방적 자세이고, 또 하나는 조금 더 인문학적 공부의 깊이를 더하여 본질적 차원에서 지역성 논의의 이론적 체계를 갖추고자 하는 태도이다. 아마도 제주 건축가들의 작업 성향을 정의하자면 이 양자를 오가며 '보편성을 근거로 한 지역성의 추구' 혹은 '지역적 건축에서의 보편성 탐색'을 위한 건축이 아닌가 한다. 또한 내 자신의 작업도 이런 부류의 건축과 다르지 않다고 생각한다.

이러한 제주 건축가로서의 삶에서 '한동8-6' 주택 프로젝트는 한동안 놓아두었던 제주건축의 이야기를 다시 한 번 끄집어내야 하는 일이었다. 건축주는 육지사람(제주출신이 아닌 사람을 일컫는 말)으로 자동차 디자이너이며 스쿠버 다이빙이 취미라서 바다에 가까운 부지를 찾아 많은 고생 끝에 이 땅을 결정했고, 인터넷을 통해서 가우건축을 알게 되었다고 한다. 대지는 제주시에서 동쪽 해안도로를 따라 한 시간여쯤 떨어져 있는 '한동'이란 해안마을로, 마을에서도 바다와 가장 가까이에 위치한 대지였다. 물론 제주 바다를 향한 조망의 열림이 훌륭하였으며 동네는 아직까지도 전통적인 해안마을 풍경을 어느 정도 유지하고 있었다. 또한 제주의 전통 주거양식인 안밖거리 배치의 기존 주택이 현무암의 돌담과 어우러져 시간에 풍화되어가는 풍경은 지우고 싶지 않은 아쉬움으로 다가왔다. 주어진 프로그램은 일종의 세컨드하우스로 건축주 내외의 취미생활과 동호인의 교류가 주목적이며 한정적으로 노

부모님의 휴양을 위해 사용할 수 있는 쓰임이 요구되었다. 조그만 주택이지만 재미있는 일이겠다 싶은 약간의 기대와 순수함으로 작업을 시작했다. 우선 디자이너란 직업을 가진 건축주의 삶이 흥미로웠고, 세컨드하우스의 프로그램으로 말미암은 여유에 의하여 공간의 풍부함이 예견되었기 때문이다. 또한 요즘 대두되는 경관의 관점에서, 매우 첨예한 해안경관의 위치에 걸맞는 건축적 모습을 찾아내야 하는 어려운 과제와 장소의 기억 또는 주변마을의 콘텍스트에 어떻게 대응해야 할 것인가 하는 난이도가 이 프로젝트를 흥미롭게 하는 또 다른 요인이었다.

초기 안은 두 가지로 제안하였다. 하나는 기존 주택의 안밖거리 배치흔적을 단서로, 점유했던 영역을 중정으로 만들어 비우고, 돌담을 경계로 한정된 외부 영역에 프로그램을 적용하는 아이디어이다. 이는 돌담의 경계 안에 이미 유기적으로 존재하던 공간조직을 새로운 프로그램으로 대체함으로써 장소에 내재되어 있는 의미와 기억을 유지하려는 의도를 담고 있다. 다른 하나는 바다로의 조망을 최우선의 과제로 하여 그것에 의해 공간과 형태가 생성될 수 있다는 대안으로 지역성의 개입을 배제하고 보편성에 기대어 이루어진 제안이다. 건축주는 제시된 안을 존중하면서도 몇 가지의 상세한 요구사항을 보내왔다. 부지가 협소하지만 마당이 확보되기를 바라며, 다이빙에 사용될 보트를 보관할 수 있는 차고가 있었으면 한다는 것이다. 그래서 두 번째로 제시한 대안은 초기의 두 가지 안의 장점을 유지하면서 내부의 각 공간에 대응하는 다양한 외부 공간과 돌담을 조직화하여 전체성을 획득하는 방식이었으며, 이에 건축주도 동의하였다.

또 다른 과제 중 하나는 해안마을의 바다 쪽 에지^{Edge, 모서리}에 있는 이 집의 자세를 어떻게 가져가야 할 것인가이다. 이 부분에 대한 대안으로 생각해볼 수 있는 것은, 아마도 '디자인'을 잘 다듬어서 해안경관에 대응되는 모습으로 서로의 존재감에 의해 약간의 긴장을 이루는 방식과 '스케일'을 조절하여 경관에 중화되도록 하는 방식이 있을 수 있겠다. 입지적 특성상 아무래도 후자의 방식이 옳다고 판단하였다. 그렇다면 형태는 없어져야 하거나 형태적 요소를 소거하여 집의 원형적 모습을 찾아야 하고, 스케일은 마을의 기존 주거와 맥락을 이루면 된다. 문제는 집의 원형적 모습이다. 서양건축사의 18세기 건축이론가 로지에^{M. A,} ^{Laugier}의 '원시 오두막'[1]을 상기할 수 있겠지만 어느 순간부터 제주건축의 아름다움으로 내 자신에 잠재해 있는 일련의 창고들이 떠올랐다. 건축가 없이 오로지 자신의 필요에 맞춰 제주 농부가 직접 만든 박공지붕의 돌창고는 시간의 퇴적과 미니멀한 분위기가 어우러져 미적요인으로 작동하기 때문이다. 더구나 제주의 자연에 놓여 건축의 한계를 넘어선 풍경으로 보이기도 한다.

1 원시 오두막
 18세기 건축 이론가 로지에(M. A, Laugier)는 건축의 근본으로서
 원시 오두막을 제시하였다. 원시 오두막의 형태는 네 개의 나무
 기둥이 있고, 그 위로 보가 놓여있으며, 보 위에 지붕이 얹혀진
 모습이다.

다음은 재료와 컬러이다. 재료는 이러한 건축의 자세에 부합되어 소박한 이미지를 자아내면서도 바다에 인접한 이유로 해수와 바람에 대한 내구성과 예산이 결정요인으로 작용한다. 지붕은 징크류의 금속재를 적용하였고 벽체는 제주판석과 백색의 수성페인트로 결정하였다. 이렇게 설계가 완료되어 시공 또한 동네 목수가 하게 되었다. 시공 중에 정말 수성페인트가 최종마감인지, 기와지붕이 좋지 않겠는지 등의 목수의 제안을 웃음으로 돌리며 얼마 전 완공하였다. 건축주는 동네 오름에 올라 마을을 내려다보면 집을 잘 찾을 수 없는 것으로 보아 의도대로 된 것 아니냐며 만족한다는 평가를 한다.

과연 제주의 멋은 어디서 나오는 것인가? 돌하르방 공원을 운영하는 모 조각가의 인터뷰가 인상 깊다. '서투름!' 지난시간 동안 척박한 제주 땅에는 목수도 드물었고 물건을 만드는 장인도 많지 않았으리라. 삶에 필요한 것은 직접 만들어야 했고 서투른 결과물은 당연한 것이었다. 서투름이라는 것은 세련되게 정제하지 못하고 거칠게 표현한다는 것이지만 그만큼 자신의 민낯을 담백하고 솔직하게 드러낸다는 의미일 수도 있다. 그리하여 거칠고 투박하지만 솔직한 제주성의 표현 방법이 오히려 제주의 멋이 되고 지역적 특성의 디테일한 요인으로 작용하고 있다. 무심히 아무렇게나 툭툭 쌓아올린 것처럼 투박해 보이는 제주돌담이 실은 제주의 모진 풍파를 견뎌내기 위한 사람들의 고통과 인내, 지혜가 켜켜이 쌓여진 삶의 총합체로서 사람들의 심성을 자극하고, 이제는 제주의 풍경을 대표하는 상징이 되었다. 반면 제주의 민가를 문화재청에서 보수를 하고 나면 제주의 초가는 사라지고 타 지방의 초가가 우

뚝 서있는 황당한 느낌도 이러한 이유가 아닌가 한다.

한동8-6 프로젝트가 태생적으로나 과정적으로 건축 작품이라 칭할 작업이 아니라 스스로 평하지만, 그럼에도 이 집에 정감이 가는 이유는 곳곳에서 배어나는 서투름에 오히려 여유가 찾아지기 때문일 것이다.

한동8-6 스케치

한동8-6 현장사진

더 갤러리 카사 델 아구아의
운명은?

최근 제주에는 환경올림픽이라 일컫는 2012 세계자연보전총회(WCC)가 개막되어 전 세계 환경전문가 일만 여 명이 참여한 가운데 '자연의 회복력'을 주제로 인류와 환경보전에 대한 논의가 한창이다. 국책사업인 강정 해군기지 등의 예민한 상황들이 산재해 있음에도 이번 행사를 계기로 국제적 환경도시로서의 이미지 브랜딩을 기대하고 있는 듯하다. 한편 제주 건축계에는 멕시코의 세계적인 건축가 리카르도 레고레타^{Ricardo Legorreta, 1931-2011}의 작품인 '더 갤러리 카사 델 아구아(물의 집)'^{The Gallery Casa del Agua}(이후 더 갤러리)의 철거 논쟁이 화두다. 현행법을 위반한 건축물을 철거할 수밖에 없다는 행정과 문화예술적 가치와 공공성에 의해 집행의 유연한 대처를 요구하는 문화예술계 간의 첨예한 대립 구도가 형성되고 있다. 더구나 주한 멕시코 대사 마르타 오르티스 데 로사스^{Martha Ortiz de Rosas}가 직접 서귀포시청을 방문하여 더 갤러리 카사 델 아구아의 철거 중단을 요구함으로써 한국-멕시코 수교 50주년을 맞이한 시점에서 외교적 문제로 비화될 조짐을 보이고 있다. 이에 제주에

서 진행되고 있는 더 갤러리 철거 논쟁의 배경과 관련된 움직임을 살펴보고 더불어 문제의 핵심이라 할 수 있는 더 갤러리의 가치 및 보존의 당위성 등을 정리해보고자 한다.

더 갤러리 카사델 아구아 철거 논쟁의 배경

2003년 제주특별자치도는 마이스(MICE) 산업의 중추적 시설로 제주컨벤션센터를 완공하였다. 컨벤션센터가 제 기능을 하기 위해서는 행사지원과 숙박을 지원하는 앵커호텔이 필수적인데 재원 마련이 원활치 못해 지연되었다가 홍콩의 타갈더Tagalder 그룹에 부지를 매각하면서 사업이 재개된다. 2005년 현지 법인인 시행사 (주)JID는 앵커호텔과 레지던스 호텔의 설계를 건축가 리카르도 레고레타에게 의뢰하고 동시에 한국의 설계회사로는 간삼건축이 맡았다. 당시 자연경관의 침해가 예상되고 사업성에 의해 규모가 대형화되었다는 제주특별자치도 건축계획심의의 논란도 있었으나 세계적 건축가의 작품을 유치하는 차원에서 현재의 계획을 수용하게 된다.

시공사는 금호산업이 선정되어 2007년 착공하였으며 호텔 '카사 델 아구아'의 분양을 위해 갤러리를 겸한 모델하우스인 '더 갤러리 카사 델 아구아'가 2009년 3월 완공된다. 그러나 2010년 호텔의 골조공사까지 완료된 상태로 시행사의 자금난과 시공사의 워크아웃으로 본 공사는 중단되고, 2011년 (주)부영주택이 새로운 사업자로 선정되었다. 문제의 출발은 여기서부터이다. 새로운 사업자인 (주)부영주택 측이 앵커호텔과 부지를 인수하면서 더 갤러리를 제외한 것이다. 즉 부지는 부영이

소유하게 되고 더 갤러리의 소유는 (주)JID에 남아 있게 된다. 이런 이유로 가설 건축물의 존치연장 신청이 되지 않았고 관할 행정청인 서귀포시청은 존치기간 만료와 중문관광단지 해안선 100미터 이내에는 영구 건축물을 제한한다는 환경영향평가 규정을 들어 강제 철거 행정 대집행 명령을 내린다. 이후 (주)JID는 제주지법에 행정대집행 취소 소송을 냈으나 기각되었고 서귀포시는 2012년 8월 6일을 행정 대집행일로 통보하여 놓은 상태이다.

더 갤러리 카사 델 아구아 철거 반대를 위한 노력들

강제 철거 행정 대집행의 급박한 상황에서 공평아트센터 공평갤러리는 국내외 조각가 20명이 참여한 가운데 강제 철거의 반대를 주장하는 방패 전시를 7월 23일부터 8월 30일까지 열었다. 이 전시로 말미암아 더 갤러리 철거 소송에 무관심하였던 제주의 언론이 주목하기 시작하였고, 주한 멕시코 대사가 철거집행 철회를 요청하며 서귀포시를 방문함으로써 사태의 심각성이 드러나게 되었다. 이후 예총제주지회와 제주민예총 등 문화예술계에서 차례로 철거 반대에 대한 성명을 발표하였고 연일 이어지는 지역 언론의 보도는 건축이 문화예술의 한 분야임을 지역사회에 전하는 계기가 되기도 하였다. 그러나 제주건축계는 건축계의 사안임에도 불구하고 별다른 대응을 보이지 못함으로써 지역사회 행정의 테두리 내에서 움직일 수밖에 없는 안타까운 현실을 드러내었다. 제주의 건축 관련 세 개의 단체(한국건축가협회 제주건축가회, 대한건축사협회 제주특별자치도 건축사회, 대한건축학회 제주지회)가 공동성명서까지 만들었음에도 외압(?)에 의해 발표를 중단했다는 것이

다. 향후 지역사회에서 이들이 주장하는 건축문화에 대한 외침이 지역 주민들에게 어떻게 다가설지 회의가 드는 지점이다.

반면 사단법인 한국건축가협회도 제주지방법원에 철거 반대의 탄원서를 제출하였고, 제주특별자치도, 서귀포시, (주)부영 등 세 곳에 공문을 보내 "서귀포시의 강제철거 행정대집행 명령과 제주지방법원의 판결은 지금까지 우리나라가 이룩한 건축문화발전에 반하는 것이다. 카사 델 아구아는 레고레타 건축의 정수이며 제주가 품고 있는 또 다른 하나의 유산이다. 철거는 국가외교 및 사회 전반적인 문화인식에도 영향을 줄 수 있는 사안으로 국가의 품격까지 실추시킬 수 있는 중대한 것이다"라며 더 갤러리의 철거 반대 의사를 밝혔다. 이러한 움직임들에 의해 하나의 건축물이 외교의 문제, 더 나아가서는 국가 품격의 문제일 수 있음을 도민들이 공감하게 되었다는 측면에서 의미를 찾을 수 있다. 다만 중앙[1]의 건축계와 제주가 좀 더 긴밀한 협력과 동조가 이루어졌다면 그 결과가 더욱 효과적이지 않았을까 하는 아쉬움이 있다.

1 중앙
 이 책에서의 '중앙'은 제주도를 제외한 한반도 본토(나머지 부분 전체)를 지칭한다. - 편집자 주

지난 주에는 제주의 건축학도들도 '미래의 제주건축 주역들이 말하는 더 갤러리 카사 델 아구아의 현재와 미래'라는 주제로 토론회를 열어 더 갤러리를 보존하여야 하는 이유뿐만 아니라 의미 있는 활용방안에 대한 진중한 논의를 전개하였다. 이 토론회는 제주건축계에서 유일한 움직임으로, 침묵하고 있는 기성세대들에 대한 항변이기도 하다. 또한 제주도의회 의원연구모임인 '제주미래전략산업연구회'에서도 '더 갤러리 카사 델 아구아, 왜 지켜져야 하는가?'를 주제로 토론회를 개최하였다. 발표자로 나선 승효상 선생은 건축에는 예술적 측면에서 대체 불가능한 정신이 내재되어 있으며, 건축은 기억의 장치이고 그 기억은 사회 문화의 영속성을 지탱하는 근간임을 역설하며 건축으로서 더 갤러리 보전에 대한 당위성을 피력하였다. 더 나아가 더 갤러리 카사 델 아구아를 파괴할 권리는 오직 리카르도 레고레타만이 갖고 있는 것이며 제주특별자치도가 반달[2]의 대열에 서는 것을 우려하였다. 그러나 토론자로 참석한 제주특별자치도 한동주 문화관광스포츠국 국장은 문화예술의 중요성은 인정하면서도, 현행법 집행에 예외를 둔다면 그 이후 제주경관의 요지에 들어오는 건축가들의 작품엔 어떤 기준을 적용할 것인가에 대한 실제적인 어려움을 토로함으로써 법집행의 완고한 의지를

2 반달 Vandal
 공공기물 파손자

보였다. 양자 간의 논의가 상반되기는 하지만 행사 주최 측인 도의회와 토론자들의 공통된 의견은 문화예술적 가치와 공공성이 담보된다면 법집행의 유연성을 발휘하여 더 갤러리를 지켜내고자 하는 것이었다. 토론회 이후 더 갤러리의 소유주인 (주)JID는 제주특별자치도에 무상 기증하겠다는 의사를 밝혀, 이제 더 갤러리의 운명은 (주)부영의 토지사용에 대한 결정과 행정의 문제해결 의지에 달려있게 되었다.

이렇듯 2012년 여름, 제주의 건축동네를 뜨겁게 달구었던 더 갤러리 카사 델 아구아의 철거논쟁에 대한 주요 관점은 표면에 드러나지 않는 관계자들의 이권다툼에 관계없이 어떻게 문화예술의 가치를 내세워 현행법 위반의 문제를 넘어서서 보전할 수 있느냐는 것이겠다. 그렇다면 법을 넘어설 수 있는 가치를 더 갤러리에서 찾아내야 하는 것인데, 아쉽게도 철거 반대를 위한 노력들을 가만히 들여다보면 세계적 건축가의 작품이라는 브랜드 가치 외에 건축 작품으로서 더 갤러리를 이해하려는 자세는 미비하다 할 수 있다. 철거 반대라는 같은 배를 타고 있음에도 불구하고 문화예술계는 각자 자신들이 해석 가능한 층위에서 더 갤러리를 논하고 있을 뿐이다. 정체되어 있는 논의 수준을 끌어 올려 내재된 건축적 가치를 파악하기 위한 다음단계의 노력들이 요구되며 이지점에서 건축계, 특히 제주건축계의 역할이 요구된다 할 것이다.

더 갤러리 카사 델 아구아의 가치는 무엇인가?

2000년대에 들어서서 제주는 국제자유도시의 목표 아래 개발지향주의적 태도를 일관하여 왔다. 그런 이유로 제주의 수려한 자연경관은 대형

개발 사업으로 대체되고 최종의 도달점이 어디인지도 모르고 앞만 향해 가고 있다. 사업자들은 최대의 수익을 위해 가능한 최대 용적을 추구한다. 이때 제주에서 시행되고 있는 각종 심의의 원활한 통과와 마케팅을 위하여 브랜드 파워가 있는 세계적 건축가들이 동원(?)된다. 이것이 안도 다다오^{Ando Tadao}, 마리오 보타^{Mario Botta}, 리카르도 레고레타의 작업을 제주에서 만날 수 있는 현실적인 이유일 것이다.

카사 델 아구아 호텔 역시 국내 건축설계회사에 의해 몇 번의 건축계획 심의를 진행하였으나 무리한 규모계획으로 통과가 쉽지 않은 상황이었다. 그러던 중 레고레타의 설계로 전격 전환하여 세계적 건축가란 브랜드 파워를 내세우게 된다. 섭지코지 리조트에 안도 다다오를 초청한 것과 유사한 전략이며 공교롭게도 동일한 한국의 건축설계회사가 그 역할을 수행하였다. 레고레타 역시 시행사의 무리한 요구에 어려움이 많았으리라 예상되지만 3동의 타워와 루프캐노피^{Roof canopy}가 이루는 픽처 프레임^{Ficture Frame}으로 제주경관과의 관계맺음에 성공적인 계획안을 제시함으로써 건축심의를 통과한다. 당시 제주건축계에선 레고레타의 안이 너무 멕시코의 지역성이 강하여 제주의 풍광에 맞는 것인가란 이견(異見)도 없지 않았다. 레고레타는 2008년 10월 내한하여 제주에서 강연회를 갖는다. 78세의 세계적 거장이 지구의 반 바퀴를 도는 긴 여정을 감내하고, 카사 델 아구아는 자신의 건축스타일로 제주의 땅을 충분히 이해하여 설계하였음을 밝히는 경건한 자리였다. 이렇게 하여 제주 땅에 레고레타의 작품이 들어서게 된 것이다.

다음으로 과연 더 갤러리에 제주의 지역성이 담겨져 있는가를 살펴볼 필요가 있다. 그러기 위해선 먼저 레고레타가 멕시코 이외의 지역에 설계한 건축들을 통해서 지역에 대한 이해를 어떻게 자신의 작업으로 승화하는지 참고할 수 있다. 그 중 주목할 만한 것이 스페인 바스크 지방의 중심도시 빌바오에 설계한 쉐라톤 호텔^{Sheraton Abandoibarra Hotel}이다. 여기서 그는 바스크 지방의 조각가인 칠리다^{Eduardo Chillida}의 조각품을 매개로 바스크 지방의 지역성을 이해하고 호텔의 아트리움 공간과 외형적 이미지를 드러내고 있다. 또한 카타르에 설계된 몇 개의 대학 프로젝트에서도 지역 특유의 문양을 건축의 외형에 적극적으로 반영하고 있다. 이러한 사례를 참고하였을 때 멕시코의 강한 지역적 특성에서 출발하여 세계적인 보편성으로 완성된 레고레타의 건축은 그 자체로서 완결된 건축이지만, 멕시코 이외의 지역성이 강한 땅에 이루어지는 작업에는 비교적 알아보기 쉬운 방식으로 지역적 특성을 가미하고 있다는 판단이다. 그러한 이유로 더 갤러리에는 제주의 지역성을 적극적으로 개입시킨 흔적을 찾아보기 어렵다. 다만 레고레타의 완결된 건축방식이 제주의 풍광과 조화되었기에 아름다운 건축이 된 것이라 할 수 있다.

그렇다면 제주 땅에 세워진 레고레타의 건축은 어떠한 가치를 지니는가에 대해 조심스럽게 접근해 볼 필요가 있다. 우선은 작품의 희소성이다. 그의 작품집을 보면 아시아 지역에는 일본과 제주에만 작품이 있다. 그것도 대중이 접근 가능한 건축으로서는 더 갤러리가 유일하다. 더구나 조금 다른 화두(추후 반드시 다루어야 할)이긴 하나 본 건축인 카사 델 아구아 호텔이 사업자의 임의대로 고쳐지고 있는 상황에선 더

욱 그러하다. 이 희소성이 철거 반대의 대중적 이유일 것이며 멕시코 대사관에서 성명을 낸 이유이기도 하다. 더욱 중요한 더 갤러리의 가치는 세계건축계의 주요 이슈 중 하나인 지역성과 보편성의 상호보완적 완결성에 있어 대표되는 건축가의 작품이라는 것이다. 그의 작품은 제주의 건축가, 더 나아가 한국의 건축가들이 글로벌한 보편성의 건축과 지역성의 완결체로서 자신의 건축을 만들어가는데 참고서가 될 수 있다. 개인적으로 이것이 더 갤러리 카사 델 아구아가 지켜져야 할 가장 큰 이유라고 본다.

더 갤러리 카사 델 아구아의 보전의 당위성

제주에는 경관관리계획이 아주 강하게 작동되고 있다. 그러나 계획의 근본이념과 달리 자연경관에만 치중함으로써 경직된 사고로 경관의 실체를 간과하고 있는 안타까움이 있다. 저 아름다운 중문의 해안절벽 위에 앵커호텔이 들어서야 했던 이유, 다행히도 지역성을 자신의 건축으로 완결한 세계적인 건축가 레고레타의 작품이 서 있는 역사가 또 하나의 제주경관을 이루는 인문적 환경인 것이다. 궁극적으로 이러한 것들이 적층되어 제주사회의 문화적 영속성이 유지되는 것이다. 비록 원활한 개발 사업의 진행을 위해서 레고레타의 건축이 제주에 설 기회가 만들어졌다곤 하지만 더 갤러리의 문화예술적, 건축적 가치는 이미 존재하고 있다. 더구나 이제 제주건축의 한 부분이며 역사이기도 하다. 법에도 공공의 가치 증대를 위한 시설이라면 적용할 수 있는 예외조항이 있다. 어느 기자의 표현처럼 더 갤러리를 '특별사면' 할 수 있는 것이다. 2012년 여름, 건축을 주제로 제주사회가 이리 뜨거워 본 적이 있었던

가! 더 갤러리의 철거 논쟁으로 말미암아 연일 이어지는 지역 언론의 보도, 문화예술계의 성명, 도의회와 학교의 토론회 등은 제주사회에서 건축의 문화예술적 지위를 확보하는 계기가 되었다. 반면 제주사회에서 건축계의 한계를 드러낸 사건이기도 하다. 김형준 제주대학교 교수가 "더 갤러리에 비친 우리의 자화상을 볼 수 있었다"며 문화에 대한 제주지역의 인식수준과 철학이 없는 행정을 비판하였듯이 이번 논쟁을 통하여 우리 모두가 자성의 노력이 필요함을 공감하게 되었다. 제주는 이미 1995년 고 김중업 선생의 구 제주대학본관[3]을 철거한 뼈아픈 과오의 기억을 갖고 있다. 아직도 행정은 요지부동이지만 그러한 과오를 다시는 저지르지는 않을 것이란 희망을 갖는다.

3 **구 제주대학본관**
1964년 김중업 건축가가 설계하여, 현대건축의 원리와 한국의 정서를 융합시킨 걸작으로 평가되면서 한국 모더니즘 건축의 효시라 일컬어졌다. 그러나 시간이 흐르면서 건물에 하자가 생기고, 노출콘크리트 마감의 부식이 심해 1992년에 폐쇄되었고, 문화계·건축계의 보존 운동에도 불구하고, 1996년 결국 철거되었다.

2012년 8월 21일 더 갤러리 카사 델 아구아 정책토론회

더 갤러리 카사 델 아구아 | 리카르도 레고레타

더 갤러리 카사 델 아구아 | 리카르도 레고레타

제주다운 건축의
동상이몽

며칠 전, 돌담과 올래가 유명해서 건축인들의 단골 답사 코스가 되었던 모 마을을 둘러본 후 느낀 언짢음과 걱정스러움이 아직도 가시지 않는다. 최근 몇 년간 제주의 마을 깊숙한 곳까지 침투한 개발의 움직임을 동전의 양면이라 생각하여 왔지만 제주의 원풍경마저 무너지는 상황이면 더 이상 방치 될 일이 아닌 것이다. 이런 안타까움 속에서 최근 '제주다운 도시·건축 경관조성을 위한 TF'팀을 발족한 것은 환영할 일이다. 특히 공공건축부터 제주다움을 실천하기 위해 일련의 공공건축가 그룹이 공공 프로젝트의 기획에서부터 설계까지 자문 할 수 있는 '공공건축가 제도'를 제안하고 있는 것은 기대할 만하다. 그러나 TF팀의 핵심적 역할이라 할 수 있는 '제주다운 건축'에 대한 논의는 쉽지 않은 주제이며 좀 더 신중을 기할 일이다.

제주건축의 지역적 정체성 모색이란 주제는 1980년대 초반 이래로 제주건축계의 숙명적인 과제였다 하여도 과언이 아니다. 논의의 초기에

는 오름, 초가 등의 곡선과 같은 형태적인 관심과 제주석, 화산송이 등 재료의 쓰임에 주목하였음을 알 수 있다. 이것은 제주건축의 지역성 논의가 건축계 내부의 자발적인 발현이 아니라 정치적 요구에 의한 태생적 한계에서 비롯된다. 즉, 관광도시 제주의 관광 인프라로서의 건축에 초점이 맞춰짐으로써 건축본연의 정체성 논의에는 이르지 못했던 것이다. 90년대에 들어서서는 전통민가와 마을의 해석을 통한 공간론으로 지역성을 모색하고자 하는 경향이 두드러진다. 참조의 대상이 제주민가에 한정되는 아쉬움은 있으나 건축계 내부에서 자발적으로 지역성 논의가 시작되었다는 측면에서 의미가 있다. 최근의 정체성 논의는 형태·공간의 주제에서 정신적 차원으로 그 외연이 확장되고 있는 실정이라 할 수 있다. 이렇듯 지속적인 노력이 있었음에도 우리들 스스로 만족스러운 해답을 내놓지 못하는 이유는 제주다운 건축을 향한 동상이몽의 현상에서 찾아 볼 수 있을 듯하다.

예를 들어 정책입안자들에 의해 일회성으로 추진되는 제주다운 건축의 행정은 건축의 본질을 고려하지 못하고 보이는 것에 편중하여 건축의 정체성을 논하기엔 역부족하다. 특히 건축의 주체가 사람일진대 관광객에게 보여주기 위한 것으로 제주다운 건축이 귀결된다면 그것은 '건축'이 아니라 상품화된 '건물'이며 그 정책의 종말은 제주를 영화세트장화 하는 것과 다름이 아닌 것이다. 건축의 생명성은 삶의 일상이 담겨져 하나가 될 때 유지되는 것임을 간과해서는 안 된다. 즉 제주다운 건축은 '제주다운 삶'에서 비롯되는 것이다. 또 다른 예로 건축에 담겨 있는 '시대정신'을 읽는 방식의 차이에 의해서도 서로 다른 꿈을 꾸고 있

는 듯하다. 지금까지의 정체성 담론이 의존해 왔던 '역사성'과 최근 현대의 다양한 사회현상과 지역성을 연계시키는 '동시대성'의 건강한 대립각이 발견된다. 또한 나와 같이 새로이 만들어지는 것에 대한 지역적 정체성을 논하는 이가 있는가 하면, 앞으로 사라질 것과 지켜내야 할 것들에서 지역성을 탐색하고 있는 이들 역시도 제주다운 건축의 다른 면을 찾고 있는 모습이다.

이 시대 제주의 건축가들은 동상이몽의 혼돈과 다양함 속에서 쉽사리 출구를 찾지 못하고 '제주 땅에서 행해지는 진중한 건축이라면 모두 제주다운 건축'이라고 애써 면죄부를 구하여 왔다. 그러나 이제 제주건축계는 동상이몽의 꿈에서 깨어 새로이 정진하여야 할 시대적 사명 앞에 서 있다.

이 시대,
제주 땅에 살고 있는
건축가의 비애

올해는 예년 같지 않은 선선한 여름을 지내더니, 어느덧 절기가 바뀌어 아침저녁으로 차가운 기운이 느껴지며, 요즘 건축계에 전해지는 안타까운 소식에 상처 입은 가슴을 더욱 시리게 한다.

서양건축사를 살펴보면 르네상스시대 이전까지는 영화 '미이라'의 악당 임호텝Imhotep을 포함한 몇 명을 제외하곤 좀처럼 건축가의 이름이 등장하지 않는다. 르네상스 시대에 들어서서야 비로소 브루넬레스키Filippo Brunelleschi, 알베르티Leon Battista Alberti, 안드레아 팔라디오Andrea Palladio 등 건축역사에서 중요한 지점을 차지하는 건축가들이 나타나는데, 그 출현 배경이 신흥자본가들의 지적욕구를 대리하는 역할이었음을 알게 되고는 건축학도로서의 자긍심에 심각한 상처를 받았던 기억이 있다. 그래서 건축가가 되고 난 후에는 건축은 시대를 표상하는 실천적 예술행위이자 문화이고 이를 행하는 건축가는 동시대의 대표적 지식인이라는 자존감으로 태생적 원죄를 떨쳐 버리고자 하여왔다.

실제 대한민국에서 건축가가 되기 위한 건축사 라이선스를 취득하려면 쉽지 않은 수련과정을 거쳐야 한다. 대학에서는 5년제 과정의 매 학기마다 설계 스튜디오를 통과하기 위해 수많은 리서치, 드로잉과 모형 작업으로 밤을 지새우는 힘든 교육과정을 거쳐야 한다. 그 후 설계사무소에서 3년의 실무 경력을 쌓고, 매년 400여 명 남짓 뽑는 시험을 통과해야만 비로소 건축사가 될 수 있다. 더구나 5년제 대학의 공부로도 부족하여 대학원은 물론 외국 유학의 이력이 있어야 건축가로 대접받는 것이 현실이다. 대부분의 건축학도들은 그 지독한 과정 중에 그 원죄를 망각하게 된다. 그러나 사무실을 열고 사업자등록증을 받아들면 입장은 확연히 달라진다. 600년 전 르네상스 건축가들과 다를 바 없이 생존을 위해서, 안타깝게도 자본의 욕망에 종속하게 되는 것이다. 건축가란 직능에 그런 태생적 원죄가 있음을 잘 알고 있는 교수들에게서도 '업자'라 폄하하는 대상이 되기도 하고, 온갖 주변인들로부터 자연환경과 도시경관을 망치는 주범이 되기도 한다. 하지만 건축가들은 세상이 비하하듯 단순하게 자본에 종속되지 않는다. 건축이 놓이는 땅을 존중하고 주어진 여건에서 최선의 환경을 구축하려는 윤리적 태도를 기본으로 한다. 그 순간 몇 푼의 용역비에 구애받지 아니한다. 이러한 건축가의 본성을 이용하는 야비한 의뢰인도 있지만 '최대 이윤'이라는 자본가들의 목적과 달리 건축가는 '자신의 세계'라는 이상이 있다. 건축가로서 누리는 기쁨과 열정, 영광, 보람의 이면에 어쩔 수 없이 마주하게 되는 배신감과 비애감을 가슴속 깊이 묻고 포커페이스로 살면서도 건축을 포기하지 않는 건축가의 자존감인 것이다.

요즘 제주는 어떠한가? 2년 전 언론기사만 보더라도 외자유치를 하였다며 장밋빛 미래를 전하더니 근래에는 중국자본에 의해 제주가 사라질 것이라는 보도가 연일 쏟아진다. 또한 유사 이래 최대의 자본집중과 개발사업에 의해 제주의 경관과 자연환경이 파괴되는 현장을 고발하고 있다. 이러한 현상의 본질은 환경을 제어하는 제주사회의 시스템 부실에서 찾을 수 있다.

중산간 난개발의 대명사로 집중포화를 맞은 한림읍 소재 아덴힐 리조트의 경우, 실은 심의부터 건축허가까지 행정이 요구하는 기준을 모두 충족하고 필요한 절차까지 적법하게 이루어진 사업이었다. 하지만 한 방송국의 보도로 시작된 일련의 흐름은 결국 건축가 개인에게만 책임을 지웠고, 정책과 조례를 통해 개발을 제어하지 못하는 행정, 개발사업의 주체지만 책임은 지지 않는 건축주, 심층적으로 본질을 향해 비판하지 못하는 언론 등은 각자의 입장만 지키는 것으로 제주 사회가 '면죄부'를 얻으려 하는 것이란 의구심과 회의가 있다. 그리고 그 회의는 이 시대 제주에서 자본의 욕망과 환경의 존중이라는 양극단의 중도를 탐색하고 있는 건축가들의 가슴에 비애가 되어 다가온다.

문화이벤트로서의
건축파빌리온

최근 모 방송사에서 방영했던 한 예능 프로그램이 화제가 되고 있다. 나이 예순을 넘어선 할배들과 누나들의 좌충우돌 여행기에서 시청자들은 대리만족의 소소한 희열을 느낀다고 한다. 나 역시 건축가란 직능 때문인지 화면 가득히 다가오는 유럽 도시의 풍경과 고색창연한 건축물의 아름다움에 방송시간을 기다리곤 하였다. 동시에 도대체 도시를 여행하는 즐거움이 무엇이기에 우리는 이리도 열광하는 것인가!라는 의구심을 갖게 된다. 여행자마다 나름대로의 목적과 사연이 있겠지만 곰곰이 생각해 보면 이런 이유가 아닐까 한다. 오래된 도시의 구석구석을 밟고 다니다 보면 도시민들의 일상이 축적되어 의미를 담고 있는 장소와의 우연한 만남이 빈번하다. 그리고 각자의 방식으로 그 장소의 역사성과 의미를 되새기는 과정에서 여행자는 자신의 주체적 존재성을 체험하게 된다. 아마도 이런 성찰적 깨달음을 얻는 즐거움이 여행을 멈추지 못하는 매력일 것이다.

사람들이 사는 도시뿐만 아니라 폐허마저도 이러한 장소들은 존재한다. 다만 잠재된 장소성을 드러내지 않는 경우가 많다. 일반적으로 여행자들이나 시민들에게 장소를 인지시키는 방법으로 안내판이나 표지석을 세우는 일차적이고도 직설적인 손쉬운 방식을 적용한다. 그러나 이 방법은 일방향성의 정보전달에 그치기 때문에 그 장소와 사람 간의 실존적 관계를 끌어내기에 미흡하다. 그래서 매개적 역할을 할 무엇인가의 필요에 의해 상징조형물들이 설치되는 것이다. 그러한 상징조형물들의 가치는 설치된 장소의 표면아래 누적되어 있는 역사성과 의미들을 끌어내 지면 위에 서있는 사람들과 연계하는 촉매제 역할이라 할 수 있다. 반면 상징조형물 자체가 주체가 되어 도시민들의 이벤트를 이끌어내고 장소를 생성하기도 한다. 이런 경우는 역사성보다 동시대성에서 의한 장소라 할 수 있는데, 임시적이고 이벤트성이며 동시에 시민과 여행자가 함께하는 문화행위를 촉발한다. 장소와 이벤트가 결합하여 도시의 브랜드 이미지로 진화하는 것이다. 이러한 사례는 여럿이지만 런던의 서펜타인 갤러리^{Serpentine Gallery}의 마당에서 행해지는 '파빌리온[1] 프로젝트'를 빼놓을 수 없다.

1 파빌리온 Pavilion
 박람회나 전시장에서 특별한 목적을 위해
 임시로 만든 건물

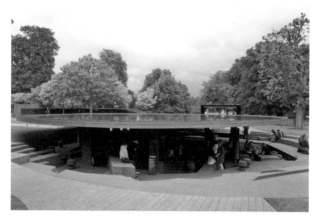

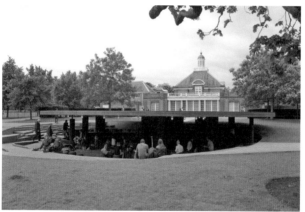

런던 서펜타인 갤러리 파빌리온 2012 │ 헤르조그 앤드 드 뫼롱 & 아이 웨이웨이

서펜타인 갤러리는 런던의 하이드파크 켄싱턴 가든에 1970년대 개관한 조그만 미술관이다. 규모가 작음에도 불구하고 건축가들이 런던을 방문할 때 반드시 들러야 할 대표적인 장소가 된 이유는 파빌리온 프로젝트라는 이벤트 때문이다. 미술관 측은 지난 2000년부터 매년 세계적 명성의 건축가를 디자이너로 선정하고, 여름 동안 전면마당에 파빌리온을 설치하는 문화적 행사를 벌여왔다. 세련된 공공장소를 런던 시민에게 제공하려는 초기의 의도를 넘어서서 초청되는 건축가의 유명세와 파빌리온에 담겨있는 건축의 시대정신으로 세계의 건축가들이 관심을 집중하는 장소가 된 것이다. 내가 방문한 2012년 여름에는 베이징 올림픽스타디움을 설계한 스위스의 건축가 헤르조그 앤드 드 뫼롱[Herzog & de Meuron]과 중국의 미술가 아이 웨이웨이[Ai Weiwei]의 공동작업이 설치되어 있었다. 파빌리온에 앉아 여유로이 공원의 자연을 즐기며 담화를 나누는 런던시민들의 모습을 보며 우리 제주에도 이런 장소가 가능하지 않을까 하는 바람을 가졌었다.

이처럼 미술관 마당에 건축가의 작업을 세우는 일련의 과정은 도시에서 소중한 장소를 만들어내는 의미에 더하여 건축을 문화예술의 한 분야로서 존중하는 상징적 문화행위라 할 수 있다. 또한 이러한 이벤트를 뉴욕 현대미술관 PS1의 YAP[Young Architects Program]처럼 젊은 작가를 지원하는 프로그램으로 발전시키는 경우도 있다. 어느 도시공간을 활기 있는 장소로 전환하는 이벤트로서 신진 건축가들을 초청한다면 하나의 행위로도 다수의 문화적 성과를 얻을 수 있다는 것이다.

작년 말미에 행해졌던 '김창열미술관 설계경기' 과정에서 제주의 건축인은 심각한 자존의 상처를 입었었다. 현상에 참여한 응모작품의 모형이, 심사 이후 반환된다는 조항이 있었음에도 불구하고 도청에 의해 일방적으로 폐기되는 사태가 발생한 것이다. 낙선작은 물론 당선작도 예외 없이 사라졌다. 설계경기에 참여한 건축가의 열정과 노력이 무참히 짓밟혀진 것은 물론, 도청의 건축문화에 대한 몰이해가 드러난 황당한 사건에 참담함을 금치 못했다.

하지만 지나간 과오는 현재의 교훈이다. 이를 계기로 도청의 이해와 정책의 수준이 달라져야 하고, 인류 역사가 수천 년 동안 이룩해온 건축문화에 대한 제주사회의 인식도 변해야 한다. 그런 의미에서 매년 제주의 신인건축가를 선정해 제주 미술관 곳곳에 파빌리온을 설치하는 문화이벤트를 제안한다.

1장. 어느 제주 건축가

사회 참여적·인본주의적
예술로서의 건축

2016년의 벽두에 건축계의 노벨상이라 할 수 있는 프리츠커상^{Prizker} Architecture Prize의 41번째 수상자가 칠레 출신의 알레한드로 아라베나 Alejandro Aravena로 결정됐다는 소식이 들려왔다. 대중적으로 잘 알려지지 않았던 그의 이력을 보면, 프리츠커상의 심사위원으로 활동하였음은 물론 세계 최고의 건축교육기관인 하버드 건축대학원(GSD)의 교수를 역임하는 등 세계 건축계의 최전선에 있었음을 알 수 있다. 또한 건축 계의 세계적인 축제인 베니스 비엔날레의 2016년 총감독에 선정되어 있다. 올해 5월 28일에 '전선에서 알리다'Reporting from the Front를 주제로 개 막되는 베니스 비엔날레에서 그의 진면목을 볼 수 있으리라는 기대가 있다. 그러나 프리츠커 심사위원회는 그의 화려한 이력보다도 건축가 로서 '사회 참여적·인본주의적 예술성'을 선정 이유로 밝히고 있다. 역 대 프리츠커 수상자들의 면면을 보면 이른바 '시대정신'을 자신의 건축 언어로 주장하는 건축가들이었다. 특히, 최근 들어서는 인류가 직면한 사회적·환경적 문제에 대한 인도주의적 건축가들이 선정되었는데, 일

본의 3.11 대지진의 피해 복구에 앞장섰던 이토 토요^{Ito Toyo, 2013년 프리츠커상}^{수상}와 반 시게루^{Ban Shigeru, 2014년 프리츠커상 수상} 등의 일본 건축가들이 이런 평가에 의해 역대 수상자의 반열에 들어있다. 마찬가지로 아라베나 역시 2000년부터 동료 건축가들과 '엘리멘탈'^{Elemental}이란 파트너십을 구축하여 저소득층 커뮤니티를 위한 공공주택의 공급에 혁신적인 정책을 제시함으로써 사회문제에 적극적으로 참여하여 왔다. 예를 들어 재원에 한계가 있는 공공주택 사업의 경우 '좋은 집의 절반'^{Half a good house}의 개념을 적용하여, 좋은 주거가 될 수 있는 기본적인 구조와 설비만 제공하고 나머지는 입주자가 자신의 취향과 형편에 따라 채워나가는 공동주택의 아이디어를 제시해 사회적 약자의 다수가 공공의 혜택을 누릴 수 있게 하였다. 또한 2010년 칠레 대지진 당시 해안도시인 콘스티투시온의 복구 임무를 맡아 건축가로서의 역할을 다하였다고 한다. 그런데 건축가로서 나의 관심은 프리츠커의 수상은 차치하고, 칠레가 건축의 선진국이 아님에도 불구하고 아라베나와 같은 사회 참여적이고도 인본주의적인 건축가가 출현할 수 있었던 칠레의 사회적·문화적 배경에 있다.

반면 우리의 경우는 어떠한가! 건축가들이 사회문제에 참여할 기회가 있는가? 역으로 건축가들은 사회문제에 대해 대승적 차원의 사명을 갖고 있는가? 이러한 질문에 행정가·정치가 측도, 건축가 측도 자유롭지 못한 게 우리 제주의 현실이다. 지난 과거를 보면 이런 문제가 나올 때마다 닭과 달걀의 선후 논쟁으로 본질이 사라지는 경우가 많았다. 그러나 진실성이 있다면 어느 측이 먼저랄 게 없다. 우선 시작이 중요한 것이다!

지금 제주가 해결해야 할 문제가 얼마나 많은가? 최대의 현안문제인 환경보전에 관해서 개발의 직접 참여자인 건축가들의 의식전환 없이 갑질의 행정규제로 바람직한 해결은 불가능하다. 또한, 최근의 주거문제를 건축가들의 노력 없이 행정가와 전문가 몇 명의 정책만으로 풀어낼 수 없다. 이제, 서로의 존중 아래 진정성과 제주 미래에 대한 사명으로 동시대의 동반자로서 행정가, 정치가와 건축가가 같이 참여해야 할 때이다. 그 후 가까운 미래에 제주에서도 사회참여와 인본주의적 태도를 지닌 건축가들이 성장하여, 프리츠커에 제주 건축가의 이름이 올려질 수 있기를 기대한다.

1장. 어느 제주 건축가

멕시코에서
더 갤러리 카사 델 아구아를
기억하다!

제주건축의 사망일이라 언론에 보도 되었던 2013년 3월 6일은, 멕시코의 건축가 리카르도 레고레타가 설계한 '더 갤러리 카사 델 아구아'가 문화예술계의 보존 희망과 시민운동에도 불구하고 순식간에 철거된 날이다. 그로부터 6년, 앵커호텔은 기존 설계와 달리 지어졌고 '더 갤러리'를 복원하겠다는 행정의 약속은 감감무소식이다. 하지만 제주의 햇빛에 드러난 레고레타의 색채와 공간은 아직도 우리들의 가슴속에 여전하다.

지난 겨울엔 제주의 건축가들과 멕시코로 건축답사를 다녀올 기회가 있었다. 물론 레고레타의 원본을 볼 수 있을 것이라는 기대와 멕시코 건축계에서 그의 선배격인 루이스 바라간^{Luis Barragan, 1902-1988, 1980년 프리츠커상 수상}의 건축을 답사할 목적이었다.

건축비평가들은 멕시코 현대건축의 특징은 유수한 문명과 300여 년의

스페인 식민시대를 거친 역사적 배경으로 말미암아, 멕시코의 지역성과 유럽의 보편성이 조합된 '다양성과 정체성'이라 평한다. 이번 기행에서 기대하지 않았던 멕시코의 국민건축가, 테오도로 곤잘레스 데 레온[Teodoro González de León, 1926-2016]을 알게 된 것은 또 다른 행운이었다. 젊은 시절 르 코르뷔지에[Le Corbusier]에게 수학한 그는 근대건축의 아방가르드적 언어를 지역성과 잘 융합한 건축으로 멕시코 현대건축의 중심에 있었다. 그 외에도 영화 인터스텔라의 배경이 되었던 '바스콘셀로스 도서관'을 설계한 알베르토 칼라치[Alberto Kalach], '소우마야 박물관'을 설계한 페르난도 로메로[Fernando Romero]에 이르기까지 현대건축의 펀더멘탈이 상상보다도 훨씬 대단하였다. 그러나 명물허전! 루이스 바라간의 마지막 주택작업으로 알려진 '길라디 주택'[Casa Gilardi]에 방문한 일행은 빛과 색채가 연출하는 공간에 매료되었다. 큐브로 이루어진 근대건축의 조형언어 위에서 멕시코 지역 특유의 색채와 강렬한 햇빛의 제어는 특히나 지역성 건축에 예민한 제주건축가들을 감동시키기에 충분하였다. 또 다른 주택작업인 '쿠아드라 산 크리스트발 주거단지'는 개인 승마장까지 포함한 주택으로 마당에 거니는 말 무리들, 인공폭포에서 떨어지는 물소리, 연못에 비친 건축과 하늘이 하나 되어 '침묵의 풍경'을 이룬다. 낙수소리마저 침묵으로 느껴지는 공간에서 거주자는 스스로 성찰적 삶을 살게 될 것이라는 바라간의 신념이 경이롭다.

여행의 마지막 날, 드디어 리카르도 레고레타의 '카미노 레알 호텔'에 숙박하면서 레고레타 건축의 원본을 만끽하였다. 실제로 그가 즐겨 쓰는 색채와 재료 그리고 디테일에, 잊었던 더 갤러리 카사 델 아구아의

바스콘셀로스 도서관 | 알베르토 칼라치

소우마야 박물관 | 페르난도 로메로

기억이 살아난다. 특히나 로비에 놓여있는 오닉스[1]가구는 더 갤러리에 놓여있던 것과 같은 것으로 더욱 가슴이 아프다. 그래도 멕시코에서 레고레타를 다시 만날 수 있어 감사하였다.

제주의 건축자산을 보존하려는 일련의 움직임과는 반대로 자본의 욕망에 굴복하여 한순간에 사라져가는 건축자산을 묵묵히 지켜볼 수 밖에 없는 것이 우리들의 일상이 된지 오래이다. 건축과 도시는 결국 무너지고 우리에게 남는 건 기억뿐이라는 선배건축가의 말씀이 떠오른다. 그렇다! 더 갤러리 카사 델 아구아가 제주 땅에 있었다는 기억은 사라지지 않으리라.

1 　오닉스 **Onyx**
　　싱가포르의 디자이너 나단 영(Nathan Yong)이 연질 오닉스로 제작한 가구 컬렉션. 오닉스는 깨지기 쉬운 천연대리석인데 특허받은 기술을 이용하여 시트로 얇게 자르고 적층하며 구부린 가구가 특징이다.

쿠아드라 산 크리스토발 주거단지 | 루이스 바라간

카미노 레알 호텔 | 리카르도 레고레타

건축가들의 자존감 게임

신축년을 열며 새해의 다짐을 했던 것이 엊그제 같은데 어느덧 한 해의 말미에 서 있다. 연말 TV 방송에서 펼쳐지는 각종 대상의 이벤트처럼, 제주건축계는 '제주국제건축포럼'을 비롯하여 '제주건축대전'의 전시 등으로 한 해를 마무리한다. 또한 이 시기에는 건축가들마다 열심히 공을 들였던 건축현장을 준공시키고, 건축사진작가에게 기록사진을 의뢰하는 등 각자의 포트폴리오를 리뉴얼하느라 분주하다. 이는 건축가로서의 자존감을 찾는 일이기도 하다.

더불어 올해 건축계에서 이슈가 되었던 제주문학관, 제주 어린이도서관(별이 내리는 숲) 등 굵직한 건축들의 개관 소식이 들려온다. 개관식은 건축주의 행사이고 잔치라 할 수 있지만 설계자인 건축가에게는 묘한 긴장감을 불러온다. 건축의 완성도에 대한 세간의 비평은 물론이고 행사 중에 설계자에 대한 대우가 어떠할지가 곧 자신의 자존과 연계된 문제이기 때문이다. 개관식에 설계자인 건축가가 초청되는가에서부터

좌석의 위치가 어디인지, 테이프 커팅에 참석을 하는지, 건축의 설계 개념과 의미를 설명할 기회가 주어지는지 등의 문제는 행사 주관자의 입장에서 사소한 것들이다. 하지만 건축가들에게는 바로 자존감의 잣대가 된다. 이는 건축가가 들인 노력에 대한 세상의 평가를 묻는 일종의 '자존감 게임'이라 할 수 있다.

그런데 최근 이 자존감 게임에서 상처 입은 한 건축가의 하소연을 듣게 되었다. 제주문학관과 같은 좋은 건축을 제주에 세워주셔서 감사하다는 덕담을 건네자 그는 개관식 행사에서 있었던 불미스러움을 털어놓는다. 제주건축계가 지방 어느 도시보다 선도적이라고 자랑하던 입장에서 부끄러웠다. 또한 이 건축을 위해 헌신한 그의 노력을 동료 건축가로서 존경하고 있었기에 동병상련의 울분이 치솟았다. 건축가는 용역비에 단순하게 노동력을 파는 집단이 아니다. 집이 설계될 땅과 건축 그리고 거주하는 사람을 '잇는 일'에 혼을 담는다. 마치 자식을 잉태하여 잘 키워서 출가시키는 부모의 마음과 같다. 그 결혼식에서 신랑신부의 부모가 홀대받아서야 되겠는가? 제주건축계의 한 사람으로서 송구한 마음을 전할 뿐이다.

사실 이런 일이 어제오늘의 일은 아니다. 그 만남 이후에도 언론을 통해 전해오는 각종 개관식 뉴스의 어디에도 건축가의 이름은 없다. 그럼에도 불구하고 건축가들은 자존을 세우는 일에 정진한다. 자신의 건축 세계를 구축하는 것에 더하여 세상과 소통하기 위해 전시와 발간 같은 문화 행위를 세을리하지 않는다. 올해에도 한국건축가협회 제주건축

가회의 정기 회원전이 개최되었다. 이번에는 6대 광역시의 건축가들과 함께 '도시재생'을 주제로 기획하여 교류전의 형식으로 진행한다. 이 전시는 제주건축계 6세대 건축가 19인과 건축비평가 김형훈이 공동 저술한 '나는 제주 건축가다!'의 출판기념회를 겸하고 있다. 세상과 교감하기를 기대하며 건축가들은 여전히 자존감 게임에 빠져있다.

제주 건축의 미래,
제주 청소년 건축학교

어느 도시의 문화적 척도는 도시풍경을 이루는 건축의 품격으로 가늠할 수 있다. 이는 동시대의 사회·문화적 시대정신이 작동하여 건축으로 표출되며, 건축은 도시민의 일상이 오롯이 담겨있는 삶의 실체로서 문화적 속성을 내포하고 있기 때문이다. 따라서 건축을 문화의 지위에 놓는 일은 문화도시라면 기본적으로 갖춰야 할 면모라 할 수 있다. 그러나 제주에 개발 광풍의 시대가 도래한 이후, 제주건축은 문화로서의 자리매김이 쉽지 않았다. 이러한 상항 인식에 제주건축계는 시민과 함께하는 다양한 문화행사를 통하여 건축문화의 저변을 확대하는 전략을 내세운다.

2005년에 한국건축가협회 제주건축가회, 대한건축학회 제주지회, 제주특별자치도 건축사회가 연합한 건축 관련 세 개의 단체 주관으로 '제주건축문화축제'가 출범하였고, 올해로 16년째를 맞이한다. 명실상부 제주건축계 최대의 문화행사로서 다양한 시민참여 프로그램은 좋은 호

응을 얻고 있다. 또한 2016년부터 격년으로 개최되는 '제주국제건축포럼'은 해외의 저명한 건축가들을 초빙하여, 세계건축의 최전선에 놓여있는 의제에 대해 제주도민들과 함께 숙의의 장을 열어왔다. 제주건축계의 활발한 움직임은 중앙지역에도 알려져서, 2018년에는 건축계 최고 권위의 문화이벤트인 '대한민국 건축문화제'를 유치하여, 제주도립미술관에서 성공적으로 치러냈다. 건축을 미술관에서 만나는 새로운 경험은 제주도민들이 건축을 문화로 인식하는 계기가 되었다.

이와 같이 문화로서의 건축을 향한 제주건축계의 헌신적 노력은 다방면에서 성과를 드러내고 있다. 최근 문화체육관광부가 주최하는 '젊은 건축가상' 본선 진출 건축가들의 출품작들을 보면 제주에서의 작업이 대세라 한다. 하나의 단편적 사례지만, 이는 제주가 품격있는 건축 문화도시로서 포지셔닝이 되는 징표라 할 수 있다.

그런데 긍정적 변화에도 불구하고 제주건축계에도 아킬레스건은 있다. 도내 대학 가운데 건축가를 배출할 수 있는 교육기관이 매우 한정적이라는 것이다. 이런 상황은 제주건축이 문화적 동종교배의 위험에 처할 우려가 있다. 그래서 건축설계 전문 교육기관 확충이 어렵다면 새로운 대안이 필요하였다. 제주건축계는 건축을 전공하려는 제주의 청소년들과 연계 접점을 구축하여 제주건축의 외연을 확장하는 계획을 마련한다. 이리하여 2017년, 제주건축가회의 주관으로 '제주 청소년 건축학교'가 시작되었다. 제주지역 청소년들에게 건축의 관심을 유도하고 대학 진로에 도움을 주려는 일차적 목적에 더하여, 향후 참여 학생들이

대학에 진학하고 사회에 진출하여 세계 어느 곳에서 건축가로 활동하더라도 네트워크를 견고히 유지함으로써 제주건축의 미래를 함께하는 2차적 목표가 있다.

2017년 제주 전통민가의 공간구조를 해석한 미래주택 만들기, 2018년 함께 만드는 친환경 공유주택, 2019년 일상 속 공간확장이라는 주제에 이어, 지난 8월 초에는 도내 고등학생 30명이 참여한 '제4회 제주 청소년 건축학교'가 '코로나 시대 이후 작은 집'이라는 주제로 진행되었다. 코로나로 인해 예년에 비해 시간적, 물리적인 제약이 있었음에도 불구하고 신선하고 다양한 작업을 선보였다. 비록 4번에 불과했지만 품평회를 지켜보면, 참여한 학생들의 노력과 결과들이 개인적인 호기심이나 진로에 대한 관심에서부터 점차 지역사회와 제주, 전 지구적 차원의 생각과 고민들로 확대되어 가는 것이 느껴진다. 건축을 통해 세상을 보는 방법을 알아가고 또래 친구들과의 협업을 거치면서 정제된 자신만의 어휘로 발표하는 학생들과 이들을 지도하는 젊은 건축가들의 진중한 눈망울에서 제주건축의 미래를 그려 본다.

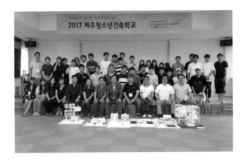

2017 제주 청소년 건축학교

2021 제주 청소년 건축학교 전시 - 코로나 시대 이후 작은 집

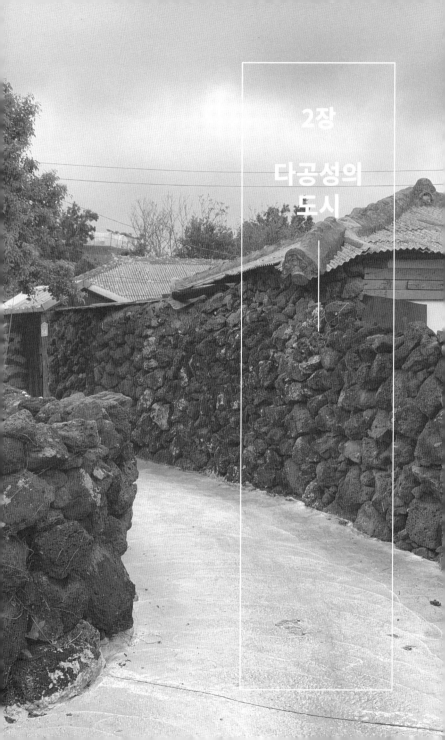

2장

다공성의
도시

제주성

그렇다!
제주다움은 보이는 것이 아니라
느끼는 것이며,
이미 지나간 것이 아니라
우리가 함께하는
살아있는 것이다. 또한,
멀리 있는 이상이 아니라
우리들과 함께하는
파랑새인 셈이다.

2

다공적 도시풍경의 회복

2013 계사년의 새해 아침이 엊그제 같은데 연이은 송년행사의 메모가 책상 위 달력에 가득하다. 이제 한 달이 채 남지 않았음에도 마무리해야 할 일은 즐비하고 시간은 염치없이 사라진다. 순간 사라지는 시간들이 내 삶이라 생각하면 허무의 공허함마저 몰려온다. 한편으로 생각해보면 인간은 이 공허함과의 치열한 투쟁 가운데 자신의 존재를 찾아가는 것일지도 모른다. 이때 우리들이 살고 있는 도시 공간과 그 안에 누적되어 있는 시간성으로 이루어진 좌표, 일상의 흔적과 기억은 우리들의 존재에 대한 정위를 찾는데 절대적 도움이 된다. 그래서 우리들은 도시 안에서 삶의 실체인 '일상'에 주목한다. 개발의 시대에 탄생하거나 변형된 현대도시의 도시민들은 이러한 좌표계가 혼돈스러워져 자신의 존재는 물론 정체성마저도 흔들리는 위기에 놓여있다. 궁극적으로 이 문제에 대한 근본적인 치유가 현대도시마다 처한 숙명적 과제라 할 수 있다. 도시에 대한 여러 연구들이 있어왔지만, 도시를 일상이 축적되어 있는 유기적 복합체로 이해하기 위해서는 독일의 사상가 발터 벤야민

Walter Benjamin의 연구를 거론하지 않을 수 없다.

현대 도시이론과 예술이론에 엄청난 영향을 미친 그의 사상과 연구 중,
내가 주목한 것은 현대도시의 특성을 이해하는데 주요한 개념인 다공
성이다. 나의 건축작업에 있어 중요한 근간이 된 다공성 개념은 도시민
들의 일상이 축적되어 시간과 공간의 경계가 사라지고 상호 침투하여
발생되는 무정형의 복합체적 성질을 의미한다.

제주의 원도심은 어떠한가? 지금은 격자형의 도시정비 사업에 의해 파
편화되어 버렸지만, 비교적 최근이라 할 수 있는 70년대의 지적도만 보
더라도 원도심의 근간을 이루는 물리적 형태는 포도송이 모양의 올래
들로 구성된 도시공간이라 할 수 있다. 원도심을 거닐어 보면 파편화되
었음에도 불구하고 옛 도시공간 안에서 다공적 풍경의 흔적들을 발견
할 수 있다. 하나의 울담을 공유하는 지근거리의 앞·뒷집이면서도 다른
올래를 입구로 하여 가장 먼 집이 되는 위상학적 공간구조는 공적·사적
영역의 경계가 사라진 다공적 성질을 보여준다. 또한 유기적으로 성장·
변화해온 올래의 바닥과 돌담에는 지난 세월 동안 제주사람들의 일상
이 누적되어 있음을 알 수 있다. 비록 상처를 입었지만 원도심에는 다
공적 도시풍경의 회복을 통해 도시민들에게 존재의 정위를 확연히 할
수 있는 가능성이 잠재되어 있다.

그렇다면 원도심의 재생사업은 어디서부터 출발해야 할 것인가? 행정
에서는 원도심의 도시재생 수법을 소규모 블록 단위에 의한 주민주도

형으로 방향을 선회하고 수년간 정체되었던 원도심의 인프라 시설에 대한 공사가 한창이다. 원칙적으로 찬성할 일이지만 먼저 도심재생의 궁극적 목표에 대한 공감대가 우선되어야 할 것이다. 또한 도시민들의 합의를 이끌어 내기 위해서는 현재 원도심의 물리적 현황과 주민들의 일상에 대한 상세하고도 진중한 조사연구가 선행되어야 한다. 그리고 조사연구에서 분석된 원도심의 가치를 유지하고 회복하기 위한 사업의 철학과 원칙을 수립해야 한다. 이러한 원칙 아래 행정은 주민 주도에 의한 소규모 단위별 세부적인 사업계획이 원칙에 부합될 수 있도록 사업시행의 가이드라인과 매뉴얼을 제공할 수 있을 것이다. 도심재생의 방식으로 주민주도의 자율적 원칙을 세워놓은 지금 이러한 사전준비는 반드시 있어야 한다.

최근 원도심에 한 건물의 철거를 놓고 논쟁이 한창이다. 이 역시도 원도심에 대한 철학과 합의와 원칙이 부재함으로 말미암은 것이라 할 수 있다. 2013년의 말미, 시간의 공허함에 빠져 상처 입은 원도심을 산책한다.

바람을 안은 집: 순환901

제주에서 조그만 건축 설계집단을 꾸려온 지도 어언 18년이 다 되어간다. 제주섬에서 건축가로 살아가며 작품이라 이름 붙이기도 민망한 작업 속에 어쩌다 조금 자기 생각을 해볼 수 있는 기회가 생겼다 하면 어김없이 건축가로서의 '나'란 정체성에 심각한 공허감을 느끼곤 한다. 그러한 측면에서 활동 지역이 한정된 건축가가 자신이 속한 주변계에서 건축의 단서를 찾아내려는 의도는 본능적 자세라 할 수 있다. 특히나 제주와 같이 풍광, 기후 그리고 사회 관습 등에서 나타나는 남다름이 분명할 때는 더욱 그러하다.

세계의 건축 흐름에서 지역성 논의는 건축의 주류가 불분명할 때마다 대두되는 단골손님이었다. 요즘의 세계 건축계도 다양한 건축논의가 다층적으로 혼재되어 있는 환경이며 역시나 지역주의 건축이 한 축을 이루고 있다. 여러 건축이론가들이 있지만 나는 지금까지도 케네스 프램튼 Kenneth Frampton과 크리스티안 노르베그-슐츠 Christian Norberg-Schulz의 이야기에

매우 공감해왔다. '비판적 지역주의'로 대변되는 프램튼은 지역문화와 보편적인 문명(국가문화)에는 명백한 갈등이 존재하며, 시대를 초월하여 모든 문화는 본질적으로 다른 문화와의 일정한 교류에 의해 변화되어 간다고 생각한다. 따라서 지역문화란 이미 존재하고 있어 불변하는 것이 아니라 자의식적으로 개화되어 가는 것으로 간주한다. 그러므로 지역주의의 개념은 자발적으로 생성되는 것이며, 기후, 문화 등의 풍토적인 것만이 아니라 새로운 문화에 대한 필연적 수용과 그 변용을 통해 지역문화로 거듭나는 것이라 주장한다. 또한 슐츠는 '새로운 지역주의'라는 개념으로 지역주의에 대하여 언급하고 있는데, 이것은 주어진 환경의 특성을 항상 새롭게 해석하는 것을 목표로 하여 토착적인 특성으로의 환원이라는 향수적인 개념이 아니라 창조적인 것을 의미한다. 모방이나 정적인 보존이 아닌 '창조적 보전'의 시각으로 지역성을 이해하는 것이다.

두 이론가의 이야기에서 지역성의 본성과 지역성에 대한 건축가의 자세 등을 엿볼 수 있는데, 결국 지역성 탐색이라는 시도들이 전통의 대상화를 통한 이원적 틀에 의해 경직화되는 오류에서 벗어나야 한다는 교훈이 있다. 이러한 점을 감안하면서 어느 지역건축의 정체성을 논하는데 쉽게 접근할 수 있는 현실적인 방식이 전통민가와 마을의 모습을 들여다보는 것이 아닌가 한다. 제주 전통 민가(초가와 울담)의 형식과 배치 등에 대해 이미 여러 건축가들이 다양하게 해석하여 왔지만, 나는 이 글의 주제인 '제주의 바람'이라는 기후적 특성에 대응하였던 제주 민가의 건축원리는 '다공성Porosity의 건축'이라 생각하고 있다.

'다공'의 사전적 정의는 제주의 풍토를 설명하는 데 유용하다. 화산재의 공극은 물과 관계하여 제주섬에서 마을의 입지를 결정하는 요인이었고, 제주 돌담의 허튼쌓기[1]에서 나타나는 다공성은 제주바람에 순응한 지혜였다. 다공성에는 바람과 같은 기후환경에 대응하여 구성되는 물리적 특성으로서의 일차적 코드와 시간성과 일상성의 축적체로서 이차적 코드가 동시에 공존하는 이중코드[Dual Code]가 담겨 있다.

다공성은 현상 사이의 명확한 경계가 모호하여 하나의 사물 안으로 다른 사물이 침투하거나 새로운 것과 남은 것, 공적인 것과 사적인 것, 성스러운 것과 세속적인 것의 혼용을 뜻한다. 이렇듯 시공의 경계가 무너진 무정형의 복합체의 요소로서 일상성과 시간성을 다공성의 이차적 코드로 이해할 수 있다. 이러한 이중의 코드로 제주 마을을 살펴보면 다공적 특성은 더욱 두드러진다. 바람의 영향은 일차적 코드로 작동하여 물리적인 환경을 형성한다. 바람길을 다듬는 돌담과 올래에 의해 마을공간은 구조화되고 유연하게 접속되며, 하나의 울담 안에 유기적으로 배치된 일자형의 주거동은 바람에 순응하는 태도에서 비롯된다. 이에 더하여 다공성의 이차코드인 시간성과 일상성이 수 세대에 걸쳐 녹아들면 물리적 환경에는 서사적 풍경이 드러난다. 이렇듯 바람이라는 제주의 풍토에서 출발한

1 허튼쌓기(허튼층쌓기)
 크기가 다른 돌을 줄눈을 맞추지 않고, 불규칙하게 쌓는 일

건축은 '다공성 건축의 집합체'로서 마을의 풍경을 이룬다. 그런데 일차적 코드가 작동하는 방식에는 또 다른 요소인 시대성이 관여하게 된다. 전통 민가가 돌의 자중과 다공적 특성 그리고 초가의 형상과 공법으로 바람에 대응하였다면 현재의 보편적인 건축기술과 재료는 바람과의 관계에서 건축가들을 자유롭게 한다. 오히려 시적(詩的)으로 바람에 관계할 수 있는 여유가 주어진다.

다음에 소개하는 '바람을 안은 집: 순환901'은 제주의 풍토를 시적으로 결합하여 제주의 이미지를 브랜딩 하는 태생적 운명을 지닌 건축이다. 제주의 역사 이래 최근 몇 년처럼 자본이 집중되었던 때가 있었던가! 매달 이주민이 1,500명, 연간 2만 명에 가까운 인구가 늘어 이제 제주는 인구 100만 시대를 준비해야 하는 상황이다. 모두들 제주에서의 이상적인 삶을 꿈꾸며 이주해 오지만 막상 제주에서의 생존이란 그리 만만하지 않다. 문화이주민이란 이름에 걸맞게 이주민들은 기존 제주민에게 생소한 문화적 현상들을 안겨준다. 바람을 안은집: 순환901의 건축주 부부 역시 젊은 나이에도 불구하고 제주의 힐링하는 삶을 동경하여 이주해온 분들이다.

건축을 위한 대지는 제주의 허파라 할 수 있는 중산간 지역으로 한라산의 형세가 그대로 드러난 곳인데, 도립미술관과 일명 도깨비 도로라는 관광지가 인접해 있다. 이 대지에서 처음 착안된 이미지는 새로운 삶의 터를 찾아 떠나온 노마디언들의 정착지로서 주변환경으로부터의 보호처이다. Y형상 배치의 각 단부는 주택, 게스트하우스, 카페가 위치하여

자기중심성을 지키고, 중정과 계단 그리고 가벽에 의해 유기적 조직체로 서의 전체성을 이룬다. Y형상은 자연스럽게 각기 다른 성격의 제주 바람 을 품어 안은 세 개의 외부공간을 드러낸다. 각 외부마당은 주차장, 게스 트하우스의 공용마당, 주택마당으로의 프로그램이 부여되고 붉은 송이 (화산석)의 올래가 세 개의 마당을 연계하고 건축과 하나 되게 한다. 중 정은 바람에 흩어지는 빛을 조용히 담아내는 공간이다. 그렇다고 세상과 단절된 자폐적 공간은 아니다. 건축의 각 프로그램을 조직화하는 계단과 위요된 구심성에 의해 거주자들의 교류공간으로 장소화된다. 건축주와 게스트들 사이에 제주에서의 삶과 인생에 대한 이야기가 별빛 초롱한 밤 하늘 아래 펼쳐진다. 거주자들의 일상은 삶의 얘기가 되어 중정에 차곡 차곡 쌓여가고 다공적 공간을 이룬다. 또한 게스트하우스 간의 틈새에는 북쪽에서 중정으로 불어드는 바람길이 있다. 순간적으로 귓가를 스쳐가 는 바람결에 중정에 모여 앉은 게스트들은 자신들이 제주 땅에 서있음을 인지한다. 이렇게 순환901은 제주의 바람을 안은 집의 이미지로 브랜딩 된다.

전통적인 제주의 지역성은 역사성과 장소성에 근거하여, 세계건축의 보 편성과 제주의 특수성을 변증법적으로 통합한 결과라 할 수 있다. 그러 나 제주는 지금 개발의 시대에 놓여있다. 제주의 건축가들은 자본의 욕 망과 제주환경에 대한 존중의 태도 사이에서 중도(中道)를 탐색해야 하 는 동시대적 지역성에 직면하고 있는 것이다. 이러한 시대성 안에서 '바 람'이라는 제주 풍토의 한 요소는 '다공성'이라는 제주건축의 정체성을 담아내는 다양한 층위의 방식으로 진화될 것이다!

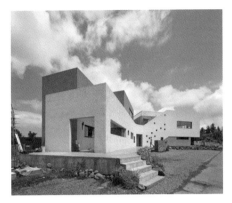

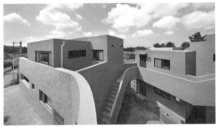

바람을 안은집: 순환901 / ⓒ윤준환

제주건축의 문화적 유전자,
'밈(meme)'을 찾아서

온 나라가 비선 실세의 파문에 요동치는 혼돈의 시기에도 불구하고, 예년처럼 건축계에서는 제주건축문화축제가 무난하게 치러졌다. 특히 올해의 프로그램 중에는 국가건축정책을 담당하는 중앙의 조직과 공동주관한 '도시재생과 제주건축의 미래'라는 주제의 건축심포지엄이 있었다. 토론 중에 중앙에서 참석한 한 분께서 제주의 건축에는 '제주다움'이 없다는 말로 서두를 시작하였다. 순간 나는 제주건축가로서 항변의 마이크를 잡을 수밖에 없었다. 제주다움의 부재! 그동안 건축문화의 행사장에 나선 위정자들의 단골 멘트이다. 그런데 먼저 그분들께 과연 제주다운 삶을 살고 있는지 묻고 싶다. 건축은 삶의 표상이기에 건축의 제주다움을 찾는 여정은 그 물음에서부터 시작되어야 한다.

'제주건축의 제주다움' 그 실체는 무엇일까? 그 답은 '이기적 유전자'The Selfish Gene의 집필로 저명해진 리처드 도킨스Richard Dawkins가 제시한 문화적 유전자 '밈'meme의 개념을 통해 찾아볼 수 있다. 밈은 생물학적 유전

자 '진'^{gene}에 대응하는 인간계의 유전자적 속성을 의미하는 것으로, 인간의 뇌에서 뇌로 전달되는 자기복제의 과정(모방) 중에 연속적인 돌연변이 또는 다른 것과 혼합함으로써 생존가치를 높여가는 성질을 가지고 있다고 한다. 당연히 자기복제의 정확도는 진에 비하여 상대적으로 떨어진다. 제주건축의 정체성을 밈의 속성으로 이해한다면, 제주다움은 변치 않는 영속적 근원성을 지닌 절대적 대상이 아님을 알 수 있다. 즉, 진화를 전제로 자기복제하며 다른 것과의 경쟁에서 생존하기 위해 변이하는 성질을 갖는다. 그동안 제주건축의 절대적 가치를 찾기 위해 부단한 노력을 하였음에도 이렇다 할 성과를 얻지 못한 이유는 생물학적 유전자 진의 관점에 갇혀있었기 때문이다.

제주건축의 정체성이 생명성을 유지하기 위해서는 문화적 '교차'와 '변용'의 과정이 필연적이다. 이에 오는 12월에 제주특별차지도 주관으로 '2016 제주국제건축포럼'이 개최되는 것은 매우 의미 있는 일이다. 세계적으로 유명한 일본, 중국, 한국 그리고 미국의 건축가들을 초청하여 '문화변용^{Acculturation}: 동아시아 해양 실크로드에 건축을 싣다'란 주제로 교류의 장이 열린다. 초청 건축가의 일면을 살펴보면 일본에서는 3.11 동일본대지진 이후 건축가의 사회적 소명을 부각함으로써 2013년 프리츠커상을 수상한 이토 토요^{Ito Toyo}, 중국에서는 문화적 정체성을 성공적으로 자신의 건축에 담아내고 있다고 평가받는 최개^{Cui Kai}, 한국에서는 인사동의 쌈지길로 유명한 최문규 그리고 미국에서는 시대정신을 선도하는 전위적 건축으로 2005년 프리츠커상을 수상한 톰 메인^{Thom Mayne}이 참여한다. 이는 세계적으로도 흔치 않은 대단한 사건이다. 더불

어 '문화교차, 제주'Transculturation, Jeju를 주제로 제주 건축가들의 작품전시도 동시에 열린다. 이 전시는 외적으로 세계의 건축계에 제주건축의 존재를 드러내고, 내적으로는 제주건축의 정체성을 더욱 견고히 하는 계기가 될 것이다.

세계 최고의 건축가들과 인류사 속에서 건축의 소명과 미래 방향을 논하고, 그 가운데에 놓일 제주건축의 문화적 유전자를 찾아서 즐거운 산책을 하게 될 제주의 겨울을 기다린다.

제주문화예술의
차원감각을 통한
제주성(濟州性) 모색

여행은 건축가들에게 새로운 에너지 충전과 공부를 동시에 이룰 수 있는 일상의 탈출구이다. 올해도 여름의 초입에 제주 건축가들과 근대 건축의 거장인 르 코르뷔지에^{Le Corbusier}의 건축을 둘러보기 위해 파리에서 마르세유까지의 여정에 올랐다. 빌라 사보아^{Villa Savoye}, 롱샹 성당^{Notre-Dame du Haut, Ronchamp}, 라투레트 수도원^{La Tourette} 등 이미 몇 번 둘러보았던 건축들이지만 명불허전(名不虛傳)이다. 여전히 감동적이고 울림이 있다! 이번 여행은 특히 르 코르뷔지에의 묘를 보기 위해 지중해변을 따라 모나코를 지나 이탈리아의 국경에 면한 작은 마을 로크브륀느카프마르탱^{Roquebrune-Cap-Martin}까지 찾아갔다. 르 코르뷔지에의 묘지 앞에 선 일행은 위대한 건축가의 마지막 흔적에 침묵하였다. 아마도 경외하는 건축가의 평범한 무덤을 마주하곤 건축가로서의 자신의 삶과 죽음을 투영하고 있었기 때문이리라.

이처럼 건축가는 여행을 통하여 삶의 태도를 가다듬는 자극을 받기도

하지만 한편으로는 새로운 건축의 조류를 체험하기도 한다. 이번 일정에서 기억에 남는 현대건축은 2017년 프리츠커상을 수상한 RCR그룹의 '솔라제 뮤지엄'^{Soulages Museum}과 스위스 로잔공과대학 도서관인 사나 ^{SANAA}의 '롤렉스 러닝센터'^{Rolex Learning Center}를 들 수 있다. 개인적으로는 2010년 프리츠커 수상자인 세지마 가즈요^{Sejima Kazuyo}와 니시자와 류에 ^{Nishizawa Ryue}가 이끄는 SANAA의 건축을 주목한다.

세지마 가즈요는 2016년 제주건축포럼에 초청되었던 이토 토요^{Ito Toyo}의 건축사사무소 출신으로 일본건축계의 최정상에 있으며, 그녀의 건축에서는 일본의 정체성이 발현된 시대정신을 발견할 수 있다. 세지마를 중심으로 하는 현대 일본건축의 시대정신은 에도시대 가츠시카 호쿠사이^{Katsushika Hokusai}로 대표되는 우키요에^{Ukiyo-e} 판화로 거슬러 올라간다. 우키요에 판화는 미술사에서 에도 하층 계급인의 미술로 무시 받았지만, 19세기 중반 유럽에서 자포니즘^{Japonism}의 성행과 더불어 인상주의 탄생의 발단이 되었다고 한다. 이러한 일화는 우키요에 판화에 시대정신으로 승화될 지역적 특수성과 보편성이 내재되어 있음을 의미한다. 우키요에 판화의 서민적 소재는 사회적으로 대중성을 담보하며 그림에서 느껴지는 특유의 공간감과 초평면의 차원감각은 일본의 정체성으로 체화된다. 현대 일본의 대표적인 대중문화라 할 수 있는 만화나 애니메이션의 근저에는 이러한 차원감각이 작용한다. 더 나아가 네오팝 아티스트 무라카미 다카시^{Murakami Takashi}가 이끄는 '슈퍼플랫'^{Superflat}의 현대미술운동으로 전개되기에 이른다. 이렇듯, 초평면의 차원감각은 보편성을 획득한 일본의 정체성이라 할 수 있다.

르 코르뷔지에의 묘

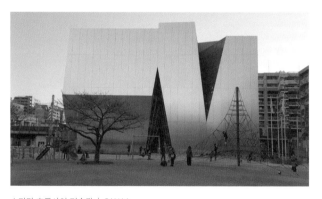

스미다 호쿠사이 미술관 | SANAA

롤렉스 러닝센터 | SANAA

세지마의 롤렉스 러닝센터는 슈퍼플랫의 차원감각을 건축으로 구현하여 일본의 지역성을 세계건축의 한 축을 이루는 시대정신으로 포지셔닝 한 것이다. 작년 말 도쿄에 개관한 호쿠사이의 미술관을 답사하곤 지속되었던, 건축가인 세지마와 호쿠사이의 정신적 교감은 무엇일까 하는 의문도 풀렸다. 그들 사이엔 초평면이란 일본의 차원감각으로 연결되어 있던 것이다.

유럽의 한 도시에서 만난 일본건축은 우리들에게 제주의 정체성을 찾는 단서를 제시한다. 여행을 마친 후 르 코르뷔지에의 감동은 머릿속에서 흐려지고, 온통 차원감각에 대한 생각뿐이다. 신화나 미술 등 제주의 문화예술에 녹아있는 차원감각을 추적하면 '제주성'의 실마리를 찾을 수 있다는 기대 때문이다. 한동안 놓아두었던 제주건축의 꿈을 다시 그린다.

정주와 유목 사이,
성찰의 도시를 향하여

올해 유난히 뜨거웠던 제주의 여름은 어느새 지나가고 추석 명절을 전후한 10일간의 연휴에 모처럼의 여유를 누린다. 이런 시간은 바쁘게 살아온 자신의 삶을 성찰할 기회가 되기도 한다. 지난 9월은 각종 건축문화 행사로 풍성했던 건축의 달이었다. 건축 분야 세계 최대 규모의 행사인 '국제건축연맹(UIA) 2017 서울세계건축대회'가 '도시의 혼'Soul of City을 주제로 열린 것을 필두로 하여 '2017 서울도시건축비엔날레'와 '2017 대한민국 건축문화제'가 동시에 개최되었다. 9월 초 열흘간을 '서울도시건축 주간'으로 선포할 만큼 서울 곳곳에서 진행된 다양한 건축문화행사에 제주건축계도 적극적으로 동참하여 세계 건축의 최전선에 제주건축을 내세웠다.

먼저 축하할 일은 국내 최고 권위를 갖는 대한민국 건축문화제의 2018년 개최지를 제주로 유치한 것이다. 다른 도시에 비해 상대적으로 열악한 건축 환경 속에서도 의미 있는 행사를 유치함으로써 그동안 제주건

축계가 모색해왔던 제주의 지역성을 시대정신으로 내세울 수 있는 절호의 기회를 마련한 것이다. 또한 2017 서울도시건축비엔날레에 세계 50개 도시 중 하나로서 제주가 초대받아 국제적 행사에 제주건축을 내놓고 있다. 동대문디자인플라자(DDP)에서 열린 도시전에 제주관은 제주특별자치도와 건축사회의 공동기획에 의해 '돌창고: 정주와 유목 사이'를 주제로 꾸며졌다. 전시참여 작가인 강정효와 노경은 돌창고의 원형성과 변이의 이미지를 통해 정주와 유목 사이의 갈등과 융합으로 제주의 동시대성을 드러내고 있다. 이러한 동시대성은 전통적으로 동의를 얻어왔던 지역성 담론의 관점을 전환하여 '새로운 지역성'으로의 전개를 의미한다. 결론적으로 전시는 제주 도시건축의 미래 대안으로서 도시Urban과 농촌Rural의 합성어인 '러버니즘 제주'$^{Rubanism\ in\ Jeju}$를 제시하고 있는데 도시와 농촌, 정주와 유목 사이에서 융·복합의 해법은 비엔날레의 주제인 '공유도시'와도 잘 부합되어 보였다.

세상에 내놓은 제주건축을 뒤로하고 DDP에서 나오며 제주의 현재를 돌아본다. 제주가 정주와 유목이 융화된 건강한 공유도시로 가는 길에는 여러 걸림돌이 산재해있다. 삶을 전제로 한 유목이 아니라 투기와 유흥으로 왜곡된 유목에 점유될 위험에 처해있기 때문이다. 이미 중국 관광객들에 의해 오버투어리즘Overtourism과 투어리스티피케이션[1]을 경험했듯이 관광이 주요 산업인 제주는 늘 그 위험에 노출되어 있다. 더욱 안타까운 것은 제주에 살고 있는 우리들의 존재성을 인지할 수 있는 기억의 공간들이 사라져가는 것이다. 원도심의 구 제주시청사가 철거되고, 구 제주관광호텔의 캐노피가 잘려나가고, 최근에는 제주시민회

관의 생사가 불투명해졌다. 언제부터인가 우리는 지역 포퓰리즘^{Populism}에 의해 오래된 것과 기억의 가치에 너무 둔감해져 있다. 이러한 난관의 제주에 대한민국의 대표 건축가인 승효상은 그의 책 '오래된 것들은 다 아름답다'에서 참조할 만한 명료한 혜안을 보여준다. 제주 천혜의 아름다움이 빚은 서정적 풍경에 우리의 삶이 빚은 서사적 풍경이 더하여 그 안에 사는 우리들이 존엄하였을 때 '성찰적 풍경'^{Meta Landscape}이 된다고 제주의 이상적인 미래를 성찰의 도시로 그려낸다. 그렇다! 이 시대를 사는 우리들에겐 제주가 더 이상 물욕의 공간, 위락의 관광도시가 아니라 정주와 유목이 조화된 '성찰의 도시'로 지켜내야 할 사명이 있다.

1 투어리스티피케이션 Touristification
 관광지화라는 뜻의 Touristify(투어리스티파이)와 젠트리피케이션 (Gentrification)의 합성어로, 주거지역이 관광지화되면서 기존 거주민들이 이주하게 되는 현상을 뜻한다.

2017 서울도시건축비엔날레 도시전: 공동의 도시 제주
- 돌창고: 정주와 유목사이, 제주 러버니즘

대정성의 옛길을 걷다

코로나19 이후 사회적 거리두기 생활수칙은 걷기 열풍을 더욱 가속화한다. 이미 제주 올레[1]를 통해 제주 사회에 전파된 트레킹의 여가문화는 이제 '걷는다는 것'의 철학적 의미까지 더하여 자신의 존재를 찾는 성찰의 수단이 된 듯하다. 그래서 요즘 주변을 돌아보면 '○○길'의 이름을 붙인 각양각색의 길이 즐비하고 오히려 길 공해의 수준이다. 더구나 막상 그러한 길을 걸어보면 관리적인 측면에서 심각한 상황을 직면하게 된다. 누군가의 열정과 노력에 의해 길이 개척되고 만들어졌지만, 지속가능한 관리체계가 허물어져 있는 것이다. 이러한 시급성으로 비추어 볼 때, 2017년 '제주특별자치도 옛길의 조성 및 운영 등에 관한 조례'의 제정은 시의적절 하였다. 제정 당시 관리운영주체의 위탁 문제로 잡음이 있기도 했으나 옛길의 조성 및 관리를 위한 통합적 종합계획을 수립하는 근거로써 유의미하다.

최근, 옛길 종합계획 수립에 참여 중인 연구진과 조선시대 삼현 중 하

나인 대정성[2]을 답사할 기회가 있었다. 우리 일행은 1914년도에 제작된 지적원도에 의지하여 동문 입구 추사적거지에서 서문까지의 옛길을 조사하였는데, 아직까지도 그 원형성이 유지되고 있는 것이 놀라웠다.

탐라순력도[3]에 표현된 객사터와 관청의 자리가 여전하고, 옛길을 밟을 때마다 바스락거리는 기와의 파편 소리는 우리를 200여 년 전으로 안내한다. 그런데 이 자리가 기와를 굽는 가마터였다는 자원봉사자의 황당한 설명에 상상의 끈이 끊겨버린다. 대정성의 발굴조사가 조속히 시행되어 제대로 된 대정성의 공간 구조가 밝혀져야, 향토사학자의 스토리텔링이 정사가 되는 일이 없겠다는 노파심이 들었다. 조선시대 성 안 도로의 구조는 일반적으로 T자형인데 동서도로의 하부 서측은 현재 보성

1 **올레**
제주도에 위치한 도보여행길. 사단법인 제주 올레가 2007년 9월 올레길을 개장한 이후 도보여행길을 의미하는 단어로 널리 쓰이고 있다. 큰 길에서 집 앞까지 이어지는 골목길을 뜻하는 제주 방언 '올래'가 올레의 원말이다.

2 **대정성**
제주특별자치도 서귀포시 대정읍 안성리에 있는 조선시대의 성지(城址). 1971년 8월 26일 제주특별자치도 기념물로 지정되었다.

3 **탐라순력도**
제주시 국립제주박물관에 보관된 문화재 보물. 제주목사 겸 병마수군절제사 이형상(李衡祥)이 1702년(숙종 28) 한 해 동안 제주도 각 고을을 순시하며 거행했던 여러 행사 장면을 기록한 채색 화첩.

초등학교 자리이고, 동측은 민가들이 모여 있다. 성 안 주민의 생명수인 우물터와 자연스레 연결되는 옛길에서 선인들의 일상을 그려본다. 더불어 보성초등학교와 성 안 곳곳에 흩어져 있는 과거 대정성의 유적들에서 결국 허물어져버리는 도시와 건축의 유한함을 상기하게 된다.

또한 대정성에 오면 슬픈 사연으로 추사관을 돌아본다. 추사 김정희의 제주유배를 기념할 공간 하나 마련하지 못한 상황을 안타까워하던 차에, 1984년 제주문화예술계는 추사 적거지 사업을 추진하기로 뜻을 모았다. 당시 제주예총[4] 지회장이던 고 양창보 화백(1937-2007)은 전국의 예술가들에게 그림기부를 받아 건립기금을 조성한다. 제주 사람들의 자발적 의지에 의하여 추진된 추사적거지는 건립 이후 제주민의 마음과 정신이 추사 김정희와 연결되는 상징적 공간으로 자리매김하였다. 그런데 24년 뒤, 문화재청은 추사적거지에서 제주민의 흔적을 허물고 중앙의 관점으로 그 위에 지금의 추사관을 세우고 만다. 이제는 연농 홍종시 선생과 청탄 김광추 선생의 글씨가 새겨진 추사 기념비만이 유일하게 적거지 뒷마당에서 제주민의 정신을 기억하고 있다.

옛길을 걷는다는 것이 우리에게 주는 의미는 무엇일까? 옛길에는 자연 풍광과 더불어 역사적 서사가 쌓여있어, 길을 걷는 개인마다 자신만의 시공차원 안에서 발바닥의 촉각으로 전해오는 성찰의 체험을 얻는 것이다. 반나절의 짧은 대정성 옛길 걷기로도 실존적 주체로서의 자신을 발견하게 되듯이….

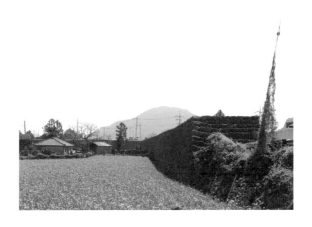

대정성 전경

제주건축의 파랑새,
제주다움

자연의 섭리에 따라 집 앞의 벚나무에도 어느덧 낙엽이 지기 시작한다. 이렇듯 가을이 오면 문화계에선 각종 축제와 행사가 연속된다. 그리고 문화행사마다 내세우는 핵심가치 중 하나로 '제주다움'이 자리 잡은 지 오래되었다. 이는 건축계도 다름 아니다. 제주에서 시상하는 여러 건축상의 선정에는 제주다움이 평가 기준이 되어왔다. 그런데 보이지 않는 제주다움의 실체는 과연 무엇일까?

건축계에서 제주다움의 담론은 1970년대 후반 무렵, 위정자들의 요청으로 시작되었다. 이는 한국 건축계에서 '한국성' 논의가 그러하듯, 제주 건축계 내부의 자성이나 필요에 의한 출발이 아니었다. 지역성 논의의 지난 시간을 뒤돌아보면 시대별로 다른 특징이 나타난다. 80년대의 제주다움은 외형적인 것에 치중하였다. 자연의 오름 능선이나 전통 민가의 형태 원리를 차용하고, 현무암 등의 지역 재료를 적용하는 단계였다. 90년대에는 형태에서 공간으로 논의의 범위가 확장된다. 제주 마을

의 공간 조직과 안밖거리 집의 배치 원리를 현대적으로 재해석하던 시대라 할 수 있다. 반면 2000년대는 제주다움의 논의에 물리적 공간 안에 담겨있는 '혼'$^{Genius \cdot Loci}$, 즉 장소 개념이 도입된다. 이러한 시대를 거쳐 마침내 2015년 제주특별자치도 건축사협회에서 발간한 '제주건축 50년사'는 제주건축의 지역성에 대한 논의를 역사성과 동시대성의 두 개의 축으로 정리했다. 특히 별책으로 발간된 '제주현상' 연구보고서는 지역성의 관점을 역사성의 시각에서 동시대성으로 전환하는 계기가 되었다.

이후에도 제주다움의 실체를 찾기 위한 건축계의 노력은 지속되었다. 2018년, 제주에서 열렸던 '대한민국 건축문화제'에 초청된 태국의 건축가 챗퐁 추엔루디몰$^{Chatpong \ Chuenrudeemol}$의 강연은 답보 상태로 있었던 제주의 지역성 담론에 신선한 자극이었다. '방콕 바스타드'란 주제의 강연은 방콕에 들어서 있는 서구 건축이나 전통적·역사적 모델에서 비롯된 기존의 건축을 이미 지난 시대의 건축으로 간주한다. 더불어 동시대를 사는 방콕 시민들의 일상에서 비롯된 건축 연구를 통해 '살아있는 방콕의 건축'을 제안하였다. 다음 시대의 건축은 형태·공간의 요소를 탈피하여 삶을 담은 프로그램이 정체성을 이루는 주요 요소임을 강조한 것이다. 결국 '방콕처럼 보이는 것'이 아니라 '방콕처럼 느껴지는 건축'으로 방콕다움을 재정의하였다. 그렇다! 제주다움은 보이는 것이 아니라 느끼는 것이며, 이미 지나간 것이 아니라 우리와 함께하는 살아있는 것이다. 또한 멀리 있는 이상이 아니라 우리들과 함께하는 파랑새인 셈이다.

제주다움을 주제로 오는 11월 4일에도 '제주국제건축포럼 프리뷰'가 열린다. 초청 건축가 페르난도 메니스^{Fernando Menis}는 스페인령 테네리페 섬의 산타크루즈시를 본거지로 활동하는 건축가다. 동병상련의 '섬 건축가'로서 어떠한 파랑새 이야기를 풀어 놓을지 기대된다.

`

성굽에 기대어 사는
사람들

오래된 도시의 탐색에서 얻게 되는 매력적인 경험 중 하나는 원도심을 둘러친 성곽 위를 걸어보는 일이다. 이를 통해 여행자는 도시의 누적되어 있는 시간 지층을 공간화하고, 도시민의 삶이 어우러진 내밀한 도시 공간을 촉각적으로 체험하게 된다. 그만큼 한 도시의 시원을 공간적으로 경계 짓는 성곽의 존재는 도시의 정체성으로 연계되는 주요한 요소이다. 그렇다면 제주에도 성이 있었을까?

있다! 정확히 말하자면 있었다. 문헌에 의하면 제주성의 존재는 탐라시대부터이고, 을묘왜변(1555) 이후 16세기 중반에 현재의 건입동 및 일도이동 지역으로 확장함으로써 제주성의 본모습을 갖추었다고 한다. 그런데 조선 시대 3성 9진의 제주 방어체계 및 통치 시스템으로써의 역할은 일제 강점기에 와서 그 생명을 다한다. 1910년 조선 읍성 철폐령에 의해 전국의 성곽이 훼철되기 시작하며 제주성도 그 파고를 피할 수 없었고 급기야 1920년대 중반에는 서부두 방파제의 골재로 끝내 소멸

되고 만다. 그렇게 제주성은 제주민의 기억 속에서 사라졌다.

그 후 50여 년이 흘러 1970년대 초반 '제주 성지 기념물 지정사업'이 시작되고, 그 일환으로 오현단 북측의 일부 구간이 복원된다. 그런데 문제는 100여 년 동안 제주의 근대화 시기를 거쳐 현재까지 원도심에 쌓여있는 제주민의 삶은 어떻게 평가하고 재조명해야할 것인가에 대한 충분한 고민없이 행정기관이 추진하고 달성해야 할 현안 내지 성과물로만 다루어졌다는 점이다. 더구나 복원된 제주성(城)은 원도심의 정체성으로 발현될 만큼 제주민의 삶에 밀접하게 연계되어 있을까 하는 의구심이 있다. 과거에는 탐라순력도의 기록처럼 제주 사회를 유지하는 시스템이었지만, 현재는 제주민의 일상과 유리되어 대상화된 문화재일 뿐, 도시 공간구조의 측면에서 도시를 파편화하는 물리적인 존재로만 남아있는 현실이다. 결국 우리에게 주어진 과제는 훼철 후 이루어진 제주민의 일상을 유지시키는 것이고, 동시에 제주 원도심의 시원적 경계로서 존재감을 드러내야 하는 상반된 목표를 충족해야 한다.

여기 제주성의 경계와 제주민의 삶이 겹쳐 있는 매력적인 장소가 있다. 남수각 동측의 성굽을 따라 제주성의 흔적이 명확한 지적 위에 일련의 주거지가 형성되어 있는 흥미로운 지역이다. 지도상에서는 확연하게 인지할 수 있음에도 불구하고 이곳에 이르기까지 그 접근이 좀처럼 허락되지 않았다. 여러 차례 이 지역을 답사했지만 겹겹이 늘어선 주거군으로 인해 통로를 좀처럼 발견하지 못했는데, 최근에 들어서 동네 어르신의 도움으로 다다를 수 있었다. 대문을 열고 들어서면 폭이 1미터

도 채 되지 않는 작은 올래가 나오는데, 올래를 돌고 돌아서야 드디어 제주 성굽 위에서 반세기를 살아온 제주민의 일상과 마주한다. 성 위에서서 성 안을 내려보는 장관이 새롭다. 다시 성 아래로 내려가기 위해서는 다른 겹의 올래로 돌아가야 한다. 성굽 아래의 집으로 들어가보니, 16세기 중반 조성되었을 허튼층쌓기의 성굽 원형이 그대로 보인다.

성안의 주거군은 성굽의 형세를 따라 올라가 형성되는데, 이 성굽은 성안 사람들에게는 앞마당의 담장이고, 성 밖 사람들에게는 성굽 위에 집을 짓기 위한 석축의 역할을 한다. 성굽에 기대어 성안 동네와 성밖 동네가 서로 다른 커뮤니티를 이루며 살고 있는 것이다. 성굽에 기대어 다른 세상을 사는 이들의 일상에 성굽의 시간성이 더해져서 원도심 깊은 곳의 내밀한 진정성이 전해져 온다. 이는 오백여 년 된 성굽이 그 자리를 지켜오면서 관통해온 시간이 쌓여있는 공간에 현재 주민의 일상까지 얹어진, 시간 지층의 경계가 혼용된 '다공적 장소'이다. 이렇게 매력적이고 은밀한 장소를 아무런 준비없이 일반 시민에게 공개하는 것은 우리가 가장 경계해야 할 행위일 수 있다. 이미 이곳은 성굽에 기대어 사는 사람들이 일상의 삶을 영위하는 터전이기 때문이다. 그래서 성굽에서의 삶이 훼손되지 않고 지속될 수 있도록 소중하게 지켜야 할 것이다. 다만 이 장소가 우리들에게 주는 단서에 주목해야 한다. 제주성의 물리적 실체는 사라졌지만, 그 흔적과 기억은 제주민의 일상과 혼용되어 있는 다공적 현상에 기대어 제주 원도심의 정체성을 드러낼 단초가 되기 때문이다.

제주시 이도일동 남수각 일대

성굽 위 주거에서의 경관

성굽 아래 주거의 마당

디아스포라의 섬,
제주에서 산다는 것은

어느덧 일상화 되어버린 기상이변으로 올여름도 지구는 유례없이 뜨거웠다. 너도나도 더위를 피해 어디론가 떠나는 재충전의 시간을 계획한다. 그런데 마무리 단계에 들어선 줄 알았던 코로나의 재확산 때문에 다른 지역으로의 여행이 자유롭지 못하다. 이럴 때는 자신이 살던 지역 안에서 관광객 코스프레를 하며 휴가를 보내는 것도 한 방법이다. 특히나 이런 여행의 흥미로운 점은 대수롭지 않게 여겼던 주변의 사물과 장소들이 새롭게 보인다는 것이다.

여행자의 시선으로 제주에서 가장 아름다운 장소 중의 하나인 법환포구를 둘러보았다. 그동안 풍경에 빠져 인지하지 못했던 막숙포구의 역사와 포구 한편에 서 있는 '최영 장군 승전비'가 보인다. 이 비석은 최영 장군이 '목호의 난(1374)'을 평정한 사건을 기념하기 위해 세운 것으로, 범섬에서 마지막 항쟁 중인 목호[1]들을 치기 위해 법환포구에 막사를 구축했던 역사적 장소를 드러내는 표식이다. 이 진압 과정에서 제주민이

학살되는 비극이 있었음에도 이런 승전비가 제주 땅에 세워진 것에 의문이 들었다. 제주에 와서 100년을 디아스포라[2]로 산 목호들의 삶은 제주 사회와 일체화되어 있었을 것이고, 돌아갈 곳도 없는 이들이 할 수 있는 것은 '난(亂)'이었을 것이다. 이는 당시 목호와 제주민에게 고려와 원나라(元)의 정치 구도에 앞선 생존의 문제였고, 그 삶을 지키려다 희생된 제주의 조상들을 기린다면 아이러니한 일이다. 이러한 관점의 차이로 갑자기 여행 분위기는 냉랭해졌다.

역사를 돌아보면 제주는 디아스포라의 땅이다. 고려 시대 몽골의 목호들, 조선 시대의 유배인들, 일제 강점기의 일본인들, 6·25 전쟁의 피난민들 그리고 최근 제주 열풍이 불러온 신 디아스포라까지 그 경계와 정의가 확장 변이되며 제주의 삶과 문화에 지대한 영향을 미쳐왔다. 그렇다면 디아스포라가 누적되어 있는 섬, 제주에서 살아가는 혜안은 무엇일까?

1 목호
 고려시대 제주도에서 말을 기르던 몽고인

2 디아스포라 Diaspora
 특정 민족이나 집단이 자의 혹은 타의로 기존에 살던 땅을 떠나 다른 곳으로 흩어져 이동하는 현상 혹은 그러한 사람들을 의미한다.

그 해답의 단서를 다음 코스로 들른 '포도 뮤지엄'의 기획 전시인 '그러나 우리가 사랑으로'에서 찾을 수 있었다. 전시는 디아스포라 개념의 외연을 확장한다. 전통적 의미로 자신의 터전에서의 물리적 이주와 새로운 정착뿐만 아니라, 한 개인이 기존에 가지고 있던 다층적 정체성과 결별한 이방인이나 소수자들의 삶도 그 범주로 정의한다. 그리고 디아스포라의 원인이 되었을 절박한 이슈들을 왜곡하거나 무시하지 않고, 다양성에 대한 공존과 포용의 마음으로 이 땅에 같이하는 확장된 '우리'의 미래를 그린다. 미술관을 나설 때 즈음, 전시의 감동으로 법환포구에서의 어색함은 사라졌다.

그렇다! 디아스포라의 섬, 제주에 산다는 것은 서로가 이방인이 되지 않도록 사랑으로 우리를 지켜내고 만들어 가는 일이다. 이는 또한 갈등과 반목의 제주 사회에 "다 함께 미래로"를 선언한, 새로운 도정에게 거는 기대이다.

서귀포 법환포구 전경

제주의
서사적 풍경

제주 경관의 궁극적 목표를
'서사적 풍경의 구축'으로 세우고,
더불어 천혜의 자연환경과
그 땅 위에 제주민이 새겨놓은
삶의 흔적, 지문(地文)까지도
경관의 범주에 놓고 있다.

그라츠에서 발견한
제주 도시경관을 위한 태도

장마를 지나 이제 본격적인 무더위가 시작되는 한 여름이다. 학생들에 겐 기다리던 방학의 시작이고 직장인들에겐 휴가 시즌이며 우리 건축 가들에게도 모처럼의 재충전을 위한 시간이다. 그래서 건축가들은 여 름만 되면 어디론가 건축여행을 떠나려는 습성이 있다. 올해는 여름의 시작 즈음에 제주특별자치도 건축위원들과 유럽의 친환경 건축 답사 여행에 같이할 기회가 있었다. 이번 여행은 수천 년의 시간풍경을 지닌 로마, 유럽문화도시이며 건축의 도시 그라츠, 두말이 필요 없는 예술의 도시 비엔나, 독일 남부의 고품격 도시 뮌헨 그리고 한창 2012 올림픽 을 준비 중인 런던으로 이어지는 코스로 구성되었다. 금번 답사의 목적 은 친환경 건축의 선진 사례를 보는 것이지만 궁극적으로는 건축위원 회 서로 간의 제주건축과 경관에 대한 미래지향적 공감대를 이루기 위 한 것이다. 이러한 답사의 의미를 유지하면서도 각 위원들은 자신의 관 심사라 할 수 있는, 예를 들어 경관에 담겨있는 시간의 층위, 자연환경 과 건축의 조화, 도시의 이미지브랜딩, 도시공공디자인 등의 장면을 기

억에 담기 위해 쉴 새 없이 카메라 셔터를 눌렀다.

개인적으로 이번 답사에서 나의 관심을 끌었던 도시는 오스트리아 제2의 도시이며 1999년 유네스코 문화유산에 등재된 그라츠^{Graz}이다. 인구 30만 명도 안 되는 작은 지방도시이지만 관광안내서에 "누군가가 그라츠에서 A를 말한다면, 그것은 건축을 의미하는 것이다"란 표제가 쓰여 있을 정도로 건축의 도시이다. 우리들의 주목을 끄는 대표 건축은 영국의 건축가 피터 쿡^{Peter Cook}이 설계한 쿤스트하우스 갤러리^{Kunsthaus Graz} 라할 수 있다. 유럽 전통도시 특유의 붉은색 지붕 가운데 연체동물을 연상시키는 비정형의 아크릴건축이 삽입되어 있는 묘한 대비를 보며 도시경관 차원에서 어떻게 받아들여야 할지 고민스러웠다. 아마도 현상공모의 당선작을 선정하는 과정에서부터 논란이 많았으리라 예상되지만 시민들은 이 건축을 '오래된 것과 새로움의 성공적인 통합'으로 인정하고 그라츠의 자랑으로 내세우고 있다. 유네스코 문화유산이며 유럽의 문화도시에 선정된 그라츠에 이러한 건축이 세워질 수 있는 이유는 이 건축의 태도가 전통을 부정하는 것이 아니라 전통의 연속선상에서 그라츠의 미래를 상징하고 있음을 시민들이 이해하고 있기 때문일 것이다.

그라츠와 비교하여 우리 제주의 상황을 어떠한가. 제주의 도시경관을 위하여 시행하고 있는 건축계획심의 기준에는 주거건축의 경우 경사지붕을 유도하고 있다. 건축의 디자인에서 지붕을 논하는 것은 회화의 양식으로 치면 고전주의적 사실주의에 머물러 있는 것으로, 근대 아방가

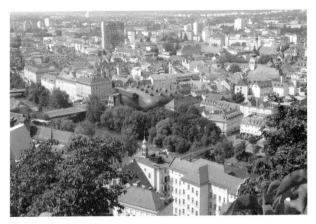

쿤스트하우스 그라츠 | 피터 쿡

르드에 의해 건축이 추상화된 지 이미 오래인데 우리는 왜 이 기준을 털어버리지 못하는가 하는 안타까움이 있다. 그리고 2009년부터 시행되고 있는 제주특별자치도 경관 및 관리계획에서는 '서사적 풍경의 구축'을 그 목표로 천명하고 있다. 이것은 눈으로 보이는 풍경의 미적 아름다움에 더불어 시간성이 담겨있는 인문적 환경도 경관의 범주에 놓고 있음을 의미하는 것이다. 이미 제주건축과 도시경관의 관리를 위한 지침에는 가시적이고도 일차원적인 건축의 형태관리를 넘어서서 역사성과 시대정신을 어떻게 담아내고 있는가를 살피도록 규정하고 있음에도 그 시행은 그러하지 못하다.

비록 하루 동안의 짧은 그라츠에서의 기억은 제주의 도시건축과 경관에 대하여 시사하는 바가 크다. 또한 제주의 자연과 인문환경을 존중하고 그 안에 살아가는 사람들을 중시하는 건축의 태도가 절실한 시점임을 깨닫게 한다.

건축 문화와
함께하는 품격도시
제주를 기대하며

올 여름의 시작은 예년과 달리 슈퍼 태풍이라던 '너구리'마저 맥을 못 추고 비켜갈 만큼 유난히 선선하다. 지난 6월말, 연초부터 계획되었으나 좀처럼 일정을 맞추지 못하던 건축위원회의 선진지 답사 프로그램에 동행할 기회가 있었다. 답사 예정지는 최근 제주에 진행 중인 대형 리조트 개발의 유사한 사례를 둘러볼 수 있는 싱가포르와 쿠알라룸프르 두 도시이다.

요즘 싱가포르 여행을 계획 중이라면 대부분 마리나베이 샌즈 호텔의 옥상 수영장에 몸을 담그고 도시 풍경을 감상하는 행복한 상상을 한다. 우리 일행도 역시 도착 첫날 밤 수영장에서 바라보는 싱가포르의 야경에 심취하였다. 그야말로 싱가포르를 대표하는 '궁극(窮極)의 장소'라 할 수 있다. 2011년 준공된 마리나베이 샌즈 호텔은 이스라엘 출신의 건축가 모세 샤프디Moshe Safdie의 작품으로 축구장 세 배 크기의 수영장을 세 개의 타워 옥상에 올려놓은 구조적 대범함이 특징이다. 세계 최

고 난이도의 건축임에도 불구하고 각종의 엔지니어링 구법으로 우리나라의 모 건설사가 성공적으로 완공하여 화제가 되기도 한 건축물이다. 2,000여 실이 넘는 객실 수용 능력과 카지노, 컨벤션, 쇼핑센터, 갤러리가 어우러진 복합건축의 규모인데도, 이러한 대형 건축물에 섬세하게 적용된 디자인의 완성도에서 명품 건축으로서의 품격을 느낄 수 있었다. 마리나베이 샌즈는 싱가포르의 상징인 머라이언 상과 더불어 이미 도시의 브랜드 이미지가 되어 있다.

그런데 최근 제주에도 마리나베이 샌즈 호텔과 비슷한 높이인 초고층 건축의 인허가 행정을 두고 의견이 분분하다. 교통, 일조권, 재난안전 문제 등 각 분야 전문가들의 지적과 더불어 카지노의 인허가까지 대두되면서 새로운 도정의 해법에 주목하고 있는 시점이다. 개인적으로 행정은 일관성에 대한 대외적 신뢰를 잃어서는 안 된다고 생각한다. 고도가 높다고 하면 어느 정도가 적당한 높이인지 누가 섣불리 제시할 수 있는가? 이 순간 여러 문제가 산재하고 있음에도 불구하고 제주민이 공감하고 감내할 수 있는 수준의 세계적인 명품 건축으로 진화하도록 제주 사회가 합의점을 찾을 수는 없을까 하는 건축가로서의 바람이 있다.

제주는 경관관리계획의 목표에 서사적 풍경 수립을 제시하고, 더불어 한라산 이외의 아이콘적 건축을 지양토록 하고 있으나 시대는 변화하고 있다. 최근 제주는 유사 이래 최대의 자본 집중 시대에 놓여 있는 상태이다. 또한 정체성을 이루는 원형질적 문화와 더불어 세계의 보편적 문화의 극렬한 충돌의 시공간이기도 하다. 이러한 갈등구조 속에서의

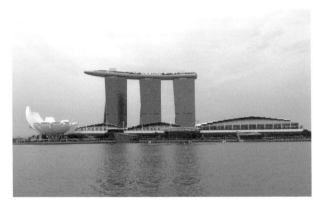

마리나베이 샌즈 호텔 | 모세 샤프디

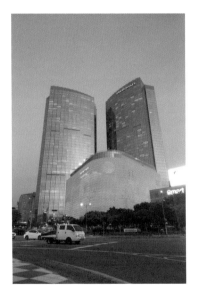

제주 드림타워

지혜로운 조화와 균형이 새로운 리더에 거는 기대가 아닐까. 도시와 건축 정책에 대한 리더의 현명한 판단을 위해서는 좀 더 효율적이고 전문성을 갖춘 행정조직이 뒷받침되어야 한다.

이번 답사에서 방문했던 싱가포르 도시개발청^{URA: Urban Redevelopment Authority}은 현재 싱가포르의 도시발전을 가능케 한 공공지원조직으로서 제주가 참조할 만하다. URA는 '싱가포르를 살고, 일하고, 즐기는 위대한 도시로 만들자'라는 캐치프레이즈를 내걸고 도시공간의 개념설계에서부터 그 실현까지 일관된 관리와 시대적 변화 상황을 반영한 지속적인 정책들을 개발하고 지원함으로써 시민과의 공감대를 형성한다고 한다.

건축기본법에 근거하여 2014년 초에 발간된 '제주건축기본계획'은 제주의 미래 모습으로 '건축문화와 함께하는 품격도시'를 제안하고 있다. 그러나 한편으로 건축을 문화라 논하면서도 온갖 제주환경 파괴의 주범으로 몰리는 건축의 상황은 건축인의 한 사람으로서 비통하다. 이웃나라의 명품 건축과 행정조직의 사례를 답사하며 이 시대의 제주가 건축문화와 함께하는 품격도시로의 변이에 성공하기를 간절히 희망한다.

제주경관관리계획에서
'서사적 풍경'은 사라졌는가

맹위를 떨치던 2019년 한여름의 끝자락에, 십여 년 전 제주경관관리계획 용역의 책임 연구원이셨던 원로 건축가와 자리를 함께할 기회가 있었다. 모처럼 지난 시간을 기억하며 최근의 제주 경관 관리에 대해 의미 있는 얘기를 나누었다. 지난 2009년 고시된 '제주경관관리계획'은 자타공인 대한민국 최고의 경관 관리 지침서로 평가되고 있는데, 그 이유는 경관을 이해하고 관리 계획의 방향성을 수립하는데 원론적 개념의 체계가 잘 갖추어져 있기 때문이다.

그 계획의 중심에는 '서사적 풍경의 구축'이란 제주경관의 목표가 위치한다. 이 계획이 발표될 당시 행정부서에서는 경관 관리를 제어할 수 있는 구체적 가이드라인이 제시되어 있지 않았다고 불만을 표하기도 했지만, 서사적 풍경의 의미를 풀어보면 땅에 대한 존중의 태도와 그 위에 쌓인 시간성을 드러내어 하나의 풍경으로 끌어올리려는 진중한 의도를 읽을 수 있다. 그런데 문제는 이를 운용하는 행정이나 제주 지

역 전문가들 사이에서도 서사적 풍경을 이해하는 방식이 분분했다는 것이다. 심지어 건축을 전공하신 모 교수께서는 이를 스토리텔링이라 오해하시기도 하였다.

서사적 풍경을 이해하기 위해서는 당시 연구진이 인용했던 존 버거[John Peter Berger, 1926·2017]의 '본다는 것의 의미'를 살펴볼 필요가 있다. 그는 본다는 행위에는 단순히 빛이 망막을 통해 시신경으로 전달되는 물리적 시각과 더불어 사회적 의미를 파헤치는 시각의 재검토 과정이 동반된다고 주장한다. 이를 통해 '보는 주체'와 '보이는 객체' 간의 관계가 맺어지며, 이러한 주체와 객체의 일체화가 곧 '본다는 것의 의미'라는 것이다.

존 버거의 이론으로 서사적 풍경을 설명하는데 '알뜨르비행장'의 예는 효과적이다. 수평의 경작지와 산방산이 어우러진 경관은 제주의 대표적인 수려한 풍경이지만, 이 장소에는 일본군 격납고의 유적에서 유추되는 태평양 전쟁과 '백조일손지 묘'의 아픈 역사 등이 쌓여있는 서사가 있다. 이때 본다는 것은 아름다운 풍광을 망막으로 받아들이는 일차적 시각에 더하여 역사적 사건들을 해석하는 이차적 인지를 의미하며, 그 과정 중에 장소와 보는 행위자가 관계맺음을 통해 하나의 풍경으로 인식할 때 이를 서사적 풍경이라 하는 것이다.

제주의 경관 계획에 서사적 풍경이 등장한 지 십여 년이 흘렀지만, 아직도 그 의미를 명확히 공감하지 못하고 보존과 개발이라는 이분법적 사고에 빠져 있다. 서사적 풍경은 자연환경 외에 겹쳐진 인문환경까지

제주 알뜨르비행장

제주 백조일손지 묘

통합하여 경관의 범주에 놓는 것이며 자연을 동시대의 삶과 유리된 대상으로 놓자는 것이 아니다. 그럼에도 불구하고 최근 제주의 경관 관리는 서사적 풍경이란 목표를 애써 외면하고 있는 것은 아닌가 하는 노파심이 있다.

그런데 최근 흥미로운 소식이 들려온다. 2018년 말에 행해졌던 '중문 대포해안 주상절리대 경관설계 국제공모'의 설계가 도전적인 작업을 진행하고 있다는 것이다. 자연환경의 보존에 보수적인 각종 심의의 절차를 남겨놓고 있지만, 서사적 풍경의 구축이라는 제주경관관리계획의 행보에 가치 있는 실험대가 될 듯하다.

제주경관관리계획에서
'본다는 것'의 의미

제주 해안의 자연경관 중에서도 중문 대포해안의 주상절리대는 대표적인 경관 자원이다. 그런데 막상 주상절리대를 방문해 보면 우후죽순의 건축물과 조형물 그리고 외래식생에 의해 혼란스러운 경관을 체험하게 된다. 이를 개선하기 위해 서귀포시는 주상절리대 일대를 대상으로 경관 사업을 추진한다. 2017년에 기본 계획을 수립하였고, 2018년에는 '제주 중문 대포해안 주상절리대 경관 설계'의 국제현상공모를 시행하였다. 그 결과 당선된 설계안은 매우 파격적이었다. 한라산에서 분출된 용암이 흘러내려 주상절리로 경화되는 지질학적 과정을, 표토를 걷어 내어 드러내는 제안이었다. 더불어 전시관과 부대시설의 건축은 해안 절벽 앞으로 돌출되게 앉혀서, 수십만 년 전 섬의 탄생과 연계된 대서사를 풀어놓은 계획이었다.

그런데 문제는 천연기념물의 형상변경 행위는 문화재청의 보수적인 심의과정을 거쳐야 한다는 것이다. 수차례에 걸친 자문회의와 설계수정

끝에 최근 조건부 허가를 득하였다는 소식을 접하였다. 이는 문화재청의 경관에 대한 패러다임이 전환되고 있음을 상징하는 사건이다. 아마도 이러한 변화의 근저에는 '본다는 것'의 해석이 달라지고 있음을 유추할 수 있다. 단순히 눈을 통해 보는 것만이 아닌 지적인 인식이 더해졌음을 의미한다. 즉 설계안이 자연환경의 아름다움을 보는 서정적 감상에 더하여, 땅에 적층 되어있는 서사적 풍경을 성공적으로 구축하고 있다고 평가된 것이다. 다른 또 하나의 변화는 건축 등의 개발행위를 개발과 보존의 이분법적 대립의 시각으로 보는 것이 아니라, 균형과 공존의 가능성으로 수용하고 있다는 것이다. 그동안의 문화재청 심의가 절대 보존이라는 대전제 안에서 개발과 보존의 경직된 프레임을 고수하였다면, 금번의 심의는 보전의 범주 안에서 개발을 허용할 수 있는 태도와 해법을 유도하고 있다. 이는 제주의 경관 관리에 연관된 각종 심의제도의 운용에도 시사하는 바가 크다. 경관을 본다는 것의 의미나 개발과 보존의 인식에 대한 패러다임이 바뀌어야 한다는 것이다.

제주는 이미 2009년에 다른 지역보다 선도적인 '경관 및 관리계획'을 수립하고, 경관에 관련된 원론적 개념을 명확히 세워놓고 있다. 제주 경관의 궁극적 목표를 서사적 풍경의 구축으로 세우고, 더불어 천혜의 자연환경과 그 땅 위에 제주민이 새겨놓은 삶의 흔적, 지문(地文)까지도 경관의 범주에 놓고 있다. 이렇듯 훌륭한 경관관리계획이 있음에도 불구하고 지난 10년의 제도 시행은 정량적 규제에 과도하게 편중되어 있었다. 물론 정성적 기준이 유효하게 작동되기 위해서는 사회적 공감과 제도 시행 주체의 성숙한 혜안이 전제되어야 하는 어려움이 있으나

이제는 변해야 할 때가 되었다.

올해 2021년은 경관법에 근거하여, 두 번째 경관관리계획 재정비 용역이 진행 중이다. 그린뉴딜과 같은 시대변화를 경관계획에 담아내야 하는 과제가 있다. 제주의 바람과 태양에서 비롯된 서사적 풍경에, 본다는 것의 의미를 더하여 제주 경관의 새로운 해법을 모색하리라 기대한다.

정주의 도시

주거를 논할 때
그 사유의 출발은
'거주하는 사람'이다.

도시재생 전략으로서
에코세대를 위한 공유주택의
가능성 모색

최근 화제가 되고 있는 TV 프로그램 중 하나가 요리방송이다. 특히 고급스러운 레스토랑의 레시피가 아닌 주변에서 손쉽게 구할 수 있는 재료로 조리한 레시피가 인기를 얻고 있다. 더불어 '혼자살기'를 주제로 한 방송도 요리방송 못지않은 인기를 구가한다. 그런데 표면적으로 다가오는 방송의 재미 이면에는 편치 않은 우리 사회의 현실이 놓여 있다. 이른바 오포 세대, 연애·결혼·출산은 물론이고 내 집 마련과 인간관계마저 포기해야 하는 삶의 절망이 숨어 있는 것이다. 자의든 타의든 '나홀로족'이 되어 살고 있는 이들의 대부분이 베이비부머의 2세대인 에코세대이다. 우리 사회의 다음 세대이자 미래인 이들을 위한 기성세대의 배려가 촉구되는 시점이다.

더구나 우리 제주는 유입인구에 의한 인구 증가 사회에 놓여있어 이러한 1인 가구에 대한 관심과 정책이 더욱 절실하다. 2014년 말 행정자치부 주민등록인구통계에 따르면 도내 1인 가구 비율은 37%에 달하

고 숫자적으로는 9만 세대를 넘어선다고 한다. 2015년 6월 말로 제주의 인구는 63만 명을 돌파하였고 유입인구수만 연간 1만 3천여 명이 되니 도내 1인 가구 비율에 따라 단순 계산을 하여도 연간 5천 가구의 1인 가구가 유입되는 셈이다. 이런 이유로 이들을 대상으로 한 외식산업의 매출이 가파르게 상승하고 대형마트에서 1인용 부식의 판매 성장률도 10%를 넘어선다. 그러나 각종 지표에서 발표되는 솔로 이코노미Solo Economy의 성장 속에서도 1인 가구를 위한 주거의 공급은 질적·양적인 측면 모두 긍정적이지 못하다!

최근 제주의 주거시장은 임대보다는 분양형에 초점이 맞춰져 있다 해도 과언이 아니다. 사업자의 입장에서는 분양시장이 순조로운데 번거롭게 임대주택을 공급할 이유가 없기 때문이다. 오히려 분양사업을 할 부지가 부족한 상황이며, 이것이 제주의 원풍경을 이루는 자연녹지와 계획 관리 지역들이 주거용 택지로 전환되는 속도가 가속화되는 이유이기도 하다. 임대주택시장의 주력은 개인사업자들이 주도하고 있다고 볼 수 있는데, 지가 및 공사비의 상승 요인에도 불구하고 연 7-8%의 임대수익을 목표로 하는 것이 일반적이다. 따라서 신규 공급되는 임대형 주거들의 임대 비용은 사회 초년병이거나 일정한 수입이 없는 에코세대의 나홀로족들에게는 감당하기 어려운 주거비용이 되는 것이다. 이러한 현실에서 제주도민가구의 37%를 이루고 있는 1인 가구의 주거문제를 해결하기 위한 주택정책은 시급한 시점이 아닐 수 없다.

이에 건축가로서 나는 공공이 주도하는 '공유주택 시범사업'을 제안한

다. 공유주택이란 주거를 이루는 공적부문(거실, 주방, 취미실, 유틸리티 등)과 사적 부문(침실, 욕실 등) 중 공적부문을 공유하는 개념으로 일반적인 원룸형의 소형 주거와 비교하면 질적으로 우수한 공간을 확보할 수 있는 장점이 있다. 또한 '나홀로'라는 사회적 문제를 '혈연에 의한 가족'에서 '공유주거에 의한 가족'으로 옮겨 동병상련의 커뮤니티를 통해 풀어낼 수 있다. 공공교통의 서비스가 용이하고 낙후된 주거지역의 몇 곳을 점(點)적으로 선정하여 공유 주택의 프로그램으로 시행한다면 사업 단위 당 10여 가구의 주거를 제공할 수 있다. 이러한 주거공급을 통하여 현행 도시재생의 정책이라 할 수 있는 문화예술의 레이어를 덧씌우는 방식의 단점인 상주인구의 증가를 보완할 수 있다.

최근 제주사회는 폭발에 가까운 인구증가에 의해 각 분야마다 새로운 정책과 신속한 대처가 요구된다. 특히 도시·건축의 정책은 주거문화의 변화에 따른 새로운 주거유형과 도시재생의 수법이 융합된 주거정책의 가능성을 모색할 때가 아닌가 한다.

제주 주거문화의 품격이 담긴
주거정책 구현

2015년, 제주의 주거시장은 그야말로 뜨거운 감자라 할 수 있다. 연일 제주의 아파트 시세가 수도권, 심지어 대한민국 최고의 요지인 서울 강남권의 가격에 미치고 있다는 보도가 터져 나온다. 또한 신규로 분양되는 단지형 아파트에는 투기형 바람이 감지되고, 주거수요의 팽창에 따라 도시지역의 자연녹지는 지속적으로 택지로 전환되어 그 끝에 드러날 제주의 도시환경이 심각하게 우려된다.

반면 언론에서 확인되는 도정의 주거정책은 급박하게 변화되는 주거시장의 안정을 위해 새로운 택지 개발의 가능성을 시사하고, 제주개발공사를 통한 공공 주거의 공급계획을 밝히는 정도이다. 그러나 모두가 양적 해결에만 초점을 맞춘 정책의 한계를 보인다. 효과적인 주거정책을 수립하기 위해서는 인구의 변화 추이, 세대 유형별 주거 소유 현황, 지역별 주거 수요량 등의 통계적 데이터가 필요한데, 이를 중앙에 의존하지 않고 실시간으로 수집·분석할 수 있는 제주 자체적인 시스템 구축

이 필수적이다. 그리고 유입인구의 증가에 의한 실수요가 주거 가격 상승의 이유인지, 투기 세력의 개입과 같은 외부요인이 있는 것은 아닌지 등과 같은 현재 상황의 분석이 전제가 된다. 이렇듯 현상에 대한 구체적이고 정확한 진단을 통하여 수립되는 정책은 양(量)과 질(質)이 동시에 고려되는 제안이어야 한다.

그런데 수요가 폭발적으로 증가할 때 늘 간과되는 것이 질적인 문제이다. 실제 요즘 민간에서 진행하는 공동주거의 공급 전략은 주거시장이 주춤거렸던 몇 년 전의 상황과는 판이하다. 원가절감을 위해 새로운 디자인이나 고급 건축 재료의 적용은 지양하고 과거 서비스 면적이었던 부분도 분양면적에 포함하는 등 상품으로서의 마진율을 극대화한다. 이로 인해 상대적으로 주거의 질적 수준은 떨어지게 된다. 집이 없으니 적당히 짓기만 하면 팔리는 시대에 제주가 놓여있는 것이다. 이때 주거는 경제적 가치의 대상일 뿐 주거문화와는 유리되는 안타까운 현상이 지배적으로 나타난다. 바로 이 점이 주거 정책의 입안자들이 고려해야 할 지점이다.

삶의 질을 좌우하는 요인으로는 물리적 환경에서부터 지역 커뮤니티 등 여러 가지가 있겠지만 내가 주목하는 것은 형이상학적 부문으로 '제주 주거의 정체성'이란 측면이다. 예를 들어 제주의 전통 주거문화인 안밖거리 살림집은 고령화와 핵가족화라는 현대사회의 여러 주거문제를 해결할 수 있는 현명함이 담겨있는 문화유산이다. 이와 같이 전통 주거건축에서 나타나는 현대의 특성을 공공에서 시행하는 시범적 주거

사업에 의무적으로 접목하면 어떨까? 울담으로 둘러친 제주 민가의 유기적 공간구조가 반영된 아파트의 단위 평면과 올래의 생명성을 지닌 공동주택 단지를 실현하자는 것이다.

'제주건축의 정체성은 우리 도시 어디에서 볼 수 있는가?' 그동안 많은 정치가와 위정자들이 제주건축계를 향해 비아냥거리던 단골 주제이다. 그런데 지금이 제주건축의 지역성에 대한 이러한 고갈(枯渴)을 풀어낼 수 있는 기회이다. 그 선두에 박근혜 정부의 '행복주택사업'의 일환으로 제주개발공사가 시행하는 '이도지구 행복주택사업'이 위치한다. 행복주택사업이 갖고 있는 문제점들, 특히 '낙인효과'와 같은 사회적 문제를 해결하기 위한 해법을 제주 전통주거에서 찾을 수 있다. 주거의 양적 공급에만 치우친 작금의 제주 상황 속에서 우선적으로 공공에 의한 사업부터 '제주 주거문화의 품격을 담은 주거정책'을 구현하자는 것이다. 역사가 그렇듯이 위기를 기회로 삼는 것은 정책가의 시대를 읽는 혜안 (慧眼)에 달려있다.

제주 주거복지 정책,
바쁠수록 돌아가자!

이 시대 제주의 환경 시스템은 총체적인 몸살을 앓고 있다고 해도 과언이 아니다. 준비하고 대처할 시간적 여유 없이, 매년 2만여 명에 가까운 인구증가는 제주의 가치라 할 수 있는 '삶의 여유'를 무색하게 한다. 최근의 보도에 의하면 하수 종말 처리장의 정화 능력이 부족하여 오수가 청정바다에 그대로 방류되는 사태가 벌어지고, 아름다운 제주의 원풍경은 정체 모를 타운하우스 단지로 대체되는 등 제주의 곳곳에서 긍정적이지 못한 '제주 현상'이 빚어지고 있다. 이러한 제주의 환경적 현상을 개선하기 위한 정책의 시급함을 논하지 않을 수 없다. 더불어 이 상황은 정책의 입안자인 행정조직에 양적 목표를 수립하게 하는 압력이 되기도 한다.

제주의 주거분야도 새로운 주거 정책의 수립이 매우 절실한 상황이다. 최근 예고된 주거복지정책에 따르면, 공공임대주택의 형식으로 2025년까지 2만 세대를 공급하며 매년 2천 세대 건립을 양적 목표로 제시하

고 있다. 그리고 공급량의 50% 이상을 박근혜 정부의 주요 주거정책인 '행복주택사업'의 형식으로 국비보조(30%)를 통해 전개할 예정이다. 행복주택은 대학생, 사회 초년생이나 신혼부부와 같은 젊은 층을 대상으로 한 주거공급정책으로서, 이른바 '오포세대'라 불리는 우리 사회의 다음 세대를 위한 주거정책이란 당위성은 충분하다.

그런데 이러한 주거정책의 양적 목표 달성을 위해 다음과 같은 주요 고려 사항들이 간과될 우려가 있다. 첫째, 도시의 유기체적 속성이 전제되어야 한다. 사업 단위 규모의 적정성과 입지성 측면에서 고려될 사항으로, 거대한 규모로 일정 지역에 집중된 주거공급은 도시의 공간 조직에 순간적인 불균형을 초래할 수 있다. 이때 도시의 평형상태를 안정적으로 유지하는 사업 방식이라 할 수 있는 '도시침술'[1] 수법을 작은 사업 단위로 적용하면 효과적이다. 마치 인체의 주요 부위에 침을 놓아 치유하듯 도시의 신체에 적정하게 공공시설, 공원, 주거의 기능을 보강하여 도시를 건강하게 유지하는 것이다. 이미 50세대 미만의 소규모 행복주택사업이 여러 곳에서 진행 중인데, 이러한 사업이 도시침술 수법과 결합되어 도시의 전 지역으로 확대되면 그 효과가 더욱 극대화될 수 있다.

1 도시침술 Urban Acupuncture
브라질 쿠리치바(Curitiba)의 전 시장인 자이메 레르네르(Jaime Lerner)의 제안으로, 최소한의 개입을 통해 도시를 활성화시키는 아이디어이다. 도시침술의 생명은 신속과 정확이다.

둘째, 도시의 공간 구조적 측면에서 주거 프로그램의 다양성을 유지하여야 한다. 즉 사업에 적용되는 주거 형식도 양적 목표 달성이 용이한 아파트 일변도에서 탈피하여야 한다. 정책의 실효를 거두는데 시일이 소요된다 하여도, 소규모 단지와 공유주택, 다가구주택 등의 소규모 주거형식에 의한 주거 정책이 공간의 영역화가 강한 아파트 단지보다 건강한 방식이라 할 수 있다.

셋째, 주거의 문화적 가치를 존중하여야 한다. 양적 시대의 주거는 경제적 가치가 우선되고 있지만, 주거의 본질은 문화적 속성이 강한 건축이다. 새로운 주거복지정책에는 제주사람들의 삶과 연계된 제주 주거의 문화적 가치가 포함되어야 한다.

'2025년까지 2만 세대, 년 2천 호 건립'이라는 양적 목표에 우리가 지켜야 할 주거의 정체성을 잃어버리는 것은 아닌지 숙고해야 할 시점이다. 최근 건축계에서는 주거복지정책의 사업으로 제주시민복지타운 내 시청사 부지를 활용한 공공임대 1,200세대의 공급계획에 대해 찬·반의 논쟁이 뜨겁다. 제주의 주거복지정책, 옛 어른들의 말씀처럼 바쁠수록 돌아가자.

발코니만
제대로 만들어도
도시의 표정이 달라진다

도시의 첫인상은 가로에 면한 건축물의 표정에 크게 영향을 받는다. 역사적 건축물이 즐비한 거리를 걸으면 건축 표면에 누적된 시간의 지층에 감동하고, 아케이드가 연속된 가로에서는 공성과 사성의 중간 영역에서 전해오는 도시공간의 다양성에 매료된다. 이렇게 처음 비치는 도시의 얼굴이 방문자에게는 그 도시의 정체성으로 각인된다.

그렇다면 제주의 도시 표정은 어떠한 모습일까? 제주에서 도시경관이나 건축문화를 주제로 한 학술 행사에 참여하다 보면, 제주다운 도시 풍경의 부재에 대한 우려가 초청 인사들의 단골 멘트이다. 동시에 제주 건축가로서 역할을 다하지 못한 송구함으로 좌불안석의 입장에 서게된다. 하지만 이러한 문제를 건축가들의 책임으로만 돌릴 수 있겠는가? 현재의 제주사회가 자본의 논리에 밀려서 도시민으로서 당연히 가져야 할 도시의 권리를 포기한 결과가 아닌가.

우리는 왜 서구의 역사도시에는 감동하면서도 오래된 건축의 가치나 아름다움을 지켜내려는 인내심이 부족하고, 유럽의 거리공원에 매료되면서도 공적인 영역을 할애하여 건강한 도시공간을 시민과 함께 나누는 공동체적 의식에 인색한가? 도시의 탄생 목적이 잉여자본의 소비라는 지리학자 데이비드 하비$^{David\ Harvey}$의 주장을 살피지 않더라도, 현재 우리 제주의 모습은 자본의 욕망이 집중되어 있는 빅뱅의 시기에 들어서 있고, 이럴 때일수록 자본의 종속에 대한 자성이 필요하다. 더불어 다소 늦었지만 경제논리에서 벗어나서 실존적 주체로서 도시의 얼굴을 되찾으려는 노력이 절실한 시점이다.

본래 얼굴 표정이란 눈, 코, 입의 볼륨과 움직임에 의해 달라지고 풍부해지는 것인데, 투입 자본 대비 면적확보가 최우선인 건축은 마치 잔뜩 부풀린 풍선 위에 그려놓은 우스꽝스러운 얼굴 표정으로 도시의 풍경을 희화화한다. 이러한 '풍선건축'의 내·외부 경계면은 깊이가 있는 표면surface이 아니라 얇은 피막skin이 되어 자신만의 표정을 지을 여력이 없다. 도시의 표정에 정체성을 담기 위해서는 자본의 요구에 뺏겨버린 이 경계면의 깊이가 절대적이다.

풍선건축의 사례로서 우리의 삶 깊숙이 다가와 있는 건축이 '확장형 발코니'가 적용된 공동주택이다. 정상적인 방으로 사용하고 있음에도 창가 쪽에 두 줄을 긋고 발코니라 명하는 웃지 못할 해프닝이 우리들의 집에서 벌어진다. 전 국민을 범법자로 만들 수 없다는 취지에서 확장형 발코니가 합법화되고 난 후 대한민국의 공동주택에서 정상적인 발코니

는 사라졌다. 발코니의 종말은 삶의 질을 떨어트리기도 하지만 전국 어디나 유사한 무표정의 공동주택으로 말미암아 도시경관을 획일화한다.

제주다운 도시경관이 사회적 요구라면, 작은 제안이지만 제주에서는 확장형 발코니가 인정되지 않는 건축조례를 시행하자. 시중에 떠도는 똑같은 단위 주거의 평면이 제주만의 평면으로 바뀔 것이며, 건축가들도 발코니 1.5미터의 깊이에서 다양한 표정을 담은 건축을 디자인할 기회를 얻어 도시경관의 책무를 다할 수 있을 것이다. 전면적 시행 전에 공공에서 발주하는 임대주택이나 행복주택에 시범적으로 운영하면서 도시경관이나 주거의 질적 측면의 장단점을 확인하고 보완책을 마련하는 것은 당연한 절차이다. 이러한 소소한 움직임을 시작으로 시간이 흐르면, 자연스레 제주만의 도시 표정이 드러날 것이다.

제주다운 도시 표정을 만드는 것은 건축가들만의 사명이 아니다. 도시권을 찾으려는 사회적 요구가 선행되어야 한다. 개성 있는 발코니에 앉아 스치는 제주의 바람 속에 아메리카노를 즐기는 소소한 권리를 누리는 것만으로도 우리들의 도시 표정은 달라진다.

신제주 주거지역

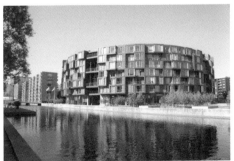

코펜하겐 외레스타드 주거단지

제주형 주거복지 모델,
이제는 내놓을 때다

2016년은 제주특별자치도 미술대전에서 제주건축대전이 분리 운영된 원년으로서, 이는 제주 문화예술계 내에서 건축의 독자성을 획득한 상징적인 사건이었다. 건축대전의 운영을 위탁받은 한국건축가협회 제주건축가회는 타 지자체와의 차별화를 위해 해외 건축가를 심사위원으로 초빙하고 참가 자격도 확대하는 국제화의 전략을 세웠다. 첫 번째 심사위원으로 초청된 일본 건축가 나카 토시하루[Toshiharu Naka]는 '지역사회권주의(地域社會圈主義)'라는 의미 있는 책자를 제주건축계에 소개한다. 한국에는 '마음을 연결하는 집'으로 출판되었는데, 가족 개념이 무너진 현대사회에서 '거주한다는 것'의 새로운 정의와 일본 건축가들의 연구 제안을 담고 있는 책이다. 이 책의 근저에는 거주와 인간의 존재를 연계하는 철학자 하이데거[Martin Heidegger]의 말을 인용하지는 않지만, '주거는 인간의 삶과 가장 밀접한 인문적 공간'이란 주장이 깔려있다. 결국 주거를 논할 때 그 사유의 출발은 '거주하는 사람'인 것이다.

이러한 관점에서 제주 주거복지 정책의 시좌는 어떠한가? 각종 정책에 의한 사업의 성과는 시행기관인 제주개발공사, LH, JDC(제주국제자유도시개발센터) 등이 어느 지역에 몇 세대를 공급했다는 홍보내용이 일색이다. 입주자들의 삶과 연관된 주거형식이나 삶의 질에 대한 평가와 논의는 찾아볼 수 없다. 이는 제주 주거복지를 관장하는 컨트롤 타워의 철학 부재와 한계를 드러내는 것이라 볼 수 있다. 또한 이 정책의 사업구조를 들여다보면, 공공적 디벨로퍼인 제주개발공사 등이 사업시행사이고, 주거복지센터는 진보한 형태의 부동산 중개인이며, 제주특별자치도가 사업을 기획하고 위탁·감독하는 구조라 할 수 있다. 그런데 제주형 주거복지의 철학을 세우고, 개념을 정립하고, 전략을 수립해야 할 조직이 보이지 않는다. 그래서 주거복지를 주제로 행해지는 각종 심포지엄마다 '제주형 주거복지모델 수립'을 습관처럼 선언하지만, 그 후속의 조치는 진행되지 않고 있다.

이처럼 제주의 갑갑한 현상에 수년 전 소개받은 책 '지역사회권주의'를 다시 꺼내보게 된다. 연구진은 1인 1가구의 증가로 가족이 해체된 현대사회의 대안으로서, 개방성의 주거형식에 의한 지역공동체와 그에 의해 운용되는 작은 경제단위로서 '지역사회권'을 제안한다. 이 제안은 아이러니하게도 10년 전 우리나라의 '판교 하우징' 프로젝트에서 일본의 건축가 야마모토 리켄^{Yamamoto Riken}에 의해서 실현된다. 기존의 프라이버시 보호를 완전히 전환하는 주거형식으로 초기 입주자들의 불만이 대단하였으나, 최근 현장을 다시 찾은 건축가에게 입주자들은 지역사회권의 공동체를 통해 새로운 삶의 가치를 알게 되었다며 환영과 감사의

말을 전한다.

이웃나라 건축가들의 연구와 수도권의 주거 단지를 돌아보며, 제주형 주거복지 정책이 선언에 그치거나, 이름만 제주형인 정책에서 탈피하는 지혜가 발휘되어야 할 때임을 실감한다. 언제까지 몇 세대 공급이라는 양적 목표에만 매몰되어 있을 것인가! 제주형의 주거복지 모델 연구는 안밖거리 살림집이라는 제주 고유의 주거문화에서부터 시작해야 한다는 신념이 있다. 더불어 마땅한 연구조직이 없는 현 상황에서 올해부터 시행되고 있는 공공건축가 그룹을 활용하는 것도 적절한 대안이 될 수 있다. 제주형 주거복지 모델의 신선한 제안을 이제는 내놓을 때다.

도쿄 나카건축설계스튜디오(2016)

식당이 있는 아파트 | 나카 토시하루

문화
예술로서의
건축

어떠한 축제도
일회성의 행사로서
감동이 사라진 맹목적인 답습은
더 이상 행해질 이유가 없다.
그러나 분명한 것은
우리 제주의 건축문화는
전통에서부터 현대에 이르기까지
남다른 독특한 가치를
갖고 있다는 점이다.

건축과 예술이 만들어내는
도시의 인문적 경관

연일 물난리 소식을 전하는 중앙뉴스와는 다르게 제주는 한여름의 더위가 맹위를 떨치고 있다. 여느 해와 같이 올해도 이른 여름에 제주건축가들과 북유럽 지역의 건축기행을 하게 되었다. 스칸디나비아 국가들은 완벽한 복지사회로 그 명성이 자자하지만 실용성을 기반으로 자연소재를 이용한 산업디자인도 발달한 지역이다. 더불어 건축분야도 독특한 자연환경과 재료에 의한 지역적 특성이 반영된 건축문화를 이루고 있어 우리 제주의 건축가들로서는 기대되는 여행이었다.

특히 핀란드하면 근대건축의 거장이자 지역주의 건축의 대표적 건축가인 알바 알토Hugo Alvar Henrik Aalto, 1898·1976를 떠올릴 수 있다. 알바 알토는 유기적 건축가로도 유명하지만 가구, 그릇 등 산업디자인에서도 탁월한 능력을 발휘하여 핀란드를 상징하는 이미지 브랜드가 되었다 해도 과언이 아니다. 그의 건축들은 그 자체로 박물관과 전시관이 되어 시민과 관광객들이 즐겨 찾는 명소로 거듭났다. 특히 헬싱키에서 북쪽 도

시인 유바스쿨라^{Jyväskylä}를 가는 도중에 만난 무라살로 실험주택^{Muuratsalo} Experimental House이 주는 자극은 신선하였다. 호수에 면해있는 자연환경 속에서 건축이 취하여야 할 태도와 실제 자신의 건축에 적용하기 위한 각종의 건축기술과 재료를 선(先) 실험하는 알토의 진중함을 엿볼 수 있었다. 개발과 보존이라는 양극의 중도를 찾기 위한 치열함과 제주의 지역적 건축을 정립해야하는 사명감에 지쳐있는 제주의 건축가들에겐 시원한 단비와 같았다.

발트해를 건너 도착한 코펜하겐은 안데르센과 인어공주상의 도시이지 만 건축계에서는 최신의 현대건축이 가장 활발하게 움직이는 도시이기 도 하다. 2010년 상해 엑스포의 덴마크관을 설계한 비야케 잉겔스^{Bjarke} Ingels가 대표적인 건축가라 할 수 있는데, 이명박 전 대통령의 덴마크 방 문 시 그의 친환경 공동주거 작품을 직접 소개했을 만큼 국가적으로도 건축가의 위상은 대단하다고 한다. 우리는 새로이 조성된 공동주거단 지를 답사하였는데 각 건축마다 다양한 아이디어로 차별화되어 개성 있는 주거공간을 창출하고 있는 모습을 발견할 수 있었다. 특히 주변의 자연환경과 적극적인 관계맺음으로써 경관의 문제를 해결하고 있었다. 공동주거단지로 말미암은 도시경관의 침해 문제가 대두되고 있는 제주 의 현상에서 주목해 볼 지점이라 할 수 있다.

이렇듯 건축여행에서 직접적으로 얻어지는 것에 더하여 도시마다의 문 화예술 체험은 또 다른 여행의 즐거움이 아닐까 한다. 이번 여행에서 만난 코펜하겐의 '루이지애나 현대미술관'^{Louisiana Museum of Modern Art}도 그

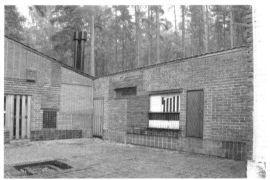

무라살로 실험주택 | 알바 알토

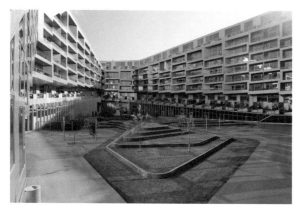

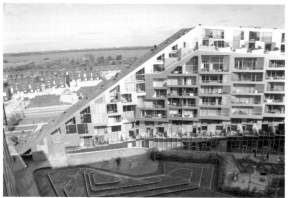

코펜하겐 8하우스 │ BIG(비야케 잉겔스)

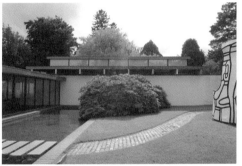

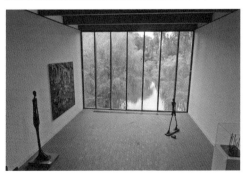

루이지애나 현대미술관 | 빌헬름 볼러트 & 요르겐 보

러하다. 30여 년이란 장기간에 걸쳐 증축되고 보완되는 생명성을 지닌 건축적 가치에 더하여 미술관의 소장 작품은 더욱 탄탄하다. 헨리 무어 Henry Mhoore, 리차드 세라Richard Serra, 이사무 노구치Isamu Noguchi, 알렉산더 콜더Alexander Calder 등의 야외 조각들은 자연과 잘 어우러져 품격의 장소를 제공하고 있었고, 건축가들이 가장 좋아하는 조각가인 알베르토 자코메티Alberto Giacometti와의 조우는 동행한 건축가들에게 감동을 주었다. 이렇듯 어느 도시의 문화적 수준은 시민들의 일상이 담겨있는 건축과 도시의 인문적 경관과 더불어 도시에서 체험할 수 있는 문화예술작품에 의해서도 판가름된다는 것을 새삼 실감하였다. 비단 유럽의 도시가 아니더라도 건축과 예술작품을 절묘하게 접합한 문화공간의 사례는 쉽게 찾아볼 수 있다.

최근 제주의 문화행정에서 벤치마킹하고 있는 일본 나오시마의 지중미술관도 그 중 하나라 할 수 있다. 베네세 그룹에서 모네Claude Monet의 작품 3점을 구입하고 건축가 안도 다다오Ando Tadao에 의뢰하여 지은 전용 미술관으로서 건축과 예술작품이 완벽하게 결합된 공간이라 할 수 있다. 그런데 이런 공간이 우리 제주에 불가능한 것인가! 상상력을 발휘한다면 각종 개발사업의 사업승인 조건으로 문화시설의 물리적 공간만이 아니라 사업규모에 따라 세계적 수준의 전시작품을 유치하도록 하면 가능하지 않을까. 한여름 밤, 세계의 명화들을 찾아 제주의 미술관을 산책하는 즐거운 꿈에 빠져든다.

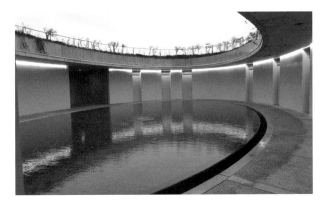

나오시마 오벌 호텔 | 안도 다다오

나오시마 공공미술 | 쿠사마 아요이, 세지마 가즈요

제주건축문화축제의 의의와 전망

해마다 대한민국 곳곳에서는 지역적 특색을 살린 각양각색의 축제가 개최된다. 제주에도 탐라문화제를 비롯하여 들불축제나 왕벚꽃 축제 등의 대표적인 축제가 활성화 되어있다. 여기에 매년 가을이면 건축계에서도 '제주건축문화축제'의 막을 올린다. 2005년을 시작으로 올해 2014년에는 만 10년이 되었으니 건축계가 도민과 함께할 수 있는 가장 의미 있는 행사로 자리매김을 하였다 해도 과언이 아니다. 나는 지난 10년간 운영위원과 조직위원을 거치며 직·간접적으로 제주건축문화축제와 함께하였기에 더 나은 '제주건축문화축제'를 위하여 그동안의 진행과정과 부족했던 점 그리고 향후 미래에 대한 제안을 중심으로 몇 가지 의견을 피력하고자 한다.

축제의 시작
기억은 어느덧 2005년을 더듬는다. 당시 제주건축계는 '1999년 건축문화의 해' 이후 문화로서의 건축을 외쳐왔지만 좀처럼 도민사회와의 원

활한 소통이 이루어지지 않는 고립의 위기상황에 놓여 있었다. 이에 건축 관련 세 단체인 제주특별자치도 건축사회, 한국건축가협회 제주건축가회, 대한건축학회 제주지회는 세 단체의 고유의 성격을 유지하면서도 건축 아래 하나로 통합된 단체를 출범하기로 약속하고 조인식을 갖는다. 그것은 당시 중앙에서 협의 중이었던 세 단체 통합과는 성격이 판이한 것으로 제주도 내에서 건축인들의 미약한 활동을 통합이라는 움직임으로 힘을 모아보자는 순진(?)한 의도가 내포되어 있었다. 사실 그때까지만 해도 제주에서 건축직 공무원의 최고 자리는 제주도청 주택계장인 사무관이었던 시절이었고 행정의 각종 헤게모니에서 건축은 항상 토목이나 타 분야에 비해 뒷전으로 몰리는 상황이었다. 그러나 순조롭고도 신속하게 진행되던 통합단체의 출범은 건축사회의 임시총회에 부결되면서 무산되고 만다. 결과적으로 통합의 아쉬움을 뒤로하고 이러한 움직임의 상징적 이벤트로 '제주건축문화축제'의 이름 아래 세 단체가 연합하여 화합과 소통의 문화축제를 시작하게 된 것이다. 지금 돌이켜보면 초창기의 프로그램은 축제라 칭하기가 민망할 정도였다. 하지만 당시 도민 참여 프로그램이었던 '레고를 이용한 아름다운 집 만들기 경진대회' 출신의 어린이가 건축을 전공한 대학생이 되었다는 사연이 화제가 되었을 만큼 축제를 통한 건축문화의 가능성을 점칠 수 있었다.

축제의 전개와 프로그램

다음해인 2006년은 4개 시·군이 재편되어 두 개의 행정시를 중심으로 '제주특별자치도' 체제가 출범하였다. 더불어 '제주건축문화축제'도 세

단체와 행정이 참여하는 범 건축계의 행사로 외연을 확장하게 된다. 또한 건축문화축제의 내부 프로그램인 '제주건축문화대상'의 위탁업무와 그에 따른 예산지원도 이뤄진다. 운영방식도 각 단체장이 공동조직위원장이 되며 실무조직인 운영위원회를 두어 세 단체 중 주관단체에서 운영위원장을 맡는 구성을 갖추었다. 10회 째인 2014년에 들어서는 그동안 일회성 조직의 한계를 반영하여 상설조직인 제주건축문화축제 조직위원회를 출범하였다. 세 단체의 후원을 전제로 상설기구가 설립되어 자체적으로 예산을 운용하고 사업을 진행하며 매년 행사의 문제점도 효율적으로 피드백할 수 있을 것이란 기대를 갖는다.

조직의 변화 가운데 운영 프로그램도 매년 개선되어 왔다. 초기 도민 참여프로그램으로 진행되었던 '레고를 이용한 아름다운 집 만들기 경진대회'는 '아름다운 제주의 도시건축그리기 어린이 사생대회'로 전환되어 해가 거듭될수록 권위 있는 사생대회로 자리잡아가고 있다. 안타깝게도 2012년 예산의 한계에 의해 '제주건축문화대상'에서 학생부문이 제외되었지만 그 대처 프로그램으로 건축을 전공한 도내 대학생들을 대상으로 제주사회의 이슈를 테마로 하는 건축설계 워크숍이 성공적으로 진행되고 있다. 또한 제주의 각종 현상에 대한 건축적 대안 모색을 주제로 행해지는 건축심포지엄과 매년 제주 건축의 현주소를 파악할 수 있는 건축전시회도 전시장에서 탈피하여 청사나 공항과 같은 공공공간에서 열림으로써 도민들에 다가서려는 노력을 하고 있다.

축제운영의 반성과 대안모색

그런데 명실상부 제주건축계의 대표적인 행사이며 매해 이러한 프로그램을 기획하고 진행하기 위한 엄청난 수고에도 불구하고 뭔지 모를 아쉬움이 남는 이유는 무엇일까? 첫 번째 이유는 아마도 매번 유사한 프로그램이 반복되는 가운데 소수 건축인들만을 위한 행사로 치부되어 매너리즘에 빠져있다는 비난에서 자유로울 수 없기 때문이다. 이것은 건축계 내부의 문제라고 할 수 있는데, 축제프로그램을 기획하는 능력의 한계와 더불어 건축인들의 저조한 참여도가 그 이유일 것이다. 두 번째로는 일회성의 행사가 되어 문화적 속성이라 할 수 있는 축적이 부재하여 결국 문화축제로서 이루고자 하는 정체성의 목표에 초점을 맞추지 못하고 있다는 점이다. 세 번째로는 축제의 본질인 재미와 즐거움을 생산해 내지 못함으로써 제주도민 전반으로의 참여확대가 이루어지지 않고 있다는 것이다.

그렇다면 봉착한 난관을 해소하기 위한 노력은 어디에서부터 출발하여야 할 것인가? 우선 건축행정 관계자들도 제주건축문화축제 조직위원회의 구성원으로 참여하여 조직위원회의 역할과 효율성을 제고해야 한다. 9회를 지내는 동안 반복해온, 주관단체를 중심으로 행사를 치루는 일회성의 운영방식으로는 프로그램 기획부재의 문제를 해결하기 어렵기 때문이다. 또한 예산 편성이나 운용의 현실적 문제도 행정이 포함된 조직이라면 효과적으로 대처할 수 있으며 더 나아가서는 축제를 통해 수익구조를 창출하는 방안이 가능할 것이다. 다음으로는 조직위원회를 중심으로 제주건축문화축제의 단계별 로드맵을 제안하고 제주건축

계의 공감대를 이끌어내야 한다. 그 로드맵에는 문화성과 축제성이 고려된 구체적인 프로그램을 개발 혹은 개선하고, 축제의 참여 범위도 건축계 내부에서 도민으로 더 나아가 국제적 축제로 확장하는 포지셔닝 Positioning 전략이 모색되어야 할 것이다.

어떠한 축제도 일회성의 행사로서, 감동이 사라진 맹목적인 답습은 더이상 행해질 이유가 없다. 그러나 분명한 것은 우리 제주의 건축문화는 전통에서부터 현대에 이르기까지 남다른 독특한 가치를 갖고 있다는 점이다. 이것이 제주건축문화축제가 천혜의 자연환경과 더불어 제주의 건축문화유산을 활용하여 국제적인 건축문화축제로서 성장할 수 있는 잠재성이다. 제주도민과 세계의 건축인이 함께하는 우리의 신명나는 축제를 기대한다!

2005 제주건축문화축제 리플릿

2005 제주건축문화축제 아름다운 집 만들기

제주건축의
문화적 펀더멘탈(Fundamental)

한여름의 맹위가 어느 해보다 더하다. 폭염의 더위에도 불구하고 제주 건축계는 가을부터 연이어 열릴 예정인 2018 대한민국건축문화제, 2018 제주국제건축포럼, 제주건축대전 등의 행사 준비에 여념이 없다. 올 가을, 제주는 건축의 섬이 될듯하다.

지난 초여름에는 올해 제주건축대전의 심사위원으로 선정된 일본 건축가 히라타 아키히사^{Hirata Akhisa} 선생을 초빙하기 위해 동경을 방문하였다. 마침 건축자재 회사인 TOTO에서 운영하는 '갤러리 마(間)'에서 히라타 선생의 개인전이 열리고 있어, 그의 건축세계를 엿볼 수 있는 기회가 있었다. 전시는 'Discovering New; 새로운 것의 발견'이란 주제로, 설계 작업 중에 관여하는 여러 개념의 관계망을 관람객에게 친절하게 설명하고 있었다. 프로젝트마다 수많은 모형과 실험을 통해 건축으로 드러나는 과정을 볼 수 있어서, 그의 건축태도에 같은 건축가로서도 감동하였다.

2018 도쿄 갤러리 마 - 히라타 아키히사 전시

심사위원 위촉을 위한 회의에서 전시 관람 소감을 간단히 밝혔다. 제주 건축계는 역사성, 장소성을 근간으로 하는 지역성의 모색이 최대 관심사인데, 선생을 비롯한 최근의 일본 건축가들에게선 환경, 재해, 사회적 문제 등, 즉 일본의 동시대성에서 작가적 창의성을 탐색하고 있음이 느껴진다고 이야기해 주었다. 그러자 제주의 역사를 질문해온다. 탐라에서부터 질곡의 근세사까지 제주역사를 전하며, 제주의 독자성, 주체성이 대한민국의 다른 지역보다 뚜렷한 이유를 설명하였다.

회의를 마치고 전시장을 나서며 함께한 제주 건축가들은 '갤러리 마'와 같은 건축 전문 전시관의 존재를 부러워하였다. 건축을 전문으로 하는 갤러리가 유지된다는 것은 여기에 전시할 건축가의 작업이나 건축 이벤트 등의 콘텐츠가 활발히 생산되고 있다는 것이며, 동시에 관람객이 찾아온다는 것을 의미한다. 이는 곧 문화로서 건축의 사회적 펀더멘탈을 가늠할 수 있는 지표라 할 수 있다.

이어서 지난 4월 개막한 일본 최대의 건축전을 보기 위해, 롯폰기 힐스에 위치한 모리아트뮤지엄을 향하였다. '건축을 통해 본 일본: 변형의 계보학'JAPAN IN ARCHITECTURE: Genealogies of Its Transformation을 전시 주제로 하여, 그야말로 일본 건축의 흐름을 총체적으로 보여주는 야심찬 전시이다. 일본 근대 건축사 연구의 일인자인 후지모리 테루노부Fujimori Terunobu가 총괄 큐레이팅을 맡았다. 전시는 9개의 소주제인 '목재의 가능성', '초월적 미학', '고요한 지붕', '건축으로서의 공예', '연결된 공간들', '하이브리드 건축', '함께 사는 형식', '발견된 일본', '자연과 함께하는 삶'

2018 도쿄 모리아트뮤지엄 - JAPAN IN ARCHITECTURE 전시

의 섹션으로 나뉘어 일본 건축의 일본성을 내세우고 있다. 건축계의 노벨상, 프리츠커상을 여섯 번이나 가져간 일본 건축의 저력을 보여준다. 히라타 선생과 같은 차세대 건축가들이 일본성을 말하지 않아도 될 만큼 이미 일본건축은 세계건축계의 주류가 된 것이다. 일본건축의 자신감이 전해져온다.

지금 제주건축계는 우리들만의 방식으로 문화적 펀더멘탈을 구축하기 위한 움직임이 한창이다. 다가오는 10월, 2018 대한민국건축문화제의 기획전에서 제주건축의 주체성을 선언하려는 것이다. 이를 위해 선발대 격인 제주건축가들은 탐라의 선조들이 그리하였듯이, 쿠로시오 해류를 따라 타이완의 이란Yilan, 오키나와, 가고시마를 향해 항해를 시작한다.

다채도시(多彩島市):
헤테로토피아로서의 제주

제주의 5월은 한 달도 남지 않은 6·13 지방선거로 유난히 뜨겁다. 후보마다 제주의 미래를 담보하는 각종 공약을 쏟아내지만, 문화예술인의 입장에서 보면 관심이 가는 공약을 찾아보기가 쉽지 않다. 공약은 양적 공급의 목표나 물리적 지표의 제시가 강렬하긴 하나 그만큼 도민사회의 문화예술에 대한 관심이 후순위임을 알게 되어 씁쓸한 요즘이다. 그러나 지방선거의 혼전 속에서도 여전히 역사는 흐른다.

제주건축계는 최고 권위와 전통을 자랑하는 '2018 대한민국 건축문화제'를 유치하여, 오는 10월 개막을 위한 준비가 한창이다. 또한 이번 전국적인 문화행사를 통하여 지난 수십 년간 논의해왔던 제주건축의 지역적 정체성을 세상에 내놓으려는 원대한 계획을 세우고 있다. 문화제의 주제는 지역성을 내포하면서도 보편적 시각을 유지하는 수준에서 '밀리언시티: 다채도시'로 정하였다. '밀리언시티'^{Million City}는 100만 인구의 도시라는 숫자적 의미가 아니라, 자족적이면서도 익명성의 다양

한 문화적 잠재성이 발현되어 대안적 삶이 공존하는 헤테로토피아[1]로서의 도시를 상징한다.

밀리언시티를 이러한 의미로 이해하는데, 도시에 누적되어 있는 다양성에서 연계된 헤테로토피아적 도시로서 '다채도시'는 설명적인 주제 키워드라 할 수 있다. 자족성을 이루지 못한, 세계의 중소도시들은 새로운 활로가 모색되어야 할 위기에 처해있다. 이때 도시마다의 다채로운 지역적 정체성을 중심으로, 헤테로토피아적 도시로 진화하는 전략은 매우 효과적이라 할 수 있다. 특히 제주는 독특한 풍광으로 말미암은 서정과 섬 특유의 서사를 담고 있는 다채도시로서 대한민국의 최전선에 위치한다. '제주에서 한 달 살기'의 열풍과 좀처럼 기세가 꺾이지 않는 문화이주 등의 '제주현상'은 다채도시 제주가 대한민국의 헤테로토피아로서 작동되고 있음을 의미한다. 이에 제주건축계는 동시대의 헤테로토피아적 도시건축으로써 '새로운 지역성'JEJUISM을 선언하기 위한 빅 픽처를 그리고 있다.

1 헤테로토피아 Heterotopia
프랑스 철학자 미셸 푸코(Michel Foucault)가 제안한 유토피아의 상대적 개념으로 다른(heteros)과 장소(topos)의 합성어. 현실에 존재하는 장소이면서도 모든 장소들의 바깥에 있는 곳, 反공간을 의미한다.

이미 제주건축계는 '동아시아 해양 실크로드에 건축을 싣다'를 주제로 열린 '2016 제주국제건축포럼'을 통해 쿠로시오 해류에 의해 형성된 해양 문화권 안에서 제주건축의 정체성을 논하였다. 또한 포럼에 동반한 제주건축가 12인의 전시를 통해 제주건축의 동시대성과 다채성을 표출함으로써 포럼에 참여한 세계적 건축가들과 공감하였다. 이에 '2018 대한민국 건축문화제'는 제주건축의 내적 성장을 기반으로 아시아 해양 문화권에서 다채도시로서 제주의 가능성과 위상을 타진하고자 한다. 더불어 7세기 쿠로시오 해류에 의해 형성되었던 동중국해의 해양 실크로드에 착안하여, 해상왕국 탐라의 교역로에 자리한 이란(대만), 오키나와, 규슈 등의 도시건축을 조명하고, 동시에 제주건축의 정위를 모색하는 전시가 기획되어 있다. 제주를 비롯한 각 지역의 건축문화를 동시에 비교 체험함으로써 이를 통한 공동의 시대정신과 방향성을 모색하고, 제주건축의 지역성을 제주 내부 안에서 탐색하거나 한반도 문화권의 부분으로 이해하였던 기존의 틀을 탈피하는 출발이다. 동시에 향후 동아시아 해양문화권의 건축문화연대를 구축하고, 그 중심에 제주건축을 포지셔닝하려는 야심찬 계획의 출발인 것이다.

'2018 대한민국 건축문화제'와 같은 이벤트성의 건축행사는 우리들의 도시건축에 잠재해 있는 가치를 드러내고 이슈화하는 것으로 충분한 역할을 다한다. 이때 더욱 중요한 것은 지속성을 유지하고 문화로서 결실을 이루는 것이다. 이를 위해서는 그에 걸맞은 문화정책이 수반되어야 한다. 헤테로토피아로서의 제주가 디스토피아의 파국을 걷지 않도록 인도해 나갈 현명한 리더가 선출되기를 기대한다.

2018 대한민국 건축문화제 - 밀리언시티: 다채도시

건축가들의 수상한 전시회

전 세계를 팬데믹 상황에 빠트린 코로나19의 한 해가 저물고, 2021년의 희망찬 새해가 시작되었다. 여전히 시간은 흘러가지만, 매번 반복되는 마무리와 시작은 지쳐있는 우리에게 새로움이란 위안으로 다가온다. 지난 한 해를 돌아보면 '사회적 거리두기'라는 방역 조치로 인해 우리의 일상이 무너져 내린 지 오래다. 이러한 비상상황은 언택트 시대의 '랜선 일상'이라는 새로운 삶의 방식을 출현시켰다. 디지털 스마트 기기를 통한 전시와 공연 관람이 우리의 바뀐 일상이 되어버린 것이다. 이처럼 허상의 이미지를 매개로 한 전시와 공연의 제한적인 감상에 우리 모두가 아쉬움을 갖는다. 다만 문화적 행위와 대중과의 교감은 문화예술의 생명성이기에, 어쩔 수 없이 시대 상황에 맞는 문화적 소통 방식에 수긍하게 된다. 그만큼 문화예술은 대중과의 공감이 소중하다.

문화예술로서 건축은 타 분야보다도 사회 현상에 더욱 민감하다. 그런데 실체적 작업이 도시 곳곳에 실현된 건축의 특성 때문인지, 건축가들

은 전시를 통해 대중에게 다가서는데 익숙하지 않았다. 더불어 일반 시민들도 건축을 미술관에서 관람하는 것이 낯설었다. 일례로 2008년 제주현대미술관에 해외 유명 건축가 초청 전시를 기획하였는데, 미술관 측에서 대관에 난색을 표했을 만큼 일반적이지 않았다. 하지만 지금은 격세지감이다! 그 10년 후엔 2018 대한민국 건축문화제가 제주도립미술관에서 개최되고, 문예회관에서는 매해 '제주건축가회의 회원전'이 열리면서 제주 사회에도 건축전시가 보편화되었다. 그런데 건축전시를 보면 형식과 내용 면에서 조금 의아한 면이 있다. 작가 개인의 작업과 철학을 대중에 소개하여 문화 소비의 대상으로 광고하거나, 작품을 판매하려는 전시의 일반적인 목적과는 판이하다. 대개의 건축전시는 동시대의 도시조직과 건축양상을 해부하고 진단하여 그 치유대안을 모색하는, 윤리적이며 건강한 문화행위로서의 작업을 내놓는다. 건축가 개인에게는 실질적인 대가가 전혀 없는 수상한 전시회를 연다는 것이다.

지난 연말 이런 전시가 제주 시내에서도 열렸다. 제주도시재생지원센터의 후원으로, 제주의 젊은 건축가 5인(권정우, 양현준, 오정헌, 백승헌, 이창규)이 기획한 '제주 원도심 미래 풍경 상상전'이다. 권정우는 관덕로 지하상가의 미래 활용을 제안하였고, 양현준은 탑동을 부분 복원하여 제주 시민의 기억을 소환하는 작업을, 오정헌은 구 오현고등학교 운동장을 활용하여 지역 생태계를 활성화하는 제안을 내놓았다. 또한, 이창규는 산지천의 녹지축을 드러내어 세로축의 도시조직을 개선하는 가능성을 도모하고, 백승헌은 제주성굽 도로와 그 주변을 다루는 입체 도시의 조직을 제안하였다. 5인의 건축가는 원도심의 잠재성을 찾아내

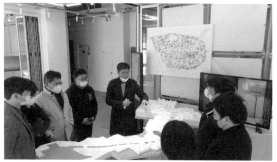

제주 원도심 미래풍경 건축상상전

어 각자의 대안과 방식으로 제주도민에게 다가선다. 그것으로 문화적 행위의 생명성을 위한 소임은 충분하였다.

그런데 이러한 전시회에서 5인의 건축가는 개인적으로 무엇을 얻었을까? 아마도 그들은 동시대 제주에서 활동하는 건축가로서 '실존적 주체'를 경험했을 것이다. 이는 놓기 힘든 중독성의 성찰적 체험이다. 그렇기에 팬데믹보다 더한 세상이 올지라도 건축가들의 수상한 전시회는 계속될 것이다.

새로운
지역주의

제주건축의
건강한
미래를
위한 단서

제주 공동체의 생존을 위해
'어떻게 함께 살아갈 것인가?'란
질문에 응답하여야 할 때다.
제주 건축계가 이러한 대승적 자세로
공공기여의 최전선에 위치할 때,
이익집단이라는 과거의 인식에서
벗어나 제주사회의 리더 그룹으로
변화될 것이라 기대한다.

베이징 798예술특구를 통해 본
제주의 잠재성

우리가 살아가는 도시를 생명성을 지닌 유기체라 한다. 그러기에 도시 본연의 기능인 삶의 행위가 퇴색되어 생명을 다하거나 쇠약해졌을 때 치유의 방식을 취하게 되는데 이러한 수법을 도시재생이라 한다. 특히 지금의 도시가 문화도시 혹은 창의도시의 개념으로 특징되는 현대의 도시모습으로 전환되기 위해서는, 순간적이고도 개발 지향적인 재개발 방식을 벗어나서 민간이 주도된 지속적이고 단계적인 도시재생의 수법 으로 다루어져야 한다. 이러한 도시재생의 방식이 건강하게 진행되기 위해서는 먼저 자생적 삶의 행위가 집합되어 에너지를 응집 발산하는 동기가 있어야 한다. 이때 문화예술의 층위가 더해진다면 더욱 그 효과 가 상승하게 된다. 이러한 사례로서 베이징 798예술특구는 이미 제 기 능을 잃어버린 도시의 소외지역에 문화예술의 레이어를 덧대어 새로운 도시영역으로 재생한 도시재생사업의 상징적 존재가 되었다고 할 수 있다.

2008년 베이징 올림픽 이후 4년 만에 찾은 베이징 798예술특구는 세계 미술계의 중심공간으로 자리매김하여 아우라가 뿜어져 나오는 도시공간으로 더욱 성장해 있었다. 798 예술특구의 도시 공간구조는 동서를 가로지르는 세 개의 주요 도로(798로, 797로, 칠성로)와 두 개의 남북 도로에 의해 격자형으로 조직되어 있다. 이러한 가로를 중심으로 400개소에 달하는 갤러리가 있고, 자생적 구조를 갖춘 레스토랑, 카페, 각종 숍 등도 어우러져 도시의 유기적 시스템이 작동되고 있었다.

베이징 798예술특구의 도시의 공간구조와 더불어 아이덴티티를 형성하는 이미지를 들여다보는 방법론으로 1960년 '도시 이미지'The Image of the city라는 명저를 통해 케빈 린치Kevin Lynch가 제안한 이론이 아직까지도 효과적이라 할 수 있다. 그는 도시의 이미지어빌리티[1]를 구성하는 다섯 가지의 요소로서 도로Path, 결절점Node, 랜드마크Landmark, 지역District, 엣지Edge를 제안하고 있다. 이러한 요소를 중심으로 798예술특구의 도시 공간적 특징을 살펴보자.

1 　이미지어빌리티 Imageability
　　형태, 컬러, 배열 등 장소나 공간에 대한 강한 이미지를
　　불러 일으키는 물리적 요소들의 특정한 특성을 의미한다.
　　케빈린치가 'The Image of the city'에서 제시한 개념이다.

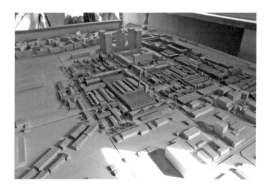

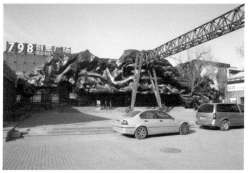

베이징 798예술특구 전경

베이징 798예술특구의 중심가로는 798로와 797로라 할 수 있는데 도로의 경관적 특성으로는 과거 군수공장에서 활용되었던 설비배관이 일종의 조형물로서 가로의 아이덴티티를 형성하고 있다. 또한 이들 가로에는 하나의 자기중심성을 갖는 도시공간이 나타나는데 이것은 798예술특구를 하나의 영역으로 연계하고 도시공간을 풍부하게 하기 위한 도시설계적인 수법이라 할 수 있다. 도시의 공적 영역인 가로와 상대적으로 사적 영역이라 할 수 있는 건축 사이에 놓여 있는 일종의 전이공간인 것이다. 다른 이름으로는 '도시적 경계 공간'Urban Liminal Space으로, 성격이 다른 두 영역의 중간에 자기중심성을 유지하며 타자적 관계를 발생시킴으로써 798예술특구의 전체성을 획득하는 역할을 하고 있다. 이러한 공간은 가로와 건축 사이에 놓여 기능적으로는 거리 카페, 외부 조형물의 전시 공간, 쉼터 등의 역할을 하면서 각 영역들이 연계되어 시너지를 만들며 도시에 공간적 깊이를 생산한다. 또한 이 공간은 공적인 접근성을 유지하면서도 사적인 컨트롤을 받고 있는 이중적 영역이다. 그래서 공공의 영역에 있음에도 개인의 캐릭터를 드러내는 공간이 된다. 이러한 가로공간의 연계로서 798예술특구는 좀 더 활력 있고 여유로우며 그곳에서 행해지는 사람들의 액티비티와 더불어 798예술특구만의 매력적인 도시공간을 창출하고 있는 것이다.

다음으로는 도시의 이미지를 결정하는 요소로서 결절점이라 할 수 있는 조그만 광장들을 주목할 수 있다. 이러한 조그만 광장에는 조형작품이 더해져 단순한 물리적 공간을 장소화하고 있다. 특히 706로의 결절점을 구성하고 있는 창의 광장Originality Square은 과거 철도역에서 물품을

베이징 798예술특구 전경

하역하던 크레인이 그 공간의 시간적 층위를 깊게 하는 등 다이내믹한 조형물들에 의해 장소화되고 있다. 또한 더욱 놀라운 점은 4년 전 방문하였을 때와는 전혀 다른 조형물이 설치된 것이었는데, 이로 보아 예술특구 내의 공공공간에 놓여있는 조형작품들이 끊임없이 달라지고 있음을 짐작할 수 있었다. 이러한 에너지가 있어 베이징 798예술특구가 세계적 문화공간이 될 수 있는 것이다.

베이징 798예술특구의 랜드마크를 이루는 건축물로는 소위 지그재그 ^{Zigzagged} 건축이라 불리는 연속 쉘구조의 대형 공장건축물이다. 실용성과 미적 아름다움을 추구하였던 독일의 예술학교 바우하우스의 건축스타일이라 할 수 있는데 이러한 공장건축을 전시공간으로 전환하는 데는 두 가지의 장점이 작용한다. 하나는 구조적 효율성에 의해 넓은 무주공간(기둥이 없는 공간)을 얻을 수 있다는 것이고, 다른 하나는 북측의 천창을 통한 균질한 빛이 유지된다는 점이다. 이러한 지그재그 하우스들이 중심시설로서 구심적 공간으로 활용되고 있는데, 706로에 입지한 세계적인 패스 미술관^{Pace Gallery} 또한 전시공간의 적정한 프로포션과 자연광이 조화된 훌륭한 미술관 건축으로 변신하여 있었다.

일반적인 창고나 소규모 공장들을 리노베이션을 하는 방식에는 몇 가지의 유형이 두드러진다. 첫 번째로는 표피에 새로운 레이어를 덧씌워 시간의 적층을 유지하면서도 경계면에 깊이를 형성함으로써 아이덴티티를 갖는 표정을 만드는 방식이다. 이때 새로이 씌워진 면은 재료의 물성과 구축 방식에서 모던한 이미지를 취하여 시간성을 드러내는 디

자인 수법이 적용되고 있다. 두 번째로는 기존 매스에 새로운 매스를 덧붙이는 방식으로 증축되는 건축은 주로 유리로 처리되어 내·외부공간을 서로 관입시키는 역할을 하고 있다. 마지막 유형은 기존 건축물의 일부를 소거하는 수법인데 소거된 공간은 건축물 내부로의 진입을 위한 전이공간으로 주로 사용된다. 이렇듯 오래된 건축의 흔적을 지우지 않고 시간의 적층을 건축의 디자인 수법으로 활용하는 방식의 의미는 우리가 도시에 갖고 있는 기억을 자극함으로써 장소와 시간성으로 구성된 좌표계 내에서 우리의 존재를 인지하도록 하는 것이다. 이러한 시간의 레이어가 쌓여 도시의 풍경을 이루면 '시간풍경'Timescape인 것이며, 이것이 798예술특구의 건축적 태도라 할 수 있다. 이에 우리가 감동하는 것이다.

불과 반나절도 되지 않는 방문으로 한 지역을 분석하고 이해한다는 것은 불가능한 일이다. 더구나 도시의 생명성을 논하면서 그 도시에서 삶의 행위 없이 무엇을 알 수 있겠는가. 단지 한편의 영화를 보듯 둘러본 베이징 798예술특구를 통해 문화예술의 가치를 점쳐볼 수 있겠다. 그리고 수박 겉핥기이지만 도시적 층위에서 매우 효과적인 도시재생의 수법임을 인지할 수 있었다.

반면 우리 제주는 어떠한가. 제주 원도심의 침체는 이제 더 이상 놓아둘 수 없는 상황이 되어가고 있다. 치유의 시기를 놓쳐 발생하는 천문학적인 비용보다 더욱 중요한 것은 우리 제주민의 잃어버린 기억과 자아의 치료이다. 이러한 기억과 자아를 회복시켜줄 물리적 환경은 아직

까지도 원도심 곳곳에 산재해 있다. 예를 들면 시민회관, 구 제주시청사, 구 현대극장, 구 제주대학병원, 구 오현고등학교, 구 동양극장 등의 건축물들과 한짓골, 칠성통 등의 옛 거리들이다. 그런데 문제는 자생적 에너지를 발산하는 콘텐츠를 접목하는 일이다. 제주의 상황에서 문화예술에 의한 자생적 구조를 만든다는 것이 쉬운 일이 아님을 알면서도, 베이징 798예술특구를 걸으며 우리 모두가 감지한 제주의 잠재성을 이제는 드러내야 할 때란 생각에 잠겼다.

3장. 새로운 지역주의

제주형 입체복합도시 제안

2013년 3월, 건축계의 노벨상이라 일컫는 프리츠커상의 수상자가 2012년 중국의 왕슈Wang Shu에 이어 일본의 이토 토요Ito Toyo로 결정됨으로써 세계건축계의 시선이 동아시아에 집중되고 있음이 더욱 확고해졌다. 반면 일본에서만 6명의 프리츠커 수상자가 배출되었고, 한 수 아래라고 폄하하던 중국에서조차 수상자가 나오는 판에 우리나라의 건축가들은 후보에도 오르지 못하는 수모(?)를 언제쯤이면 벗어날 것인가란 우려가 있기도 하다. 이토 토요가 수상하게 된 결정적 이유는 2012년 베니스 비엔날레 국제건축전의 일본관 커미셔너로서 3.11 동일본 대지진 이후 일본 건축가들의 사회문제에 대한 기여와 공공 헌신에 중추적 역할을 하였기 때문이라 한다. 아마도 이러한 건축가들의 사회적 역할과 지위가 일본건축의 질적 수준을 이루는 근간이라 할 수 있겠다. 최근 아베의 망언으로 일본의 국가수준을 더욱 의심하게 되었지만 건축문화의 수준만큼은 우위에 있음을 부정하기 어렵다. 이런 이유로 일본건축을 둘러보기 위해 그동안 부지런히 건축답사를 하였던 것 같다. 그

리고 대도시뿐만 아니라 제주와 유사한 규모의 지방도시에서도 건축의 수준이 만만치 않음을 확인하곤 새삼 의욕을 재충전하였었다.

건축기행을 하다 보면 여행마다의 주제를 설정하게 된다. 근래 들어서는 개별 건축물보다도 도시건축에 더욱 관심을 갖게 되는데, 이러한 주제에 빠지지 않는 도시건축이 있다면 도쿄의 대표적 도시재생 사업이라 할 수 있는 '롯폰기 힐스'와 '도쿄 미드타운'이다. 이 두 프로젝트에 주목하는 이유는 '입체복합건축'이라는 도시재생수법의 성공적 사례이기 때문이다. 입체복합건축은 도시에서 요구되는 공원, 녹지, 보행 공간, 도로 등의 도시계획시설과 주거, 업무, 상업, 문화 등의 다양한 기능을 입체적으로 혼합하여 한정된 공간을 효율적으로 이용할 수 있는 공간구성 기법이다. 즉 기존의 도시계획방식은 평면적으로 도시의 각 기능을 펼쳐 놓았기 때문에 시민들이 시간대별로 필요한 도시 공간으로 이동해버리면 일정 시간동안 비어있는 도시공간이 발생할 수밖에 없는 맹점이 있다. 반면 입체복합건축은 도시의 여러 기능을 수직적으로 쌓아올려 복합함으로써 그 공간의 어느 층위에든 항상 사람이 거주하게 되는 방식이라 할 수 있다.

실제로 롯폰기 힐스와 미드타운을 살펴보면 기본적으로 사람과 자동차의 동선을 수직적으로 분리하여 보행우선의 도시공간을 확보하고 그 중심에 문화공간과 도시공원을 배치하여 도심 속에서 삶의 여유를 제공하고 있다. 또한 그러한 중앙의 오픈스페이스를 중심으로 쾌적한 주거시설, 업무시설과 상업시설을 복합하여 24시간 도시민들이 거주

하는 활기찬 도시공간으로 탈바꿈하였음을 알 수 있다.

얼마 전 제주의 언론 보도를 따르면 좀처럼 돌파구를 찾지 못하던 제주시 원도심의 도시재생을 주민이 주체가 되는 소규모 블록 단위의 사업방식으로 진행한다고 한다. 원칙적으로 환영할 일이나 원도심의 정체성을 유지하기 위한 목표 설정 없이 민간의 사업 의도에 전적으로 의존하는 개발은 자칫 난개발의 함정에 빠질 수 있다. 민간이 주도하되, 기준으로 삼을 기본적인 틀을 행정에서 제시할 필요가 있다. 그러한 대안으로 제주 상황에 맞게 변용된 '제주형 입체복합도시' 수법을 제안할 수 있겠다. 예를 들면 지하공간에는 자동차 전용도로와 주차공간이 구성되고, 지상은 제주 원도심의 옛길을 살린 보행자 전용도로로 연계되는 도시공원, 문화공간과 상업시설이 배치되며, 그 상부는 주거공간이 복합된 건축방식이다. 또한 각 시설의 복합 비율은 현재 상황의 기능을 최대한 유지 수용한다면 입체복합건축 간의 차별성이 확보되어 더욱 다양하고 풍부한 도시공간이 창출될 수 있을 것이다. 최근 거론되고 있는 원도심의 고도 완화와 같은 양적 해결이 아닌 재생수법의 개발을 통한 질적 해결을 도모하자는 것이다.

5월의 아침, 이웃나라 건축가들의 사회적 역할을 바라보며 뜬금없이 우리 제주의 도시 건축에 대한 소견을 펼쳐 보았다. 더불어 이제 제주의 건축가들도 사회적 책무로 하나 되어 제주건축의 근간을 이루었으면 하는 바람을 갖는다.

제주 도시건축의 미래상 모색

도시란 삶의 터임과 동시에 삶의 수단이 되기도 하는 것으로 물리적 공간 안에서의 문화, 경제, 환경 그리고 사람들의 유기적 복합체이다. 또한 경제적 측면에서는 지역의 정체성으로 그 이미지를 브랜딩하고 장소 마케팅의 대상이 되기도 한다. 도시의 속성이 이러하다면 미래의 도시 모습은 어떻게 될 것인가? 여러 가지의 외형적 모습에도 불구하고, 이상적인 미래도시의 모습은 시민의 삶이 투영되고 주체적 존재성을 견고히 하며 삶의 질을 향상하는 데 있으며 이것은 미래상을 계획하는 데 토대가 된다.

제주는 2002년 국가적 차원에서는 세계를 향한 최전선으로, 제주의 입장에서는 기존의 감귤산업과 관광산업에 의존하여 왔던 한계를 넘어서기 위한 미래상으로 '제주국제자유도시'로 출범하였다. 이것은 제주가 대한민국의 한 지역에서 세계 속의 도시로의 자리매김을 목표로 하고 있음을 의미하며 이와 더불어 각종의 수식어가 붙은 도시의 목표를 설

정하고 있다. 제주특별자치도가 수립한 관련 법정계획(제주국제자유도시종합계획, 제주특별자치도 경관 및 관리계획, 2025 제주광역도시계획, 제주건축 기본계획 등)을 살펴보면 국제자유도시, 친환경, 서사적 풍경, 지속가능한 성장, 지역균형발전, 삶의 질, 개방성 등의 키워드를 통해 미래 비전을 제시하고 있다. 현재 수립되어 있는 계획을 서로의 상관관계를 중심으로 재구성해 보면 다음의 제주도시건축의 미래상 구상도와 같다. 제주민의 삶에 근거하는 문화와 천혜의 자연환경을 바탕으로 제주의 정체성을 도모하고, 관광·의료 및 기존 1차 산업을 수반하는 비즈니스 모델로서 제주국제자유도시에 수렴되고 있음을 알 수 있다. 하지만 제안된 대부분의 계획은 원론적 수준에서 머물러 있으며 궁극적 미래를 향한 계획의 상호 관계가 효과적으로 조직화되어있지 않고, 제주만의 독자성을 갖춘 미래 모습을 제시하지 못하고 있는 안타까움이 있다.

따라서 이 글은 재구성된 계획과 목표의 체계에 제주의 동시대성을 접목하여 좀 더 구체적이고 실천적인 미래 모습을 그려보는 데에 그 목적이 있다. 즉, 문화적 측면에서 '문화·창조도시', 환경 생태적인 측면에서 '지속가능한 도시', 그리고 그 근저에 있는 '도시의 정체성'을 꼭짓점으로 한 삼각형의 논의 구조로써 제주의 미래상을 모색하고자 한다.

문화·창조도시: 세계 평화 중심의 도시 - 제주
해방 이후, 우리나라의 도시정책은 경제성장과 기능 위주로 추진되어 왔다 해도 과언이 아니다. 그로 인해 경제적인 부의 축적과 생활수준

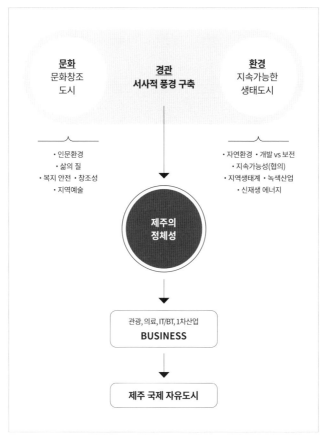

제주 도시건축의 미래상 구상도

향상은 이루었지만 반대급부로 도시마다의 고유성은 해체·소멸되고 그 안에 있는 삶의 주체인 도시민은 인간으로서의 존재와 자아상실의 위기에 처하였다. 따라서 지난 2001년 경제 일변도의 도시정책에서 방향 전환하여 문화정책을 반영한 국토법이 재정되었다. 이로써 우리나라도 문화도시를 시범도시로 지정할 수 있는 근거를 마련한 것이며, 광주아시아문화중심도시, 경주역사문화도시, 부산영상산업도시, 전주전통문화도시가 시범도시로 지정되었다. 비록 제주는 시범도시 사업에 선정되지는 않았지만, 문화도시로서 제주의 가능성을 가늠해 볼 필요가 있다. 여러 연구자들의 선행연구가 공통적으로 제시하고 있는 문화도시의 요건[1]과 제주의 상황을 점검해 보면 다음과 같다.

첫째는 '역사성과 전통성'이다. 이는 도시가 가지고 있는 역사적 유산과 전통적인 문화가 오랜 시간 도시 곳곳에 축적되어서 시민들의 일상적인 삶에 녹아 있는가 하는 것이다. 이 부문은 제주가 지정학적 입지와 섬의 풍토에 의해 파란만장한 서사가 녹아있는 땅인 만큼 우리나라의 여느 타 도시보다 더 나아가 아시아에서도 상대적으로 차별성이 있다고 할 수 있다.

1 문화도시 조성을 위한 도시경관 관리방안 연구: 장소 의미적 문화
 공간조성과 경관 재생(2006) / 추용욱, 강준모, 황기연 / 도시설계
 학회 추계학술발표지. p.84 재정리

둘째는 '유기적 문화 인프라와 문화정책'이다. 과거와 현재 그리고 미래를 담을 수 있는 문화 인프라가 갖춰지고, 지역문화의 생산자와 소비자가 다양한 문화예술 행위를 통해 도시의 일상과 문화가 일체화되고 있는가 하는 것이다. 더불어 문화정책이나 행정서비스 부문이 검토되어야 한다. 제주의 문화 인프라 시설의 경우 공공에 의해 광역 거점 도시인 제주와 서귀포시는 순조롭게 추진되고 있으나, 지역·지구 거점인 마을단위까지는 쉽지 않은 상황이다. 반면 복지 시설은 양적인 면에서 충분히 구축되어 오히려 유휴화되어 있는데 효율적이고 종합적인 운영 관리에 의해 문화 인프라 시설의 부족한 부분을 보완 가능하다. 그러나 콘텐츠 부문은 문화행위의 생산과 소비의 균형이 맞지 않고, 양적·질적 측면에서도 여전히 정책적 지원이 필요한 실정이다. 또한, 문화정책과 행정부문도 조직체계의 정비 및 전문 인력 확보 등 지속적인 보강이 이루어져야 문화도시로서의 면모를 갖출 수 있다.

셋째는 '개성적이며 특징적인 문화공간과 도시경관'이다. 여러 유산 중에서도 지역주민의 일상적인 삶이 발현된 문화 공간 복합체로서 제주의 마을풍경을 비롯하여 올래들이 파편화되어 원형을 잃었음에도 바다와 면해 있는 원도심의 도시풍경은 훌륭한 문화공간이자 도시경관이라 할 수 있다. 또한 일제강점기 당시 일본군의 흔적인 '알뜨르비행장'이나 '지하방어진지' 등의 유산은 제주를 세계 평화의 상징적 공간으로 포지셔닝 할 수 있는 자산이라 할 수 있다.

위와 같은 요건을 비추어 봤을 때 제주가 문화도시로서 이미지 브랜딩

할 충분한 인프라와 콘텐츠를 갖추고 있음이 명백해진다. 이제 도민이 주체적 관점으로 우리의 삶의 연장선상에서 제주를 문화·창조도시로 변화시키기 위한 기획과 실행의 틀을 세워야 할 때이다. 바로 이 지점이 정책 입안권자들이 주목해야 할 부분이기도 하다. 단, 경계해야 할 점은 '문화'에 대한 이해 부족으로 '문화'를 일종의 산업·경제주의에 입각한 개발 수단으로 전락시킬 우려가 있다는 것이다. 또한 일회성의 예술행사나 지역축제, 공간 채우기식의 문화공간 조성사업과 같이 다른 도시도 하고 있으니 우리도 해야 한다는 떠밀리기식 행정은 산업사회 이후 또다시 제주성을 파괴할 수도 있기 때문에 세심한 실행계획이 필요하다. 그렇다면 문화도시 제주의 독자성은 어떠한 콘셉트를 내세울 것인가? 나는 한반도 본토와 구별되는 제주민 내면에 잠재해 있는 독립성의 '주체적 의식', 그리고 동아시아의 지정학적 입지로 말미암은 국가 간 대립과 첨예한 이데올로기 갈등의 공간이었던 '역사성'에 주목한다. 이것은 제주를 인류애가 충만한 세계평화의 중심도시로서 미래상을 그릴 수 있는 충분한 조건이 된다. 제주의 미래 비전으로서 국제자유도시가 출범한 이후 각종 천민자본주의의 격전의 장이 되어있는 작금의 현상에서, 제주민의 자존감을 치유하고 삶의 질을 회복하기 위해 인류애의 사랑과 세계평화의 구심적 공간으로서 '세계 평화 중심도시-제주'로의 변신을 꿈꾸는 것이다.

지속가능성의 도시: 경계적 신체^{Liminal Bodies}**의 도시 - 제주**

제주의 유사 이래 최근 몇 년처럼 개발의 의지를 갖는 자본의 집중 시대가 있었는가! 아울러 수 만년을 지켜온 제주의 자연은 보전과 개발의

첨예한 대립구조에 처해 있다. 이러한 갈등의 대안으로 '지속가능한 개발'ESSD: Enviromentally Sound and Sustainable Development이란 정체 모를 해결책을 마치 만병통치약인 것 마냥 내놓는다. 최근 들어서는 우리나라 개발사업의 모범이라 할 수 있는 국토계획법에도 '지속가능성'의 개념이 도입되어 국토계획과 환경보전계획의 절충을 위한 법적 근거를 마련하였다. 더불어 토지이용, 환경보전, 문화경관, 방재안전, 산업경제, 교통, 주택, 사회복지 등 8개 부문에 이르는 지속가능성의 평가 지표를 제시하고 있다. 이렇듯 온 나라가 지속가능성에 주목하고 있음에도 불구하고 그 개념의 실체를 파악하기는 쉽지 않다. 그래서 이 시대 제주의 환경 정책의 해법이라 할 수 있는 지속가능성 개념의 배경을 살펴볼 필요성이 있다. 오랜 세월동안 서구문명은 인간중심의 이원론적 세계관을 기반으로 한 사회였으며 당연히 자연환경은 인류의 생존과 성장을 위해 사용할 대상이었다. 그러나 지구라는 닫힌계에서 성장의 한계로 말미암은 심각한 위기를 깨닫게 되고, 서구사회를 지탱해오던 패러다임의 전환과 함께 인간과 자연은 일체라는 가치관으로 변화하게 된다.

지속가능성[2]의 개념은 1972년 로마클럽 보고서에 성장의 한계를 대비하여 처음으로 등장하였다. 이어서 1987년 세계환경개발위원회에서 발간한 브룬트란트 보고서Brundtland Report에는 지속가능성을 '미래세대가 자신들의 필요를 충족시킬 능력을 저해하지 않으면서 현세대의 욕구를 충족시킬 수 있도록 보장하는 것'이라 정의하였다. 그리고 1992년 브라질 리우에서 열린 지구환경정상회의에서는 '지속가능한 개발'ESSD의 개념이 발제되었다. 이러한 개념은 현세대의 인간중심이라는 주체성의

비판에도 불구하고 여전히 개발과 보전의 대립지역에서 유효한 처방으로 작용하고 있다.

최근 제주는 생태·환경의 가치를 지속하기 위해 민선 6기의 출범 이후 한라산 국립공원을 중심으로 하는 링Ring을 공식화하고 후세를 위한 개발절대불가의 지역으로 천명하였다. 더불어 행정운영의 제도로써 환경총량제를 시행하여 개발의 농도를 조정하고 있다. 그러나 아직까지도 일선행정은 개발의 가능성과 정도를 판단하고 결정할 지표 수립이 없어 유권해석에 의존하는 실정이다. 이것은 제주의 환경정책이 지속가능성의 중요성은 알고 있으나 정작 그에 대한 전략과 수법은 수립되어 있지 않음을 의미한다. 이에 제주적인 지속가능성(이 글에서의 지속가능성 논의는 자연환경을 대상으로 한 협의의 범위임을 전제함)의 전략으로 '경계적 신체'$^{Liminal Bodies}$ [3]의 개념을 제안한다. 제주섬을 일종의 신체로 보고 내부의 개발 불가능지(절대 보전이라는 기능을 의미함), 도시, 마을을 신체를 이루는 기관으로 설정한다. 건강한 몸이 되기 위해서는 각 기관의 양호한 기능도 중요하지만, 기관과 기관의 사이 즉, 경

[2] 미래의 도시, 21세기 도시의 과제 및 대응전략(2005) / 피터 홀, 울리히 파이퍼 / 한울 / p. 40-70

[3] CHORA의 경계적 신체(Liminal Bodies)에서 나타나는 탈영역화에 관한 연구(2005) / 허세연 / 서울대학교

민선 6기 절대개발 불가 영역 설정 - Ring

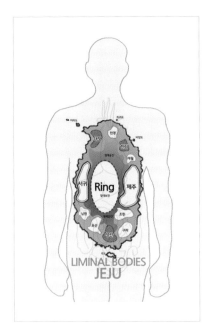

제주의 경계적 신체

계 공간의 건강이 신체를 온전히 이루는데 필수적이라는 개념이다. 이때 신체기관의 유효성은 자기완결성의 적합성에 의해 결정된다. 즉 제주섬의 전체 영역이 개발 불가능영역, 공원, 마을, 도시, 농업생산용지, 목장용지 등의 기능을 갖는 영역으로 구분되면 부여된 기능에 효과적으로 부합하는 것이 자기완결성이다. 이때 각 영역 간의 사이영역은 경계공간으로서 자기중심성을 유지하며 영역 간의 다자적 관계맺음에 의해 다양하고도 입체적인 관계망을 형성시키는 중요한 역할을 하게 된다. 자기중심성의 기능영역과 경계영역으로 형성된 관계망이 건강한 신체(=제주)를 이룬다면 지속가능성의 목표에 유연하고도 유기적인 대처가 가능하다. 특히 이 개념에서 주목해야할 것은 경계영역(도시계획상 관리지역)이 경계적 신체가 성립되기 위한 절대적 역할을 한다는 것이다.

우선 제주 전체를 하나의 신체로 보는 거시적 차원의 경계적 신체를 위해 전제되어야 할 것들을 정리해보면 다음과 같다.

첫째, 제주의 총체적 자연환경에 대한 지리정보가 갖추어져 있으나 정보결과에 대한 신뢰성을 회복하여야 한다. 특히 환경총량제의 분석결과는 현황과 동떨어진 결과를 내어 심각한 문제가 되고 있다.

둘째, 지속가능성에는 시간에 대한 고려가 반영되어야 한다. 즉, 기후와 시간적 변화가 산업구조, 그리고 수용인구 등의 환경변화요소에 대한 시뮬레이션으로 미래 상황의 예측이 가능해야 한다.

셋째, 개발과 보존의 등급별 체계가 입체적이어야 한다. 여기서 입체적이란 제주의 지형까지 고려된 것으로 등급별 조직화가 유연하게 조정

되는 유기적 구조를 구성함을 의미한다.

넷째, 환경총량제를 포함한 지속가능성의 평가지표가 구축되어 개발과 보전의 정도를 객관적으로 가늠할 수 있도록 작동되어야 한다.

다섯째, 지속가능성의 개념을 도민이 공유하여야 할 가치로 삼고 지속적인 공감대 형성의 노력을 경주해야 한다.

또한 자기중심성을 갖는 신체의 한 영역인 기존도시지역에서 지속가능성의 미시적 전략으로 다음과 같이 수법과 지표를 제시할 수 있다.

첫째, 도시 내 농업지대가 들어설 수 있는 농업시스템이 자리 잡을 수 있어야 한다.

둘째, 풍력, 태양력 혹은 바이오연료의 의존비중이 높아야 한다.

셋째, 녹지공간이나 수자원공간이 전체 개발면적의 20% 이상이어야 한다.

넷째, 공공운송수단의 비중을 높이고 운송부하를 줄이기 위해 콤팩트 시티[4]가 이상적이다.

다섯째, 도심간 애매한 지역인 어반 스프롤[5] 지역을 줄여 도시의 확장을 억제해야 한다.

여섯째, 이상적인 인구밀도를 정하고 유지관리를 해야 한다.

제주의 자연환경을 잃어버린다면 생명성을 잃은 것이며 제주의 가치는 유지될 수 없다는 것을 도민들 스스로 인식하고 있다. 제주사회 역시 개발압력의 효과적 대응 전략으로써 '지속가능성'의 논의를 제안하고는 있지만 원론적 수준에 머물러 있다. 이에 지속가능성의 도시를 이루는 데 '경계적 신체의 도시'라는 개념도입을 제안한다. 이 개념은 제주가 섬

이라는 환경적 조건이 있어 더욱 유효하다. 제주를 살아있는 신체로 인식하는 개념의 전환은 지속가능성의 실행모드를 전개하는데 구체적 방향성을 제시할 것이다. 천혜의 환경을 보전한 아름다운 도시 제주의 미래를 위해 경계적 신체로 이루어진 지속가능성의 도시가 전개되기를 기대한다.

제주도시의 정체성: 다공성Porosity의 도시

어느 지역의 정체성을 규명하는 것은 분야와 범위 또는 시대에 따라 각양각색이므로 좀처럼 쉽지 않은 일이다. 그렇다고 하더라도 정체성이란 풍토와의 관계에서 형성된 상징체계로써 외부요인에 의해 변화와 변이를 겪으면서도 여전히 동일성을 유지하는 DNA 같은 것이다. 또한 그 지역 사람들에게 실존적 주체를 형성하는 근간이 되는 것으로 정의할 수 있다.

언제부터인가 제주민은 정체성 혼돈의 시대에 살고 있는 듯하다. 제주사람 누구나가 역사문화의 도시에 살기를 원하면서도 실제 삶의 형식은

4 **콤팩트시티 Compact City**
 도시의 주요 기능을 한 곳에 조성하는 도시계획 기법

5 **어반 스프롤 Urban Sprawl**
 난개발 중 한 종류로, 도시발전 초기에 일어나며, 교외지대가 무계획적이고 비효율적으로 팽창하는 현상

관광도시 제주를 지향하고 있는 것처럼 보인다. 즉, 제주에서의 삶이 제주민 중심이 아니라 외부사람(방문객, 관광객)을 위한 것이 되어 테마파크의 무대에 선 출연자처럼 실존의 상실을 경험하는 것이다. 따라서 이 글에서는 외부사람에게 어떻게 보여지는가의 관점으로 도시의 정체성을 정립하고 도시의 브랜드 전략과 도시마케팅을 이끄는 일련의 논의는 지양하고자 한다. 더불어 이러한 시각으로 도시의 랜드마크를 세우는 일은 더욱이 논외의 주제다.

그러나 한편으로 제주민의 구심적 상징으로서의 랜드마크는 정체성 혼돈의 시대에 고려해 볼 만한 일이다. 지난 2009년 수립된 '제주특별자치도 경관 및 관리계획'은 제주 경관의 궁극적 목적을 '서사적 풍경의 구축'으로 천명하고, 한라산을 제주의 랜드마크로 설정하였다. 하지만 미국의 도시 계획가 케빈 린치[Kevin Linch]의 랜드마크론[6]에 익숙해 있는 나로서는 좀처럼 동의되지 않는다. 그 첫 번째 이유는 아마도 도시와 한라산의 관계에서 스케일의 차이가 너무 크기 때문일 것이다. 제주섬의 스케일로는 한라산이 랜드마크가 될 수 있지만 예를 들어, 제주시, 서귀포시, 한림읍, 성산읍 등 마을의 스케일에서 한라산을 랜드마크라 하기에는 적절치 않다. 작은 스케일의 영역에서 한라산은 장소성을 생산하지 못하는 일종의 배경이기 때문이다. 또한 도시민의 삶과 연관된 인문환경으로써 상징과 스토리를 담아내기엔 한라산이 조금 멀리 있는 것도 그 이유다. 어쨌든 경관 및 관리계획이 실효를 발휘하면서 초고층건축에 의한 랜드마크 무용론과 랜드마크란 용어가 파기되는 지경이 되었다. 그렇다하더라도 앞서의 이유로 도시 단위마다의 구심적 상징과 정체성

을 이끌어 내는 랜드마크는 유효하다는 것으로 논의의 여지를 남겨두고
자 한다.

이제 이 글의 논의 주제인 도시차원의 제주의 정체성은 어떻게 접근할
것인가? 나는 제주와 상황이 유사한 이탈리아 나폴리에 대한 발터 벤야
민^{Walter Benjamin}의 연구에서 단초를 찾고자 한다. 이 연구는 서양문명의
요람으로써 나폴리가 아니라 도시환경 내부에서 발견되는 삶으로의 나
폴리를 이해하고 있는데, 이를 통해 시공의 경계가 무너진 무정형의 복
합체적 특성을 지닌 도시를 '다공성의 도시'라 정의할 수 있다.

제주의 원도심과 마을에서도 이러한 다공적 특성이 두드러진다. 공간구
조를 엮는 올래와 유연한 공간의 접속, 그리고 한 울담 안에 유기적으로
배치된 민가에는 수세대에 걸쳐 거주민의 '일상'이 녹아들어 얻어지는
풍경이 있다. 그래서 일상의 축적체로서 제주도시와 마을의 풍경을 '다
공성의 도시'로 이름 지을 수 있으며 이는 제주도시의 정체성 중 하나임

6 랜드마크론
 미국의 도시학자 케빈린치는 도시 경관에서 쉽게 식별
 할 수 있는 특징적인 점(占)적인 요소를 랜드마크라고 정
 의하였다. 도시를 대표하는 시설과 건축물이 될 수 있으
 며, 역사적인 의미를 지닌 추상적인 공간도 랜드마크로
 여겨진다.

을 밝히고자 한다. 한 도시의 정체성이란 외부사람에게 어떻게 보일 것인가 문제가 아니라 도시민들의 실존적 삶의 근간이라는 앞선 전제 때문에 더욱 그러하다.

또한 제주의 풍토를 설명하는 데 있어 '다공'의 사전적 정의는 유용하다. 화산재의 공극은 제주섬에서 마을의 입지를 결정하는 요인이자 ,제주 돌담의 허튼쌓기에서 나타나는 다공성은 제주바람에 순응한 지혜였다. 이렇듯 발터 벤야민의 도시이론을 차제하고라도 보편적인 의미로서 '다공성'은 제주의 풍경에 내재되어있는 특성이라 할 수 있다. 따라서 다가올 미래에 제주 도시의 정체성으로 '다공성의 도시'를 제안한다.

제주는 관광도시이며 국제자유도시를 지향하고 있다. 특히 관광도시의 특성상 외부 방문객의 시각을 의식하지 않을 수 없다. 이때 우리는 삶의 주체로서 제주에 살고 있음을 순간적으로 망각하게 된다. 방문객의 고려를 배제할 수는 없으나 주객전도되어 삶의 현실에 직접적인 관계가 될 때는 실존적 주체로서의 자존감과 정체성이 혼란에 빠지게 된다. 우리의 다가올 미래는 이 혼돈의 시대에서 탈주하는 것부터 시작하자! 이를 위해서 제주의 문화와 환경을 터전으로 제주민이 정체성을 찾는 미래의 모습을 그려보는 것이다.

이에 다음과 같이 세 꼭짓점으로 제주 미래상을 제안한다.
첫째, 문화·창조 도시의 제주미래상으로서 세계평화와 인류애의 중심도시로서의 역할을 제안하는 '세계 평화 중심도시 - 제주'.

둘째, 개발과 보전의 대립시대에 지속가능성의 실천적 전략으로 제주섬을 생명성이 있는 신체로 이해하자는 '경계적 신체의 도시 – 제주'.

셋째, 제주 정체성의 정립은 제주민의 삶이 축적된 도시의 일상성에 근거함을 제안하는 '다공성의 도시 – 제주'.

미래의 제주는 제주사람 중심의 사회이고 천민자본주의에서 해방된 삶의 공간이어야 한다는 신념이 있다. 지난 반세기를 뒤돌아보면 향후 반세기가 어찌될지 모르는 가속의 시대에 놓여있지만 변하지 않는 궁극의 모습일 것이다.

참고문헌

· 제주다운 풍경 조망을 위한 스카이라인 가이드라인 수립(2013) / ㈜피디씨클리닉, 제주도청 / 제주특별자치도
· 창조도시 상상프로젝트(2010) / 원제무, 최원철, 서은영 / 루덴스
· 발터벤야민과 메트로폴리스(2005) / 그램 질로크 / 효형출판
· 미래의 도시, 21세기 도시의 과제 및 대응전략(2005) / 피터 홀·울리히 파이퍼 / 한울
· 도시해석(2006) / 김인, 박수진 / 푸른길
· 문화도시조성 국제컨퍼런스(2007) / 문화관광부 아시아문화중심도시추진단 / 문화체육관광부
· 문화도시조성을 위한 도시경관 관리방안 연구: 장소 의미적 문화공간조성과 경관 재생(2006) / 추용욱, 강준모, 황기연 / 한국도시설계학회
· CHORA의 경계적 신체(Liminal Bodies)에서 나타나는 탈영역화에 관한 연구(2005) / 허세연 / 서울대학교

도시재생, 문화예술만으로는 부족하다!

제주의 겨울날씨는 하루가 다르게 변덕스럽다. 밤새 바람소리가 요란하더니 창밖 세상이 온통 하얗다. 더욱 거세지는 눈발에 차를 세우고 길옆 카페에서 아메리카노 한잔 앞에 놓고 하염없이 쏟아지는 눈 구경에 빠져든다. 더불어 생각의 한구석에는 최근 원도심 답사에서 신선한 자극을 받았던 빨간 미술관(아라리오뮤지엄 탑동시네마)의 기억이 중첩된다.

민선6기의 출범이후 원도심의 재생수법으로 문화예술의 레이어를 덧대어 도시재생의 단초로 활용하는 전략이 더욱 확연히 드러나고 있다. 그러한 관점으로 살펴본다면 원도심 내에서도 대략 세 지역의 활동이 두드러진다. 우선 구 제주대 병원과 목관아를 잇는 지역에서 행해지는 실천적 움직임이 가장 대표적이라 할 수 있다. 이곳은 제주 성안에서도 역사문화경관의 흔적이 가장 뚜렷한 지역이다. 구 제주대 병원에 제주문화예술센터가 들어서고, 지역작가들을 지원하여 아틀리에와 공방의

거리를 형성하고 있다. 또한 매주 행해지는 공연과 예술시장은 사람들을 모이게 하는 힘이 있다. 다음은 산지천 서측의 호텔 골목으로, 70년대 신혼여행 관광의 전성기 이후 침체에 빠져 있던 지역이지만 최근 대동호텔을 중심으로 한 전시 활동은 감동적이다. 더구나 지역작가의 참여가 활성화되어 있고 제주의 원형질적 가치를 끊임없이 도모하고 있는 측면은 높이 살만하다. 또 하나의 새로운 변화는 동문 로타리 후면 블록과 탑동 매립지 지역에서 시작된 한 사설 갤러리의 개관이다. 제주에서 좀처럼 접할 수 없는 현대미술의 작품들을 소개하고 있는 점, 수명이 다한 건축을 리노베이션하여 도시공간에서 시간적 적층의 의미를 음미할 수 있다는 점은 호의적이다. 반면 제주의 도시경관과 시민정서를 아랑곳하지 않는 듯한 태도는 자칫 권위의 수준을 넘어서서 문화 권력의 행세로 비쳐질 수 있다. 특히 고채도의 원색으로 미술관의 브랜드 이미지를 그려내고자 하는 현상은 여러 긍정적인 측면에도 불구하고 그 저의를 의심하게 된다.

이렇듯 원도심 내 여러 지역에서 문화예술 분야의 활동이 활발한 것은 매우 고무적이라 할 수 있지만 도시·건축을 전공하는 입장에서 생각해보면 도시의 본질적 요소인 '일상'의 리얼리티가 실종된 '가면의 도시'로 변해가는 것은 아닌가 하는 우려가 있다. 도시재생의 성패를 판단할 수 있는 척도인 '시민들이 거주하고 있는가?'란 물음에 해답이 쉽지 않기 때문이다. 즉 문화예술의 활성화를 통하여 사람들을 모이게 하였다면, 이어서 거주성 향상을 위한 후속의 전략이 수립되어야 한다. 이를 위해서는 기존의 주거환경과 도시구조에 담겨있는 일상에 대한 세심한

조사와 분석이 필수적이다. 이는 원도심의 옛길걷기와 같은 낭만적인 감성의 체험을 넘어선 이성적이고도 체계적인 일이어야 한다. 그러한 조사 연구와 분석을 바탕으로 원도심에서 추구되어야 할 철학과 가치를 찾아내어 지역주민과의 공감대를 형성할 수 있다. 그리고 이를 토대로 도시·건축의 계획들이 제안되고, 지역주민들과 소통하는 지속적이고도 일관된 노력이 뒤따라야 한다. 이러한 과정 없이 마련되는 허울의 대안으로는 삶의 질 향상이라는 본질적 목표에 다가설 수 없다. 이 지점에서 문화예술계의 활동에 비해 상대적으로 움직임이 나타나지 않는 도시·건축계의 자성(自省)이 필요하다.

창밖에 아직도 눈발의 기세가 등등하다. 동시에 세상의 추함은 사라져간다. 아름답다! 마치 속내를 감추고 허구의 가면으로 덧씌워진 도시의 겉모습인듯하다. 그러나 해가 솟으면 다시 그 추함은 여전히 드러난다. 도시의 속성인 '생명성'은 그 가면이 벗겨진 일상에서 비롯됨을 간과하지 않는 현명한 도시재생전략이 실행되기를 기대한다.

제주형 녹색건축의 가능성

지구가 매년 뜨거워진다고 난리들이지만 우리의 일상에선 지나면 잊혀지는 현상에 불과하다. 그러나 최근 연구 발표에 의하면 탄소배출 규제가 실패할 경우 지구온난화로 인하여 매년 해수면이 상승해서 2100년에는 1.8미터 정도 높아진다고 하니 주민 대부분이 해안 마을에 살고 있는 제주로서는 남의 일이 아니다.

지구온난화에 대응하기 위한 국제사회의 움직임은 이미 진행되어 왔다. 특히 지난 2015년 파리 협정에서는 195개국 협약 당사국이 지구의 기온을 산업화 이전 대비 2℃ 이내로 제한키로 합의함으로써, 우리나라도 탄소배출량 세계 7위의 국가로서 2050년까지 탄소배출 37% 감축을 목표로 제시하였다. 이와 별도로 우리나라는 2011년에 온실가스 감축 목표를 2020년까지 배출전망치^{BAU: Business As Usual} 대비 26.9%로 설정해놓고 있다.

이에 따라 2013년에는 '녹색 건축물 조성 지원법'을 제정하여 지자체마다 '녹색 건축물 조성계획'의 수립을 의무화하였고, 제주 역시 8월말 완료를 목표로 용역이 진행 중이다. 서울특별시를 비롯한 경기, 울산 등의 기 계획을 수립한 지자체의 녹색 건축물 조성계획에 의하면 각기 지자체의 이름을 딴 '지역형 녹색 건축물'을 목표로 하고 있는데 그 실체가 무엇일까 하는 의구심이 있다. 조성계획이 목표에 부합되는 지역마다의 미기후[1], 건축기술, 건축재료, 전통건축 등의 연구에 의한 결과물이라 할 수 없기 때문이다. 더구나 정책의 실현을 위한 주요 제도인 녹색 건축물 인증기준은 국가적으로 통합기준에 의거하다니 무늬만 지역형 녹색 건축물을 목표로 하고 있는 셈이다. 그렇다면, 제주형 녹색 건축은 가능한 것인가?

지난 겨울 몇 분의 건축가들과 일본 세토우치해를 여행하던 중에 만난 히로시마의 젊은 건축가 삼부이치 히로시Sambuichi Hiroshi의 건축에서 지역형 녹색 건축의 힌트를 얻었다. 이누지마(犬島)에 있는 세이렌쇼(精練所) 미술관의 안내자는 대뜸 이 미술관에는 에어컨디셔너가 없다는

1 미기후
매우 작은 규모의 지역에서 나타나는 특별한 기후나 지표면 근처에서 나타나는 기후를 연구하는 분야로 예를 들면 도시에서 발생하는 열섬현상과 같은 것이다.

세이렌쇼 미술관 | 삼부이치 히로시

얘기부터 꺼내놓는다. 그의 설명에 의하면 이 미술관의 리노베이션을 위해 삼부이치는 이누지마의 미기후를 일 년 이상 리서치한 후 태양열과 지열을 이용한 완벽한 패시브 기술$^{Passive\ solar\ system}$을 적용하여 제로에너지 건축을 만들었다고 한다.

우리는 이 히로시마의 건축가로부터 제주형 녹색 건축물이 지향해야 할 몇 가지 교훈을 얻을 수 있다. 첫째, 건축은 호흡하여야 한다. 단열 두께를 키우고 외부로부터 독립된 환경을 만들어내는 국내 녹색 건축물의 목표와 기준은 마치 보온병 안에 사람을 놓는 격이다. 기계의 도움 없이 자연적으로 숨을 쉬는 것이 진정한 녹색 건축이라 할 수 있다. 둘째, 지역의 미기후를 고려하여 건축화한 패시브 친환경 기술 개발이 필요하다. 건축과 유리되어 있는 에너지 지향의 시설 부가로서는 궁극적인 녹색 건축물이 될 수 없다. 셋째, 건축의 미적, 예술적 가치를 존중한 녹색 건축이어야 한다. 이는 아름다운 제주의 마을이 태양광 집열판으로 어지러워진 풍경으로 변해가거나, 중산간의 수평선 실루엣에 가득 들어선 풍력 발전기들로 경관적 위기에 놓여 있는 제주의 현실에서 더욱 절실하다.

이미 제주는 2030 탄소 제로의 섬$^{Carbon\ Free\ Island\ Jeju}$을 선언해 놓았지만 과연 우리 도시와 건축은 그러한 여정의 어느 단계에 놓여있는지 의문이다. '제주 녹색 건축물 조성계획'이 메아리 없는 제주형 녹색 건축의 선언이 될 수 있다는 우려 속에 일본의 이름 없는 지방 건축가에게서 그 해법을 찾아본다.

세이렌쇼 미술관 | 삼부이치 히로시

세이렌쇼 미술관 │ 삼부이치 히로시

관덕정 광장을 향한
어떤 이의 꿈!

도시를 하나의 유기적 생명체로 인식하여 쇠퇴된 도시지역을 치유하는 개념이 도시재생 방식의 출현 배경이다. 도시의 광장과 길은 마치 생명체의 심장과 혈관 같은 것으로 이 둘의 활성화는 도시재생의 매우 유효한 처방전이 된다. 이러한 의미에서 제주 원도심의 재생을 위한 마중물 사업 중 하나인 '관덕정[1] 광장 조성 사업'은 효과적인 출발점이다. 특히 도시재생 수법으로써 문화예술의 레이어를 덧씌우는 작업이 촉매제는 될 수 있으나, 정주환경의 개선 없이 지속성을 유지할 수 없다는 의견을 펴 왔던 입장에서도 적극 환영할 만한 일이다.

그런데 최근의 언론보도를 보면 지역주민들과 행정 사이에 찬반양론의 대립각이 크다. 아마도 동시에 발표된 '제주성 서문(진서루) 복원'과 '관덕로 차 없는 거리 시범 사업' 등 주민의 삶과 밀접하고도 예민한 정책이 시행 과정 중에 주민들의 의견을 담아내려는 실제적 행정을 펼치지 못한 것이 원인인 듯하다. 이러한 사업에 지역의 의견이 조율되지 못하

였다는 것은 도시재생의 개념에서도 벗어난 것이기에 거론할 이유도 없다. 다만 우려되는 것은 관덕정 광장 조성 사업의 궁극적 지향점이 무엇인가에 대한 합의 없이 행정, 주민, 전문가 등이 서로 다른 그림을 그리고 있다는 것이다. 어떤 이는 역사적 사실에 근거한 제주성의 관덕정 광장을 그릴 것이고, 어떤 이는 관광객이 가득하여 사업이 잘 되는 관광지가 되기를 기대할 것이며, 또 어떤 이는 일상의 장소이거나 쉼터로서의 꿈을 그릴 것이다. 그렇다면 이러한 각자의 동상이몽에서 어떻게 공감대를 끌어낼 것인가!

먼저 사업의 목적과 본질에 대한 서로 간의 이해가 우선이다. 관덕정 광장 조성사업은 원도심의 도시 공간 체계를 활성화시키기도 하지만, 역사문화 경관을 중심으로 한 천년고도 제주의 정체성과 일상성을 담아내려는 도시재생의 철학과 개념을 선언하는 상징적 사업임을 진중하게 공유해야 한다. 또한 계획의 방향성도 지역주민이 실존적 주체로서 일상적 삶을 영위하는 터가 될 수 있는가를 주요한 기준으로 삼아야 하

1 **관덕정**
관덕정은 현존하는 제주의 가장 오래된 건축물이자 제주성 안에 위치했던 조선시대의 수많은 전각 중 오늘날까지 남아 있는 유일한 문화재이다. (대한민국의 보물 제322호)
관덕정 광장은 1901년 신축 항쟁, 1947년 3·1절 발포사건 등 격동의 제주 역사를 고스란히 담고 있다. 오늘날, 집회 및 각종 거리 행진이 이루어지는 등 제주에 의미 있는 장소 중 하나이다.

며, 현재의 도시공간 구조도 세심하게 다뤄져야 한다. 이러한 사업내용의 공감과정을 통하여 지역주민의 의견이 수렴되고 동시에 입장차이가 해소될 수 있다. 지역주민들에겐 과거 일방적 행정에 의해 자신들의 삶의 터가 한순간에 문화재로 박제화되어 삶의 영역에서 소거되었던 기억이 있다. 이러한 기억에서부터 파생된 불신의 골은 몇 번의 주민설명회에서 잘 드러나고 있다. 하지만 우리들에겐 특유의 현명함이 있다! 지역주민, 행정가, 전문가 집단이 진정성으로 커뮤니티를 이룬다면 동상이몽에서 깨어날 수 있다.

"서양의 도시는 '광장'의 문화이고, 동양은 '길'의 문화이다."라는 건축학도 시절의 배움이 떠오른다. 여기서의 '광장'과 '길'은 과거 전제군주 혹은 권력자들의 정치적 의도나 자본의 욕망이 깔린 공간이 아니다. 시민의 일상이 담긴 장소이다! 그런데 우리들의 도시엔 길과 광장이 사라졌다. 물리적 공간은 자동차를 위한 자리로 남겨둔 채 사람과 사람의 관계에서 비롯되는 커뮤니티가 무너져 버린 것이다. 이제 '어떤 이의 꿈'은 관덕정 광장과 그에 엮여 있는 올래가 동네사람들의 일상적 공간으로 돌아오는 것이고, 커뮤니티가 살아나는 것이다. 관덕정 광장이 역사성을 빌미로 과거로 회귀하여 복원되거나 관광 상품이 되어서는 아니 되며, 동시대를 살고 있는 제주사람들의 실존적 정체성을 이루는 공간이 되기를 꿈꾼다.

관덕정 전경

제주의 공공건축,
총괄건축가 제도의 시대를 열다

2007년 제정된 건축기본법은 건축문화진흥을 통한 건축의 공공적 가치 구현을 위해 국가 및 지방자치단체 그리고 국민의 책무를 정하고 있다. 헌법상 규정된 국민의 의무에 더하여 건축에 관한 국민의 사명을 논함으로써 위헌의 논란도 있었지만, 지난 압축성장의 시기동안 경제적 산업 활동의 한 분야였던 건축이 문화로서 법적 지위를 획득한 의미 있는 사건이라 할 수 있다. 건축기본법의 주요 내용에는 건축문화의 창달을 위한 전략으로써 공공 건축의 품격 향상을 선도하기 위해 민간 전문가 참여 제도에 대한 근거가 마련되어 있다. 그런데 이러한 법적 근거가 있음에도 불구하고 지난 10여 년간 서울시를 제외한 각 지자체에서는 이 제도의 시행이 지지부진하여 왔다. 그러나 문재인 정부 들어 생활형 SOC 사업, 도시재생 뉴딜사업 등의 굵직한 도시건축 사업을 시행하는데 총괄·공공건축가의 참여를 필연적 조건으로 하는 범정부적 정책이 추진되면서, 최근 들어 지자체마다 총괄건축가 제도를 적극적으로 시행하게 되었다.

이에 제주에서도 민간 전문가 참여 제도 시행을 위한 TF팀을 가동하여 왔고, 그 결과로 지난 12월 초 김용미 건축가(금성건축 대표)를 제주 총괄건축가로 위촉하였다. 김 총괄건축가는 제주의 근대건축 시기에 활동하신 고 김한섭 교수(동문시장, 구 남제주군청사, 제주교육대학 본관 등 설계)의 자제로서 제주가 고향이다. 또한 파리에서 수학하여 국제적 실무 감각을 갖추고 있으며, 광주시청사, 서울남산국악당 등의 대표 작품으로 건축가로서 이룬 훌륭한 성과와 더불어 서울시 공공건축가, 건축정책위원 등 사회 참여적 활동이 인정되어 제주의 초대 총괄건축가로 위촉하게 되었다고 한다. '건축가로서 고향 제주에 마지막으로 봉사할 기회를 주셔서 영광이다'라는 감회에서 그의 제주건축에 대한 애정이 전해온다. 그렇다면 총괄건축가에게 우리는 무엇을 기대하는가?

첫째, 제주의 건축 자산을 활용하여 지역적 정체성이 드러나는 제주건축문화 진흥의 마스터플랜 및 비전 제시가 최우선이라 할 것이다. 또한 이미 수립된 제주건축기본계획에 근거하여 효과적인 건축·도시 사업을 발굴하고, 중앙부처의 공모사업을 유치하여 제주건축의 파이[Pie]를 키울 수 있으리라 기대한다.

둘째, 부지사급의 지위에 걸맞은 건축·도시 관련 부서 간의 통합 조정, 사업 일관성 확보, 사업 발주방식 등의 효율적 조정 및 자문을 기대한다.

셋째, 공공건축 사업의 기획 단계에서 프로그램 설정, 예산 수립 등의 부실을 조정하고, 공공건축의 품격 향상과 사후 유지 관리 및 활용의

적정성을 피드백하는 총체적이고도 전문적인 관리와 자문을 기대한다.

마지막으로, 제주지역 건축가들의 도민과 함께하는 전시, 출판, 강연의 문화적 행위를 촉발하고, 더 나아가 국제적 무대 진출을 위한 전략적 지원을 기대한다.

이제 새로운 제도가 시행되어 자리 잡기까지 여러 난제가 예견되지만, 무엇보다도 행정의 전폭적 지지가 담보되어야 한다. 지원부서의 신설은 물론 건축기본법에서도 명시하고 있는 공공건축 지원센터의 설립을 적극적으로 추진하고 조례 제정을 통한 법적 근거를 확보해야 한다. 이러한 지원이 전제된다면 제주 사회가 초대 총괄건축가에게 기대하는 소임을 다할 수 있을 것이다.

지방 중소도시 영주와
군산 워크숍에서의 단상(斷想)

제주건축위원회 워크숍의 일환으로써, 공공건축가 제도의 성공사례로 알려진 영주와 근대문화유산을 활용한 도시 활성화로 유명세를 치르고 있는 군산을 둘러볼 기회가 있었다. 도시재생센터를 방문한 20여 명의 일행은 '공공건축물로 도시를 변화시키다'라는 홍보 강연을 통해 영주가 공공건축의 메카로 부상하게 된 비밀을 알게 되었다. 그 시작은 영주 시장의 혜안에서 출발한다. 인구 10만 명의 소도시, 영주의 미래를 구상한 마스터플랜을 수립하고 이에 참여한 건축가들을 총괄건축가와 공공건축가로 위촉하여 도시 전체의 디자인 관리를 통합하는 시스템을 구축한 것이다. 최근에야 전국적인 양상이 되었지만, 이미 십여 년 전에 지방 소도시가 이런 제도를 선도하였다는 것, 그 자체로 의미가 있다.

또 하나는 행정을 담당했던 공무원들의 소신이 분명하였다는 것이다. 훌륭한 공공건축으로 자주 소개되는 '풍기읍사무소'의 태생 이야기는 그야말로 놀라운 사건이었다. 당시 풍기읍사무소 건립의 설계자를 일

반입찰 경쟁으로 선정하다 보니 어디서나 볼 수 있는 진부한 설계 결과물을 납품받았다 한다. 그런데 담당 공무원은, 수정보완이 어렵다는 공공건축가의 자문에 따라 완료된 설계도서를 폐기하고 '제안공모방식'에 의해 설계를 재 발주하였다는 것이다. 이로 말미암아 징계를 받고 진급도 늦어졌지만, 지금은 풍기읍사무소의 읍장으로 근무하고 있다는 일화에 우리들은 감동하였다.

현재 영주시는 3대째 총괄건축가 제도를 운영하고 있고, 마스터플랜에 의해 제안된 20여 개의 공공 프로젝트로 국가 예산만 860억 원 이상을 확보하였다고 한다. 또한 공공건축의 변화로 도시 전반의 건축문화 발전을 도모할 수 있었다는 담당 공무원의 자존감 넘치는 설명에 우리는 제주를 뒤돌아본다.

다음날 도착한 군산은 인구 30만 명, 관광객 300만 명의 정량적 지표만으로도 제주보다 작은 도시이지만, 현재에도 곳곳에 남아있는 근대건축과 도시공간은 여전히 매력적이다. 그러나 막상 원도심을 걸어보니 도시재생의 부정적인 측면이 드러나는 것은 어찌할 수가 없다. 심각한 투어리스티피케이션, 각종 정비 사업에 의한 도시 시간 지층의 파괴, 이미테이션 건축에 의한 경박함, 천민자본 유입에 의한 도시 맥락의 단절 등 원도심 곳곳에서 어두운 그림자가 보인다. 반면 지역주민의 자발적 의지에 의한 사례로서, 목욕탕을 개조해 만든 '이당 미술관', 일본식 장옥을 리노베이션하여 작은 서점으로 문화 거점을 이룬 '마리서사' 등에서는 성공적인 도시재생의 가능성도 발견된다.

군산과 비교하여 우리 제주의 도시재생 사업은 어떠한가? 최근 관덕정 광장을 활성화하여 제주 원도심 도시재생 사업의 초석을 놓겠다는 마중물 사업의 첫 단추가 끼워졌다 한다. 하지만 그 내용은 자칫 제주의 도시재생에서 인문이 사라진 것이 아닌가 하는 의혹을 갖게 한다. 지역 주민의 삶의 질 향상이라는 본 취지와 목표를 다시 한번 가늠해 볼 시기이다.

워크숍을 마치고 제주에 돌아오며 공공건축과 도시재생 사업의 긍정적 결과를 위해서는 전문가들의 노력에 더하여 리더의 통찰력, 행정의 소신, 지역주민의 시민의식이 전제되어야 함을 다시 한번 절실하게 느꼈다.

고령친화도시 제주:
시설이 아닌 건축을 중심으로

최근의 언론보도에 의하면 제주는 총인구 대비 65세 이상의 노인비율이 2017년 이미 14%를 넘어서서 고령사회에 들어섰고, 2026년에는 20%를 넘어서게 되어 초고령화 사회로의 진입이 예상된다. 이러한 초고령화 사회를 대비하여 출현한 도시정책이 고령친화도시의 개념이다. 제주는 다른 지방에 비하여 비교적 신속하게 대응하여, 2017년 WHO가 인증하는 '고령친화도시 네트워크'에 가입되었으며, 2019년에는 서귀포시가 '지역사회 통합 돌봄(커뮤니티 케어)' 선도사업 지역으로 선정되었다. 이처럼 제주가 고령친화도시로서의 전개에 타 지역보다 앞설 수 있던 것은 청정의 자연환경과 더불어 여전히 활동적인 지역커뮤니티가 살아있기 때문이라 짐작할 수 있다.

특히나 제주는 노인주거문제를 해결할 수 있는 훌륭한 건축유산이 있다. 바로 제주 전통민가의 특성인 안밖거리 살림집의 형식이다. 3대가 한 영역(울담) 안에 생활하면서도, 세대 간에 부엌(정지)을 따로 쓰며

경제권은 독립되어 있는 구조로서 적절한 독립과 통합이 조화로운 주거형식이다. 제주 전통민가에는 이미 고령친화도시의 연령통합형 개념이 담겨져 있던 것이다. 요즘 안타까운 현실은 건축학도들 마저도 안밖거리 살림집을 처음 듣는다는 학생이 대부분일 정도로, 제주 전역이 아파트와 같은 보편적 주거로 급속히 대체된다는 점이다.

그래서 이러한 여러 선제적 선언에도 불구하고 고령친화도시를 향한 현실은 녹록하지 않다. 특히 주거부문에 있어서 불특정 다수를 위해 양산된 주거로는 육체적 기능이 저하된 노인의 삶을 담아낼 수 없다. 결국 노인들은 자신이 살던 집에서 이주하여, 타인의 도움을 받는데 용이한 집단적 시설에 수용될 수밖에 없는 현실이다. 우리 누구나가 살던 집에서 노후를 마무리하고픈, '계속 거주'^{Aging in place}의 욕망을 강하게 갖고 있음에도 불구하고 시설에서 죽음을 맞게 되는 것이다. 결국 문제는 주거건축이 거주자의 나이에 따라 얼마나 고령친화적으로 변이할 수 있는가이다.

따라서 고령친화도시의 전략은 노인을 위한 별도의 시설을 구축하는 사업보다는 도시를 구성하는 건축의 변화에서부터 시작하는 것이 효과적이다. 건축은 그 안에 거주하는 사람이 중심에 있다. 시설이란 사회적 규범이나 제도가 만들어낸 물리적 하드웨어의 의미를 담고 있기 때문에, 생명성이 넘치는 도시의 지속가능성을 위해서도 도시를 구성하는 건축을 변화시키는 전략을 펼쳐야 한다. 이에 대한 실행사업으로서 지역사회 통합케어시스템을 구축하는 초기단계에서는 마을마다 비어

있는 유휴공간을 활용한 기존시설의 건축적 재생이 급선무이다. 또한 지역사회를 구성하는 최소단위의 건축, 곧 집의 고령친화형 매뉴얼을 개발해야 한다. 이를 위해서 전통민가의 공간구조를 재해석하여, 거주자의 라이프 사이클에 따른 신축·개조 건축 가이드라인을 수립하는 연구가 필수적이다.

제주형 고령친화도시는 다른 어느 도시와 비교해도 제주만의 강점을 갖고 있다. 다만 제도와 정책에 수반된 '시설'이 아니라 거주자 중심의 '건축'이 중심된 전략이 수립되어 다음세대를 여는 혁신성장의 원동력으로 전개되기를 기대한다.

총괄·공공건축가가 생각하는
서귀포 문화광장 계획

코로나19는 전 세계를 팬데믹 상황으로 만들고 지금까지 겪어보지 못한 불안과 위기의 시대로 우리 사회를 몰아간다. 반면 이 상황은 그동안 인지하지 못했던 대한민국의 위치를 확인하는 계기가 되기도 하였다. 최소한 자국민의 생명을 보호하는 기준에선 기존 선진국보다 더욱 선진화되어 있는 것이다. 이러한 선진국으로 향하는 사회 전반적인 변화의 흐름은 건축계도 다르지 않다. 이미 2007년 건축기본법과 2013년 건축서비스산업 진흥법의 법제 정비를 통하여 경제적 관점으로 보던 건축이 문화적 가치의 대상으로 전환되었기 때문이다.

2019년 12월 김용미 건축가를 총괄건축가로, 올해 2월에는 제1기 제주 공공건축가 34명을 선정함으로써 제주에서도 본격적인 총괄·공공건축가 제도가 출범하였다. 총괄·공공건축가들은 도시재생, 농·어촌 마을 활성화 계획, 공원·광장·가로 등의 도시 공간 계획, 공공건축 및 단위 공간의 공공성을 높이는 계획에 이르기까지 공공예산이 투입되어 이루

어지는 제반 사업들에 기획·자문하는 업무를 하게 된다. 올해부터 모든 공공건축의 시행을 위해서는 '사전기획'이 필수조건이 되며 공공건축가의 자문을 받고 '공공건축심의 위원회'의 의견을 받는 과정이 의무화되었다.

이러한 제도에 의하여 '서귀포시 문화광장 계획'에 대한 자문 회의에 참여할 기회가 있었다. 서귀포 문화광장 계획은 서귀포시 동흥동 일원, 구 서귀포 소방서 및 시민회관 자리에 약 9,000㎡의 광장과 320m의 테마거리를 조성하는 예산 규모 130억 원의 사업이라 한다. 무엇보다도 시민광장에 대한 서귀포 시민들의 숙원이 담긴 사업으로 더욱 진중한 분위기에서 자문회의가 진행되었다. 회의 내내 총괄·공공건축가들의 의견은 몇 가지로 요약되었다.

첫 번째로 어떠한 광장을 만들 것인가에 대한 서귀포 시민의 합의가 전제되어야 한다는 것이다. 광장의 몇 유형을 살펴보면, 도시민들의 휴식·여가의 공간으로서 공동체적 성찰의 삶을 제공하는 광장, 도시의 여백으로서 비워짐 자체의 잠재력으로 도시민들의 액티비티(축제, 공연 등의 문화적 행위)를 유발하는 개방성의 광장 또는 도시의 역사·사회·문화적 구심성이 쌓여있는 상징성의 광장이 있는데, 과연 서귀포 문화광장의 지향점은 무엇인지 파악되지 않는다는 의견이었다. 두 번째로는 이름은 광장이라 하였지만 담긴 내용은 저류지, 공원, 광장의 성격이 혼재된 과욕의 공간이라는 것이다. 이럴 경우 광장으로서의 기능은 지극히 제한적일 수밖에 없다는 의견이었다. 세 번째는 서귀포시의 문

화벨트를 이루겠다는 목표는 좋으나 이중섭거리에서 매일시장을 거쳐 예정 중인 시민문화 체육복합센터와의 연계 전략은 미비하다는 것이다. 이를 위해서는 좀 더 거시적인 스케일의 마스터플랜이 전제되어야 한다는 의견을 내었다.

자문 회의를 마치고 돌아서며, 마치 '벌거벗은 임금님'이라는 동화를 읽은 느낌이었다. 문화광장을 향한 여러 관계자들의 욕심들이 적층되어, 저류지와 조그만 소공원을 두고 문화광장이라 칭하는 건 아닌지 다시 생각해 볼 일이다. 향후 총괄·공공건축가의 자문의견이 사업계획에 얼마나 수용될지는 모르지만, 2024년 이후 서귀포에 가면 꼭 들러봐야 할 공공의 장소로 실현되기를 기다린다.

거대한 변화(Big Change)는
작은 행동(Small Action)에서 시작된다

총괄·공공건축가 제도의 발족은 개발과 성장 일변도의 정책으로 숨 가쁘게 살아왔던 양적 시대의 종점을 뜻하는 건축·도시정책의 변화로서 의미가 있다. 이러한 전환기의 시점에서 다음의 시대를 논하기 위해서는 근세에서 현대에 이르기까지 제주지역의 도시상을 돌아볼 필요가 있다.

조선시대 말, 3성 9진의 제주방어 체계는 제주, 대정, 정의의 3현을 중심으로 제주에서 도시가 출현하는 기틀이 되었다. 일제 강점기에 와서는 제주와 서귀포의 남북 구조로 전환되어 현재의 도시구조에 이르게 된다. 태평양 전쟁과 한국전쟁 이후 세계의 도시들과 마찬가지로 자본주의의 물결은 제주에도 밀려온다. 동시대의 지성인 데이비드 하비^{David Harvey}는 도시가 산업화 사회의 잉여가치를 소비하기 위한 소비 기계로서 발명되었다고 주장한다. 그의 이론처럼 제주의 도시들도 자본주의 사회의 소비 기계가 되고 말았다. 도시로의 자본 집중은 우리들의 삶을

물질적으로 풍요롭게 했지만, 지금 그 이면은 어떠한가? 세상 최고였던 자연환경은 상처투성이이고, 지역민의 삶은 관광이란 먹거리에 뒷전으로 밀렸으며, 주민들이 공유했던 외부 영역은 자동차 도로에 파편화되어 주인 없는 공간으로 방치되어 있다. 이제 제주의 도시들은 비대해진 소비 기계로서 괴물이 되어간다. 우리들의 도시에 처방전이 필요하다. 이러한 처방전으로서 민간 전문가를 활용한 공공건축의 치유가 최전선에 위치한다. 그렇다면 무엇부터 시작할 것인가? 이에 대하여 2020년 말미에 발표된 제3차 건축정책 기본계획은 '일상의 가치를 높이는 건축, 삶이 행복한 건축'을 목표로 제시하고 있다. 일상성에 대하여 프랑스의 철학자 앙리 르페브르^{Henri Lefebvre, 1901·1991}는 일상의 비참함과 위대함을 파헤치는 혜안을 보여준다. 그는 일상의 반복되는 지루함이 삶을 비참하게도 하지만 땅에 뿌리박힌 완강한 지속성을 일상의 위대함이라 정의한다. 땅에서 비롯된 일상의 가치를 다시 세우는 것은 지역주민이 성찰적 존재로서 자신들의 정체성을 찾는 것이라 할 수 있다. 즉, 건축으로써 일상성을 회복하는 것이 치유의 작은 출발이며 국가건축정책의 목표에 다름 아니다.

금번 '행복한 도시공간 만들기'라는 제목의 '공공성 지도 2021' 전시회는 총괄·공공건축가 제도 시행이 10년을 넘어선 서울을 제외하고는 전국 최고의 선도적 시도라고 평가할 수 있다. 이 계획을 위해 제주 공공건축가들은 제주시·서귀포시 원도심 권역의 소단위 생활권에 밀착하여 세심한 탐색과 분석에 의해 유효 공간의 개선, 도시공간 조직의 활성화, 소소한 장소 만들기 등의 작지만 신선한 계획을 제안하고 있다. 더

불어 이 계획은 플랫폼의 형식으로 차기 공공건축가, 행정 및 지역 주민과의 소통을 반영할 수 있는 유기적 태도를 취하는 점이 돋보인다.

위기의 도시를 지역주민이 행복한 도시로 변화시키는 길은 멀리 있지 않다. 데이비드 하비의 조언처럼, '거대한 변화Big Change를 이루기 위한 작은 행동Small Action'이 그 출발점이 될 수 있다. 공공성 지도의 작업을 통해 일상의 가치에 밀접하게 다가서는 제주 공공건축가들의 작은 행동은 제주민의 행복한 삶으로 큰 변화를 이루는 단초가 되리라고 기대한다.

소울리스(Soulless)한 제주의
도시재생을 위한 단서

제주특별자치도는 2017년을 제주도시재생의 원년으로 선포하고, '오래된 미래: 모관'의 타이틀로 제주시 원도심 도시재생활성화 계획을 발표하였다. 뿐만 아니라 제주도청은 전국에서도 선도적으로 도시재생과를 신설하고, 외부조직으로 '도시재생 지원센터'를 설립하는 등 행정조직을 강화함으로써 제주가 도시재생의 성지가 될 것이란 희망이 있었다.

하지만 당시 공개된 도시재생 활성화 계획의 마중물 사업은 상호 간의 유기적 관계를 이루지 못하는 병렬식 사업계획으로서, 전문가들로부터도 궁극적 목표에 수렴되기 어렵다는 평가를 받았다. 또한 사업계획이 지역주민과 소통의 전제 없이 진행되어 사업진척도 쉽지 않았다. 이것은 도시재생 전략수립에 있어 주민의 자주적 삶을 담보하는 '지속가능성'을 간과하면 실패한다는 큰 교훈을 주었다.

이러한 사례로 마중물 사업의 여러 제안 중에서도 주목할 사업은 '관덕

정 광장 활성화 계획'이다. 이는 원도정의 도시재생 철학을 엿볼 수 있는 상징적인 사업이라 할 수 있다. 제주시 역사문화의 중심공간으로 관덕정 광장과 그에 연계된 옛길을 드러냄으로써 묵은성[1]을 비롯한 원도심 지역의 활성화는 물론 제주시의 도시정체성을 도모한다는 측면에서 의미 있는 제안이다. 즉 역사문화를 통한 도시재생을 철학으로 내세운 것이다. 그러나 지속가능성의 핵심가치인 지역주민의 정체성과 커뮤니티를 끌어내기 위한 각론적 전략은 부족하였다. 그 결과 지역자산의 조사가 부족하고 지역주민과의 소통이 부재한 계획으로 폄하되고 만다. 결국 마중물 사업의 완성년도인 2020년, 관덕정 광장 활성화 계획은 도로포장 정비 수준의 실시 계획으로 축소되어 원대했던 목표가 민망할 지경에 이르렀다.

제주도시재생의 아쉬움은 문재인 정부에서 시작된 도시재생 뉴딜사업에 의한 소지역 단위의 활성화 계획 사업에서도 나타난다. 이미 2017년

1 묵은성(무근성)
 탐라시대 옛 성이 있었을 것으로 추정되는 지역. '묵다'
 라는 단어에 '성(城)'을 결합해 만든 '묵은성'은 조선시대
 개·증축한 제주읍성보다 오래된 성이라는 뜻이다.

제주시 신산머루지구와 서귀포시 월평지구, 2018년 제주시 남성마을지구와 서귀포시 대정지구, 2019년 제주시 건입동 지구 등이 도시재생뉴딜사업에 선정되어 도시재생사업을 시행하고 있다. 그런데 문제는 활성화 계획 수립을 위한 일련의 과정에 지역주민의 참여가 수동적이고 제한적이라는 것이다. 지속가능성을 위한 지역의 정체성과 커뮤니티에 대한 진중한 고민이 없이 지역마다의 특성이나 차별화가 없는 소울리스한 사업이 되고 있다.

그렇다면 제주의 도시재생이 이렇듯 현실과 괴리되거나 영혼이 사라진 이유는 무엇일까? 먼저 도시재생의 컨트롤 타워가 제 역할을 하지 못하는 것에서 그 이유를 찾을 수 있다. 제주의 도시재생에 대한 철학을 세우고 펼쳐나갈 행정조직이 미비하고, 외부 조직인 도시재생지원센터도 기획업무보다는 사업시행을 위한 역할에 한정되어 있는 안타까움이 있다. 또한 입찰에 의해 사업에 선정된 일부 도시재생 전문가들 역시 도시재생의 개념과 목적에 대한 이해가 부족하고 물적 욕망에 매몰되어 영혼을 잃어가는 것이 이유일 것이다.

하지만 우리는 이미 해답을 알고 있고 그 단서를 원도심 한 초등학교의 작은 도서관 프로젝트에서 찾을 수 있다. 제주시 원도심 도시재생사업 결과물인 김영수도서관은 제주북초등학교 도서관(제주북초 출신 김영수 기증)과 함께 유휴공간인 창고·관사를 리모델링한 프로젝트이다. 원도심이 정체성을 잃고 쇠락의 길을 걸으면서 마을과 학교도, 지역주민들도 그 궤를 같이 하게 되어 활기를 잃어가던 중 마을도서관을 조성하

여 변화를 모색하고자 했던 것이다. 재생사업의 전반을 관장한 지자체, 마을을 위해 도서관을 개방한 학교, 학부모, 그리고 지역주민과 함께 고심하며 마을과 도서관에 대한 이해를 통해 그 의미를 살려가고자 했던 건축가 등 모두의 노력이 한데 어우러진 마을공동체의 표상이 되었다.

제주의 도시재생, 환골탈태의 심경으로 조직을 재정비하고 영혼 충만한 전문가를 지역주민과 연계하는 것에서부터 다시 시작한다면 소울충만Soulful한 제주도시재생을 이끌어 낼 수 있을 것이다.

위기의 시대에
건축에게 던져진 질문

전 세계를 팬데믹으로 몰아넣은 코로나19의 상황은 서서히 탈출로가 보이는 듯하다. 바이러스의 공격에 의해 많은 희생을 치렀지만, 반면 인류를 위협하는 여러 난제에 대처하기 위한 전략 수립의 계기가 되었다고 할 수 있다. 그렇다면 우리 인류는 위기의 시대에 어떻게 함께 살아갈 것인가?

이 질문은 아이러니하게도 세계의 건축가들에게 던져졌다. 지난 5월 말에 개막된 '17회 베니스 비엔날레 국제건축전'의 총괄 큐레이터인 하심 사르키스Harshim Sarkis가 내세운 주제다. 베니스 비엔날레 국제건축전은 세계에서 가장 영향력 있는 건축행사로서, 주제를 해석한 각국의 국가관 전시는 우리 시대 건축의 시좌를 가늠할 수 있는 지표라 할 수 있다.

하심 사르키스의 질문에 한국관의 총감독인 신혜원 건축가는 '미래학교'Future School로 응답하였다. 베니스에 개관한 한국관은 서울의 미래학

교를 비롯한 세계 곳곳의 미래학교와 디지털 환경으로 연계되어, 디아스포라(난민문제), 기후 위기, 사회적·기술적 변화속도 등 인류의 시급한 과제를 놓고 창의적이고 다중적 연대를 의도하고 있다. 기존 학교의 한계에서 벗어나 전 세계가 하나 되어, 토론하고 수렴해가는 과정이 전시물로서 관람객과 함께 한다. 한국관의 전시풍경 또한 독특하다. 무엇을 전시하고 보여주는 전시관이 아니라, 관람자들에게 휴식과 명상의 공유공간, 소통·교류·토론의 공간을 제공함으로써 기존의 전시개념을 탈피한 것이다. 이를 위해 동원된 작품들을 보면, 서천 갈대 카펫, 한국 전통의 한지방(韓紙房) 등이 공간을 이루고, 완도 미역국과 제주 작가 정미선의 옹기에 담긴 차 등이 관람자들에게 촉각적 경험을 제공한다. 미래학교는 지역의 자연환경과 밀착된 인간성 회복과 전 인류적 연대가 곧 어떻게 함께 살아갈 것인가의 해답임을 암시하고 있다.

반면, 일본관은 젊은 건축가 코조 카도와키[Kozo Kadowaki]가 총감독을 맡아 '행동의 연쇄, 요소의 궤적'[Co-ownership of Action, Trajectories of Elements]을 주제로 내걸었다. 인구감소로 버려진 빈집의 목구조를 해체하여 베니스로 이동하고, 베니스의 건축재료로 보충하여 새로운 구조물을 재창조하는 과정을 전시하고 있다. 이는 소비의 '이동'에서 재생을 위한 '이동'으로의 관점 전환을 의도한 것이다. 유한한 지구 자원 속에서 대량 소비에 얽힌 우리 시대의 위기를 제기하고 건축의 지속가능성과 건축의 근본적인 방향성에 새로운 시사점을 제안하고 있다.

온라인으로나마 베니스 비엔날레를 둘러보며, 제주의 위기 상황에 제

주건축은 어떠한 답을 내놓을 것인지 궁금해졌다. 제주에도 유사한 행사로 건축 관련 세 개의 단체가 주축이 되어 2005년부터 시행해온 '제주건축문화축제'가 있다. 이제 제주건축문화의 창달이라는 거시적 목표 아래 순항해온 15년의 행사에서 더욱 성장하여, 제주공동체의 생존을 위해 '어떻게 함께 살아갈 것인가?'란 질문에 응답하여야 할 때다. 제주건축계가 이러한 대승적 자세로 공공기여의 최전선에 위치할 때, 이익집단이라는 과거의 인식에서 벗어나 제주사회의 리더 그룹으로 변화될 것이라 기대한다.

스마트 시티의 핵심은
'기술' 아닌 '인간'이다

우리가 살고 있는 도시에는 인구의 증감과 도시의 쇠퇴에 따라 다양한 도시문제가 발생한다. 교통, 주거, 에너지, 쓰레기나 생활 하수의 처리 등 산재한 문제를 해결하는 데 전통적인 방식은 물리적 해결이었다. 또한 인프라 시설의 확충은 도시문제의 해결과 더불어 지역 산업 생태계의 활성화를 위한 촉매제로서의 측면도 있다. 그런데 이러한 전통적 방식은 유한한 지구환경에서 지속 가능성을 담보할 수 없는 심각한 위기를 몰고 올 것이다. 이에 ICBM$^{\text{IoT, Cloud, Big data, Mobile}}$의 핵심 기술을 활용하여 기존의 도시문제를 좀 더 효과적으로 해결하고, 도시민의 삶의 질 향상 및 도시 경쟁력을 확보할 수 있는 도시 플랫폼 개념으로 '스마트 도시'가 출현하게 된다. 많은 미래학자들은 4차 산업혁명의 도래와 더불어 스마트 도시는 미래의 생존을 가늠하는 지표가 될 것이라 예측하고 있다.

우리나라도 2017년 '스마트 도시 조성 및 산업진흥 등에 관한 법률'이

제정되고, 향후 지자체에서도 스마트 도시 건설 사업 시행을 위해서는 사업 시행 전 스마트 도시 계획을 수립해야 하는 법적 근거가 마련되어 있다. 이에 국토교통부는 2018년 세종시와 부산시를 스마트 시티 국가 시범도시로 선정하였다. 세종시는 인공지능과 블록체인, 부산시는 로봇과 물 관리 관련 신사업을 주요 테마로 하는 스마트 도시로서 시범사업이 마무리 단계에 있다. 또한 제주시도 2020년 스마트 챌린지 사업도시로 선정되어 교통 문제, 에너지 분야에 중점을 둔 스마트 솔루션 확충 시범 본사업이 진행됨으로써 스마트 도시로서의 기초를 마련하고 있다.

그런데 스마트 도시 관련 사업을 들여다보면 하나의 의문점이 있다. 정보통신기술[ICT] 적용이 스마트 도시의 출발이지만 궁극적으로 도시 정책은 도시민의 삶을 다루는 일이다. 그럼에도 불구하고, 스마트 도시 사업에 도시와 건축에 관련된 행정은 물론 전문가 집단의 참여가 이루어지지 않고 있다. '도시는 살아있는 유기체다.'라는 불변의 선언은 도시를 이루는 여러 요소 중에서 도시민의 일상이 그 중심에 있음을 의미한다. 일상에서 비롯된 정체성과 커뮤니티가 주요한 가치이며 스마트 도시에서도 이러한 가치 실현을 위한 인문적 상상력이 필요하다. 따라서 ICT 전문가와 더불어 도시건축 전문가의 공조가 절대적이다.

1980년대 중반, 건축계의 베스트셀러 중에는 피터 블레이크[Peter Blake]가 쓴 '근대건축은 왜 실패하였는가'가 있다. 저자는 근대건축이 기술, 이론, 이즘[ism]의 환상에 얽매여 건축의 근간인 사람을 건축으로부터 배제

한 것을 실패의 이유로 주장한다. 이는 현재의 스마트 도시의 근본 철학으로 동등하게 작동한다. 가까운 미래에 '스마트 도시는 왜 실패하였는가'가 우리 후대들의 베스트셀러가 되지 않기를 바랄 뿐이다.

살아있는 지구,
가이아(GAIA)에 그린뉴딜로 답하다

올해 여름의 시작은 역대급 장마기간을 기록하더니, 가을의 문턱에선 일주일 간격으로 매서운 태풍이 올라온다. 우리들의 일상은 지구온난화의 위험을 잊고 살다가도 혹독한 기상이변 현상이 나타나면, 새삼 살아있는 생명체로서의 지구, 가이아GAIA가 중병을 앓고 있음을 실감하게 된다.

기후변화에 대처하는 세계의 움직임은 '유엔 기후변화 협약 당사국 총회'UNFCCC가 중심이라 할 수 있다. 1992년 브라질 리우협약을 시작으로, 1997년 교토 의정서에는 선진국들의 온실가스 감축 목표가 구체적으로 정해졌다. 교토협약의 만료시점인 2020년에 앞서, 2015년 파리회의에서는 산업화시대 이전 대비 지구 평균 기온이 2℃ 이상 오르지 않도록 하자는 목표설정과 각국의 '국가결정기여'NDC를 합의하였다. 우리나라도 2030년 온실가스배출 전망치BAU 대비 37%를 감축할 것으로 국제사회에 약속하였다. 그런데 우리의 실상은 온실가스 배출량 세계 7위,

OECD 국가 중 이산화탄소 배출량 증가율 1위 등 '기후 악당 국가'의 이미지를 벗어나지 못하고 있다.

이런 불명예의 상황 속에서 정부가 최근 경기부양책으로 내세운 '한국판 뉴딜사업' 중 '그린뉴딜' 정책은 지난 정부가 시행했던 '녹색성장'의 개선안으로써 온실가스 감축의 효과를 기대할 수 있다. 그린뉴딜 계획에 따르면 2025년까지 약 74조원을 투입해 도시·공간·생활 인프라의 녹색전환, 저탄소 분상형 에너지 확산, 녹색산업 혁신 생태계 구축을 핵심 골자로 하고 있다. 이를 통해 2025년까지 온실가스 배출량을 20.1% 감축하고, 일자리 66만 개를 창출한다는 청사진을 내놓고 있다. 또한 그린뉴딜은 포스트코로나 시대의 단기적 처방을 넘어서서, 세계적인 미래학자 제레미 리프킨[Jeremy Rifkin]이 제안한 것처럼 3차 산업혁명 시대의 진입을 위한 거시적 전략으로서도 유의미하다.

세부 사업 중에는 전체 에너지 소비량의 17%를 점유하고 있는 건물의 에너지 효율을 개선하기 위한 '그린리모델링 사업'이 시행된다. 그린리모델링 사업을 살펴보면, 준공 후 15년 이상되고 취약계층이 이용하는 공공건축물을 대상으로 2년간 6,800억 원을 투입해 매년 1,000동을 리모델링하는 계획이다. 이를 위해 국토교통부는 지자체별 총괄기획가를 위촉하고, LH와 협력해 전반적인 관리를 지원하고 있다. 그린뉴딜 정책에 쏟는 정부의 노력이 다소 조급한 면이 있음에도 불구하고 지구온난화에 대비한 원론적인 측면에서 공감대가 있다. 이러한 중앙정부의 정책에 비교해, 제주는 '탄소제로섬'을 천명했으니 이미 그린뉴딜 정

책을 앞서 시행하고 있는 셈이다. 다만 에너지 분야의 집중도가 높아 도시·건축 부문 정책과의 균형있는 조정이 요구된다. 제주의 그린 리모델링 사업이 능동적으로 추진되지 못하는 것도 이러한 이유라 할 수 있다.

생명체로서의 지구, 가이아의 살아 있음은 항상성 유지를 위한 자기조정기능에서 비롯된다. 가이아 이론으로 보면, 코로나 바이러스는 뜨거워진 체열을 내리기 위해 원인균인 인간 개체수를 조절하는 면역체계가 작동된 것이라 해석할 수 있다. 그렇다면 코로나 팬데믹 이후 깨끗해진 하늘은 오히려 가이아가 인류에게 보내는 경고가 아닐까 한다.

3장. 새로운 지역주의

관성의 레일

특수성과 보편성,
보존과 개발이라는 대척점에서
중도의 길을 탐색하는 삶은
제주건축가로서
필연적 선택인 것이다.

3

제주건축, 도서성의 모더니즘(Insular Modernism)에서 새로운 지역주의의 시대로

섬에서의 삶에는 독특한 해양 환경에서 자신의 정체성을 유지하면서도 교역을 통한 보편의 흡수에 소홀할 수 없는 이율배반적 도서성(島嶼性)이 발견된다. 즉, 외부 세계로부터의 물질과 문화의 유입이 없으면 열역학의 순리처럼 엔트로피가 증가되어 결국 생명성을 잃게 되고, 역으로 과도한 외부 유입 역시 기존의 질서와 생태 체계를 무너뜨려 생명성을 위협하기 때문에, '상반의 공존'이 곧 '도서성'의 본질이다. 따라서 섬에서의 생존은 외부 세계와의 열림과 닫힘의 적정성을 유지하는 데 있다. 이러한 적정성의 중요한 전제조건은 사회문화 전반에 걸쳐 자기중심성을 찾는 데 있다. 그래서 섬의 환경 속에서 정체성을 향한 절대적인 갈망은 생존을 위한 본능이라 할 수 있다.

지난 6-7세기 범선의 항해시대에 쿠로시오 해류와 북서 계절풍은 동중국해의 해양 실크로드를 형성한다. 이에 면한 섬나라들은 국가주의의 출현 시대까지 자신의 정체성을 유지하면서도 교역을 통한 보편의 흡

수에 소홀할 수 없었을 것이다. 지역적 특성과 보편성의 변증법적 통합, 이것은 생존을 위한 그들의 지혜였다. 또한, 그들에게는 섬이라는 물리적 환경에서 비롯된 공통성과 더불어 근세 이후 유입되는 보편 문명에도 역사적 유사성이 있다. 서구 열강의 개방 압력 시대를 거쳐 군국주의의 그늘에서 벗어나더니, 태평양 전쟁의 최전선에서 동서 이데올로기의 대립 공간으로 숨 가쁘게 역사가 전개된다. 이는 섬나라마다 가슴 아픈 기억을 남긴다. 이러한 질곡의 역사는 보편의 영향으로 작용하여 지역마다의 독특한 정체성을 이루는 근간이 되었다.

이렇듯 끊임없이 이어져온 지역적 특수성과 보편적 문명의 충돌은 수용, 변이의 과정을 통해 다시 지역의 정체성을 이루고 다음 세대에 작동한다. 이러한 메커니즘은 현재까지도 문화 전반에 유효하며 건축도 다름 아니다. 근래의 건축을 살펴보더라도 세계의 보편적 문명으로서 모더니즘의 영향에서 자유로울 수 없음을 알 수 있다. 유입의 시기와 방식에서 차이가 있다 할지라도 지역성과 변증법적 통합으로 이루어진 건축의 근저에는 모더니즘의 숨결이 있다. 이를 '지역적 근대성'[Vernacular Modernity]의 한 유형으로서 '도서성의 근대성'[Insular Modernity]이라 명하고자 한다. 이것은 섬에서 생존을 위한 본능적 처세인 도서성의 태도가 모더니즘을 받아들이는 데에도 동일하게 적용되었을 것이란 상상과 가설에서 출발한다. 과거 해양 실크로드의 교역국이었던 역사적 인연에서, 동병상련으로 비롯된 '도서성의 모더니즘'으로 다시 연대의 고리를 모색한다.

최근 현대사회의 기술과 매체의 비약적 발전 속에 자본과 신인류, 신문화로 무장한 보편의 물결이 드세게 몰아닥친다. 도서성의 모더니즘은 섬이라는 고립의 환경 속에 지역적 특수성으로 체화되어, 문화적 다양성과 자본의 집중에 슬기롭게 대처하는 공존의 혜안으로 동시대성을 담아낸 새로운 지역주의로 변이한다. 기존의 지역성이 장소와 역사성에 기대었다면, 새로운 지역성은 다중적이고 개방적이며 동시대성에서 출발한다. 이제 동아시아 해양 실크로드의 건축은 '새로운 지역주의'의 시대 앞에 서 있는 것이다!

왕슈건축에서 찾은
제주건축의 가능성

지난 2월 건축계에는 놀랄만한 소식이 전해졌다. 건축의 노벨상이라 일컫는 프리츠커상의 2012년 수상자가 중국의 건축가인 왕슈^{Wang Shu}로 정해졌다는 것이다. 1979년에 시작된 프리츠커상의 수상자들은 한결같이 건축의 시대정신을 대표하는 상징이었기에 중국의 중소도시인 항주를 주요 활동무대로 하며 건축계에서조차 거의 알려지지 않았던 왕슈 교수의 수상은 많은 건축인들에게 놀라움으로 다가왔다. 특히나 건축의 변방이라 할 수 있는 제주에서 살아가는 제주건축가들에겐 부러움과 동시에 대리만족의 희열이 교차하는 순간이었다.

최근 들어 중국은 2008년 베이징 올림픽을 기점으로 세계적인 건축가들의 각축장이 되어 전위적이면서도 보편성의 건축을 양산하여 왔다. 상대적으로 중국 토종의 건축가들의 입지는 위축되었고 그들만의 유구한 역사와 전통을 기반으로 한 건축을 접하기가 쉽지 않았다. 그러나 이번 수상은 이러한 우려가 기우였음을 전 세계에 알리는 것이다. 또한

2009년 스위스의 건축 시인이라는 피터 춤토르Peter Zumthor, 2010년 일본의 여성건축가 세지마 가즈요Kazuyo Sejima, 2011년 포르투갈 출신의 에드와르도 소토 드 모라Eduardo Soto de Moura로 이어지는 일련의 수상자들에게서 세계의 건축 흐름이 전위적이고 아방가르드적인 건축에서 강한 지역성을 바탕으로 독창적인 보편성을 이뤄낸 건축으로의 전환이 빠르게 진행되고 있음을 간파할 수 있다. 바로 이 지점을 우리 제주의 건축가들이 주목하고 있는 것이다.

이런 이유로 왕슈 교수의 건축을 답사할 수 있는 기회를 엿보던 참에 지난주 마침내 항주를 방문할 수 있었다. 항주 도착 후 바로 그가 교수로 재직 중인 중국미술대학교 샹산캠퍼스Xiang Shan Campus, China Academy of Art를 둘러보게 되었다. 왕교수는 해외출장 중으로 파트너 건축가이자 부인이신 류Lu Wenyu 선생이 환대해 주었다. 평소 제주의 풍광을 가장 잘 이해하고 있다고 생각하는 사진작가 김영갑 선생의 사진첩을 선물로 건네며 제주는 세계 유네스코 자연유산에 선정될 만큼 독특한 자연환경과 인문환경을 보유한 지역성이 강한 땅임을 설명하였다. 류 선생의 안내로 둘러본 캠퍼스의 건축물들은 재개발되는 저장성Zhejiang Province의 폐허에서 수거해온 벽돌과 타일을 주요 외장 재료로 하여 중국 전역에서 벌어지고 있는 개발 지향적 건축에 대한 일종의 건축적 선언을 외치고 있었다. 동시에 지역의 흙에서 얻어진 재료의 시간적 적층을 건축으로 끌어들이며, 최근 건축계의 세계적 보편성이라 할 수 있는 지속가능성의 건축 태도를 취하고 있었다. 또한, 마치 전통건축에서 얻어진 곡선의 지붕선은 전통의 은유라는 의미와 더불어 최적의 구조적 안정성을

제주건축가 일행과 아마츄어 스튜디오 공동 창립자 류 웬유(Lu Wenyu)

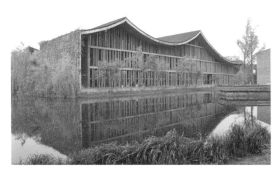

중국미술대학교 샹산캠퍼스 | 왕슈

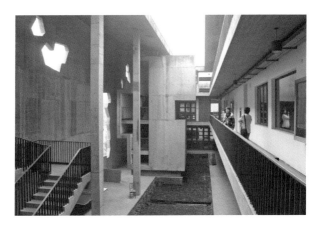

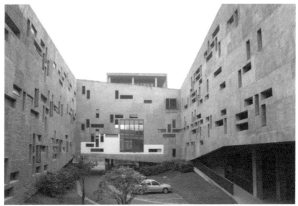

중국미술대학교 샹산캠퍼스 | 왕슈

위한 합리적 형태를 찾는 실험의 결과임을 설명하였다. 즉 보편성과 지역적 특수성이 적절한 균형을 이루고 있음이 왕슈 건축의 특징이라 할 수 있는 것이다.

그의 지역적 전통건축에 대한 관심은 지도하는 학생들의 과제물에서도 발견할 수 있었다. 전통 산수화에 그려져 있는 건축물들을 도면화하고 모델로 만들어 유형화의 학문적 결과를 도출하는 과제였다. 이러한 과정 중에 자연환경과 더불어 풍경을 이루고 있는 전통건축물의 가치를 재발견하고 그것을 현대의 건축으로 이어가겠다는 왕 교수의 의연한 의지가 읽히는 듯 하였다. 또 다른 왕슈의 대표작으로 항주에서 두 시간 거리에 있는 '닝보뮤지엄'을 둘러보고 아쉽지만 건축답사를 마무리하였다.

제주행 비행기 안에서 이번 답사를 통해서 확인한 건축의 시대정신이 우리 제주의 건축가들에게도 제주건축을 세계 건축계의 중심에 세울 수 있는 가능성을 전하고 있는 것은 아닌가 하는 행복한 상상을 해본다.

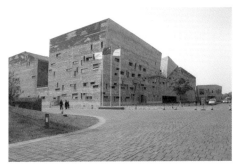

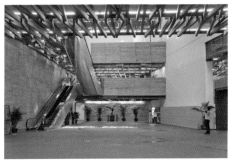

닝보뮤지엄 | 왕슈

해양 실크로드에
제주건축을 싣다!

요즘의 제주건축 경기는 너무 뜨거워져 제주 전역이 공사장이라 해도 과언이 아니다. 이렇듯 제주로 자본이 집중되는 현상으로 인해 경제적으로는 여러 이득이 있는 이면에, 제주 고유의 원풍경이 그리 훌륭하지 못한 디자인의 건축들로 대체되는 안타까움이 크다. 더불어 양적 개발의 시대에 시선이 흐려져서 건축의 문화적 측면을 소홀히 하는 우를 범하고 있는 것은 아닌지 자가진단이 필요한 시점이라 할 수 있다.

개발을 위한 자본의 힘은 세계적 건축가들의 작업이 제주에 설 수 있는 계기가 되기도 하였다. 세계적인 건축가들이 제주에 들어온 사유는 그리 건강하지 않았지만, 섭지코지의 안도 다다오[Ando Tadao]와 마리오 보타[Mario Botta], 중문 관광단지의 리카르도 레고레타[Ricardo Legorreta], 대기업의 고급 리조트에 있는 쿠마 켄고[Kuma Kengo]와 도미니크 페로[Dominique Perrault]의 작품들은 제주를 세계 건축의 전시장으로 자리매김하게 해주었다. 그들의 작업을 통해 제주 땅을 해석하는 건축 개념과 선진의 건축기술을

글라스 하우스 | 안도 다다오

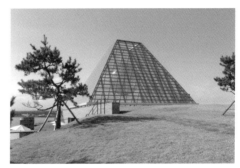

아고라 | 마리오 보타

제주 롯데아트빌라스 | 쿠마 켄고

제주 롯데아트빌라스 | 도미니크 페로

접할 수 있기에, 건축적으로도 긍정적 측면이 있다. 그런데 제주의 건축가로서 이러한 제주의 동시대적 현상을 바라보며 허망함이 남는 것은 무슨 이유일까? 하루가 다르게 수많은 건축이 지어지고 세계적 건축가의 작품이 제주에 세워지고 있지만, 정작 제주의 건축가들에 의한 지역의 건축문화는 정체되어 있기 때문이다.

최근 보도된 '서귀포 건축기행 프로그램'의 계획에도 이러한 아쉬움이 발견된다. 서귀포시가 선정한 80여 개의 건축 목록을 보면, 정작 문화기행의 목적이 되어야 하는 제주건축의 문화적 배경이나 지역 건축가들에 의해 형성된 제주건축의 현대성에 대한 고려가 미비하다. 제주건축의 문화적 속성을 콘텐츠화 하지 못하고, 건축을 호기심의 대상화하거나 혹은 세계적 건축가의 브랜드에 초점을 맞춘 문화 건축기행 프로그램이 될 것이라는 우려가 있다. 단편적인 사례지만 제주사회에서는 건축을 문화로 이해하는 방식이 아직 익숙하지 않다고 할 수 있다.

그렇다면 제주건축의 문화성을 드러내기 위해서는 어떤 움직임이 필요한가! 우선 제주 건축인이 주축이 되어 건축을 주제로 한 문화교류를 더욱 활발하게 전개하여야 한다. 과거 6세기 탐라시대의 제주는 중국·일본의 극동 아시아는 물론 남중국해를 건너 스리랑카, 인도네시아까지 교역하였던 해상왕국이었다 한다. 그 근간에는 쿠로시오 해류(黑潮) Kuroshio current라는 해양 실크로드와 동아시아의 중심에 위치한 지정학적 이점이 있었기 때문이다. 이렇듯 섬의 한계를 극복한 탐라 선조들의 지혜를 빌어, 21세기 탐라의 후예로서 해양 실크로드에 제주건축을 싣고

동남아시아, 더 나아가 서남아시아와의 건축문화 교류를 시작하면 어떨까. 제주 건축가들의 작품을 전시내용으로 하여, 해양왕국 시대의 교역국들과 건축순회전시를 하는 것이다. 이러한 건축문화 교류를 통해서 내적으로는 제주건축계의 오랜 숙원이었던 지역성 건축의 실마리를 찾아내고, 외적으로는 제주건축을 중심으로 건축문화의 동아시아적 가치를 생산하여 세계건축의 한 축을 세우려는 야심찬 계획의 출발이 될 수 있다.

제주특별자치도청에서 올해 말미에 세계적인 건축가들을 초빙한 '2016 제주국제건축포럼'을 준비하고 있다는 소식이 들려온다. 이러한 행사가 제주건축계에는 작금의 허망함을 벗어날 수 있는 기회가 될 수 있다. 제주건축가로서 이 행사장이 동아시아 해양 실크로드에 제주건축을 싣고, 세계 건축계에 항해의 시작을 알리는 자리가 되었으면 하는 바람이다.

제주건축,
정저지와에서 벗어나다

우리에게 동유럽의 남쪽에 위치한 발칸반도라고 하면 수년 전 예능 프로그램에서 소개되어 여행자들의 로망이 된 크로아티아가 연상된다. 푸른 아드리아해를 배경으로 빨간 지붕의 도시 풍경은 로마 시대에서부터의 역사성을 거론하지 않더라도 여행자들에게 매력적인 도시이다. 그러나 발칸반도 역사는 유럽의 화약고라 하듯 그리 밝지 못하였다. 2차 세계대전 이후 유고연방이라는 사회주의 연합 국가 형태로 출발하였지만 80년대 소련이 붕괴되면서 종교, 민족의 차이로 분열되어 치열한 독립운동이 전개된다. 90년대 초 이래 슬로베니아, 크로아티아, 마케도니아, 보스니아 등이 독립하고 2006년 세르비아와 몬테네그로가 독립하며 2008년에는 코소보가 독립선언을 함으로써 7개의 나라로 분리되어 현재에 이르렀다. 그 과정 중에 보스니아 및 코소보의 내전과 세르비아계에 의한 인종 청소 등과 같은 처절하고 가슴 아픈 최근의 역사가 아름다운 풍광에 스며들어, 발칸반도 도시의 슬픈 풍경을 이룬다.

그런데 건축가로서 나는, 분리된 독립국가 중에서도 인구 200만 명도 안 되는 작은 나라이며 특별한 관광자원도 갖지 못한 슬로베니아에 주목하여 왔다. 10년 전, 우연하게 접한 건축 도서를 통해 슬로베니아라는 국가의 존재와 건축 문화의 우수성을 알았기 때문이다. 그 책은 '6IX PACK: Contemporary Slovenian Architecture, 2005'라는 핸드북으로 6팀의 슬로베니아 전문 건축가들을 통하여 슬로베니아의 최신 현대 건축을 소개하고 있다. 내용을 보면 불과 30·40대의 젊은 건축가들의 작업의 수준도 대단하였지만 더욱 놀라운 것은 책의 탄생 배경이었다. 슬로베니아 외무성은 신생 독립 국가로서 국가의 문화적 정체성과 미래성을 세상에 알리기 위해 슬로베니아의 현대 건축 문화를 콘텐츠로 2004년부터 2005년에 걸쳐 로마, 피렌체, 시카고, 뉴욕, 암스테르담, 베이징 등 세계의 주요 도시마다 순회 전시를 하였고 그 전시 도록을 책으로 발간한 것이었다. 또한 전시 때마다 행해진 강연의 내용이 '지역성과 국가성의 차이는 드러나 있는 것보다 크지 않다.'임을 미루어 짐작할 때, 신생 국가로서 세계의 보편적 동시대성에 뒤처지지 않는 슬로베니아의 존재성을 건축으로써 세계에 알리고자 했던 것이다. 이렇듯 건축 문화가 국가를 대변할 수 있다는 전략은 슬로베니아라는 신생 국가를 내 기억 속 깊이 각인하는 계기가 되었다.

지난 12월, 제주건축계에는 역사적으로 기록될 만한 사건이 있었다. 건축계의 노벨상인 프리츠커상을 수상한 이토 토요^{Ito Toyo}, 톰 메인^{Thom Mayne} 및 최개^{Cui Kai} 등 세계적 건축가가 한자리에 모여 건축의 미래를 논하고 지역성과 보편성의 변증법적 통합을 주제로 '2016 제주국제건축

포럼'이 열렸던 것이다. 동시에 '문화교차'라는 이름으로, 제주를 기반으로 활동하는 12명의 제주 건축가들의 전시가 있었다. 전시 도록에 실린 건축 비평가 박길룡 교수의 서문에 의하면 참여 건축가들을 제주건축의 5세대와 이들에게 영향을 받은 6세대로 칭하고 있으며, 4세대에 걸친 선배 건축가들이 이뤄 놓은 토양을 바탕으로 제주건축의 새로운 흐름을 형성한다고 진중하게 밝히고 있다. 세계 건축계의 주목을 받을 만한 이벤트의 포장에 제주건축을 담아낸 것이다. 지금은 제주 땅에 세계적 건축가의 작품이 서는 것에 도취되어 건축계가 문화적 사대주의에 빠져 있다는 오해에서 벗어날 때이다. 이러한 제주 건축가들의 새로운 움직임에 힘을 더할 수 있는 건축 정책 지원이 시급한 시점이라 할 수 있다. 국가적 정체성을 건축 문화로 대변할 수 있음을 간파한 슬로베니아의 사례를 논하지 않더라도 지역의 건축으로써 세계와 소통하려는 전략은 유효하다. 이제 우리에게 필요한 것은 용기와 결단이다.

잠시나마 국제적 포장지에 담겨있던 '문화교차: 제주건축가 12인 전'은 10일간의 제주컨벤션센터 전시를 성황리에 마치고, 올해 재개관한 제주아트센터로 장소를 옮겨 연장전시를 하고 있다. 더불어 최근 급변하는 제주현대건축의 흐름을 재정비하여 동아시아 국가를 대상으로 '문화교차' 국제 순회전을 세심하게 준비하고 있다. 제주의 건축문화로서 세계와 소통하려는 적극적인 움직임의 출발이며 우물 안 개구리에서 벗어나려는 몸부림이다. 이러한 문화활동이 바탕이 되어 세계의 도시를 여행할 때마다 제주 건축가들의 작품을 만나는 즐거운 상상을 해본다.

2016 제주국제건축포럼

2016 문화교차, 제주 전시

제주건축문화의 혜안:
'관성의 레일'

해마다 2월은 각 대학의 졸업시즌이다. 희망의 웃음소리가 가득한 졸업생들의 모습에서 지역문화의 거점으로서 대학의 역할과 사명을 새삼 깨닫는다. 제주 문화예술의 핵심이라 할 수 있는 제주 미술계는 제주대학교 사범대학에 미술교육과가 개설된 1973년 이후, 50년 동안의 활동이 기반이 되었다 해도 과언이 아니다. 미술과에 교수로 재직했던 부친의 인연으로 개설 초기 학생들의 열정과 노력에 대한 경외의 추억이 있다. 대한민국에 제주대 미술학과의 존재감이 전무하던 시절, '전국대학미전'에 출품하기 위해 교수와 학생들이 동반 합숙을 하였다. 신설과로서는 좋은 성과를 내며 제주미술의 존재가 알려지기 시작했다. 그렇게 배출된 졸업생들은 전업작가 혹은 중·고등학교의 선생님으로 제주사회에 흩어져 제주 미술계의 근간을 이룬다. 더불어 비단 중앙 화단 뿐만아니라 오키나와 등 해외의 미술계와 네트워크를 구축하는 굵직한 사업들을 전개한다. 제주 미술계가 긍정적이고도 활기 넘치는 관성의 레일을 만드는 것 같았다.

그러나 세월이 흘러 세대교체가 되면서 소승적 이기심이 우선시되는 사회변화로 인해 순수의 문화예술이 올랐던 레일은 기능을 상실한다. 레일 위 관성의 힘이 소멸되어 좀처럼 해법의 실마리를 찾지 못해왔다. 다행히 최근 국내 미술시장은 세계경제의 위축상황에도 불구하고 장밋빛 전망을 내세우고 있다. 이를 계기로 제주 미술계가 제주 문화예술의 맹주로서 지위를 다시 회복하리라 기대한다.

제주건축계는 어떠한가? 대학과 지역문화의 관점에서 본다면, 1973년 제주실업전문학교에 건축과가 기 개설되어 있었지만 1993년 제주대학교에 건축공학과가 개설되었으니 미술계와 건축계의 문화 나이는 20년 차이이다. 문화적으로 지난 30년간 제주건축계의 움직임은 미술계의 데자뷔라 할 수 있다. 그만큼 미술계의 지난 역사에서 건축계의 미래가 예견된다. 제주건축계의 최대 숙원은 제주 사회에서 건축이 문화로서의 지위를 얻는 것이었다. 건축계의 소식이 신문의 경제면에서 다뤄지고, 제주미전 건축분야의 출품작이 없던 시절이었으니 건축을 문화의 한 분야로 인정받기 위해서는 사회변화가 필요하였다. 2005년 민·관·학이 하나 되어 '제주건축문화축제'가 시작되었으며, 이제 15년이 흘러 관성의 레일 위에 올려졌다. 제주에서 건축은 문화가 된 것이다. 반면 건축계가 성장할수록 제주의 한정된 시장은 생존이라는 또 다른 문제를 야기한다. 이런 상황 역시 미술계가 걸어온 길과 같다. 건축계는 이러한 위기의 상황을 빗대어 '참게수조론'이라 희화화해왔다. 닫힌 수조 안의 참게들은 사료가 부족하면 탈피할 때를 기다리며 서로가 먹이가 되는 아수라장이 된다. 수조 안의 참게가 생존하는 해법은 수조 벽을

깨어 탈출하거나 사료공급이 되는 새로운 파이프라인을 찾는 일이다. 예견되는 제주 건축계의 현주소이다. 제주 섬이라는 닫힌 계에서 외부세계와의 연결은 생존의 문제이고, 그 교류의 출발은 문화에서 시작된다. 그리하여 2016년 '제주국제건축포럼'이 발족된다. '문화변용'의 주제를 내세우고, 지난 6·7세기 탐라의 선조들이 개척한 동아시아 해양 실크로드를 따라 제주 건축문화를 교역의 상품으로 실은 것이다. 지난 세 번의 포럼을 거치며 제주국제건축포럼은 제주 건축문화의 한 단면으로서 관성의 레일에 올려졌다.

어느 지역에서 대학의 관련 학과가 설립되어 전문인력이 배출되고, 사회의 저변이 형성되어 문화행위가 쌓여져서 관성을 이루는 일련의 과정은 데자뷔라 할 만큼 유사하다. 이제 겨우 레일 위에 오른 제주 건축문화가 관성의 힘을 잃지 않도록 제주건축계의 지혜가 모아져야 할 때이다.

제주건축가의 필연적 삶,
중도탐색

건축가의 삶은 대립항의 변증법적 해결로서 중도를 구하는 여정이라할 수 있다. 지난 25년간 제주에서의 삶을 돌아보면 중도를 찾는 과정은 제주건축의 지역성을 전제로 보편성과 특수성, 천혜의 자연환경에서비롯된 보존과 개발의 양단이 놓여있는 두 개의 층위에서 이루어졌다.

제주 출신이라는 태생적 이유로 학창시절부터 지역주의 건축에 관심이 많았다. 석사 논문의 주제를 1980년대 제주의 단독주택의 특성을 연구하게 된 것도, 지역성을 공부할 수 있으리라는 기대가 있었기 때문이다. 논문의 전제인 지역문화의 생성과정을 규명하기 위해, 논문지도를맡아주신 고 송종석 교수님으로부터 큰 영향을 받았다. 시간성을 고정한 뒤 한 지역의 문화를 해체하면 전통요소, 유입요소, 변화요소의 세가지 요소로 구성되어 있다는 가설모델을 제안하였다. 이 때 시간성이다시 작동하면 이들 세 요소는 다음 시대에서 전통요소로 수렴되고, 동시에 유입요소와 변형요소가 공존하며 동시대의 지역문화를 이룬다는

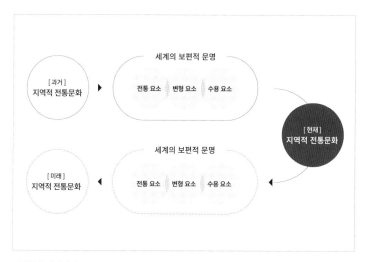

지역문화 생성과정 모델

가설을 통해 어느 지방의 지역적 정체성을 설명하고자 한 것이다. 학창시절 이러한 연구는 건축가로 성장하여 제주에 와서도 지속되었다.

제주건축의 정체성을 이루는 문화적 유전자는 지역이란 공간 위에서 발생하는 동시대적 문화요인의 포괄적 합집합으로 이해하였다. 그런데 제주에서 지역성을 논하는 선배님들의 대화에서 나오는 생각이 다름을 감지하였다. 시간성의 진행 방향이 반대였다. 동시대의 문화요소 중에서 전통요소를 여과하고, 그 전의 시간으로 거슬러 올라가면서 지속적으로 전통요소만을 추출함으로써 영원히 변치 않는 유전자를 추적하는 방법론이었다. 이러한 요소를 찾아내어 정제하였을 때, 비로소 순수한 제주건축의 정체성을 드러낼 수 있을 것이라는 사고였다. 일견 논리적이고 엄청난 과제인 듯 하지만 존재하지 않는 파랑새를 좇는 허망한 일이었다.

하지만 시간이 흘러 선배님들도 생각이 바뀌어갔다. 시간성의 진행 방향을 현재에서 미래로 돌려놓으셨고, 제주건축이란 파랑새는 늘 우리 곁에 있음을 토로하시게 되었다. 지난 25년 나의 건축은 제주의 전통건축을 보편적 건축이론으로 해체하고 재구축하는 과정 중에, 제주건축의 동시대성을 모색하는 작업이라 정의하여 왔다. 제주건축의 특수성과 동시대적 건축의 보편성을 '정(正)'과 '반(反)'의 양 끝단에 놓고, '합(合)'의 결과를 구하는 '중도탐색'은 제주의 건축가로서 필연적 삶이었다.

섬이라는 물리적 경계로 말미암은 자원의 유한성으로 인해 자연환경

의 보존은 섬사람들에게 생존의 문제로 다가온다. 그러나 섬에서의 생존은 자연환경을 훼손할 수밖에 없는 양날의 검과 같은 운명을 지닌다. 결국 제주의 건축가는 양날의 검을 손에 쥔 채 보존과 개발이 대립하고 갈등하는 최전선에 서게 된다. 제주 건축가에게 보존과 개발, 자연환경과 건축이라는 대립항에서의 혜안은 중도를 찾는 일이며, 이는 중도탐색의 또 다른 층위이다. 최근까지도 제주도는 이러한 갈등이 첨예한 땅에는 건축계획심의 제도를 통해 건축행위를 제어해왔다. 건축행위를 자연의 파괴로 인식하는 일반론이 우세하였기 때문에 공공의 이익을 내세워 사적재산권도 제한하였던 것이다.

그러나 제주의 경관관리 목표가 서사적 풍경의 구축이듯, 인문환경으로서의 건축이 자연환경과 어우러져 하나의 서사적 풍경을 이룰 수 있다는 생각으로 패러다임을 전환할 때다. 물론 이 때 건축가의 역할이 주요한 변수가 될 것이며, 그것은 제주 건축가에게 주어진 사명이다. 제주에서 태어나서 서울에서 건축을 공부하고 다시 고향으로 귀향하여 건축가로 살아가기에, 특수성과 보편성, 보존과 개발이라는 대척점에서 중도의 길을 탐색하는 삶은 제주 건축가로서 필연적 선택인 것이다.

차원감각

건축가 양건 글 모음집

초판 인쇄 2023년 5월 9일
초판 1쇄 발행 2023년 5월 22일

지은이 양건
편집 에뜰리에
도움 정민주
표지디자인 박미영

펴낸곳 에뜰리에
등록 2018년 6월 29일 제2018-000075호
홈페이지 www.etelier.kr

가우건축사사무소
주소 제주특별자치도 제주시 간월동로 24
전화 064-742-0202
이메일 gaugun@chol.com

정가 18,000원
ISBN 979-11-965185-3-0 03600